도시.

美를 입히다.

도시,
美를 입히다.

티엘엔지니어링. 티엘갤러리 엮음

인사말

방문(榜文)을 붙여 널리 알린다는 뜻인 '방시'라는 주제로 첫 기획전을 연 후 3년이란 시간이 흘러갔습니다. 그간 지역의 도시민들 누구와도 쉽게 소통하고 교감하기 위해 보다 친숙하고 구체적인 주제로 꾸준히 기획전을 가져왔습니다. 부산-도시, 공공 미술, 공공디자인이란 주제로 오감을 즐겁게 하는 다양한 미술 장르의 전시와 미술품과 글이 함께 전시되어 감상자의 이해를 높이는 컬래버레이션 전시를 가졌습니다. 이러한 많은 전시를 거치며, 지역의 시민들과 함께 발전해오다 마침내 갤러리와 문화예술 관계자 여러분들의 노고 덕분으로 '도시, 미를 입히다' 책을 출판할 수 있었습니다. 먼저 지면으로 깊은 감사를 드립니다.

지난 3년의 과정 동안 저도 제 자신과 회사에 대해 다시 생각하는 기회가 많았습니다. 제가 새삼 깨닫게 된 것들이 반드시 우선하여 했어야 할 일들과 하지 말았어야 할 일들, 올바른 일들과 옳지 못한 일들, 했더라면 현재 좋았을 일들과 안 했더라면 더 좋았을 일들, 더 많이 했어야할 일들에 관한 것들 이였습니다. 더욱 적극적으로 활동했어야 할 갤러리 운영과 관련하여, 제 할 일을 다 하지 못한 뒤늦은 후회를 당시의 초심으로 마음을 추슬러봅니다.

"제가 버킷리스트인 아너소사이어티 회원 가입을 잠시 뒤로하고 갤러리 오픈을 먼저 결심한 이유는, 가난하지만 열정 가득한 작가 친구가 마냥 좋았고, 존경하는 관장님께서 말씀하신 계획과 열정이 너무나 근사했습니다. 때문에 예술을 사랑하는 모든 세대와 함께 교감하고자 했고, 대상에 구분 없이 서로 교류하고자 했습니다. 또한 상업성을 배제하고 공공미술·디자인 전문 갤러리로 계획한 이유는 어린 시절 순수하지만 미숙한 실력으로 미술부를 들락거린 저의 모습과 여러 경제적인 이유로 고민 끝에 작품 활동을 그만둔 친우들의 모습들이 투영되었기 때문입니다."

끝으로 일일이 언급을 하지 못하지만, 그동안 티엘갤러리와 저를 아끼고 사랑해주신 모든 분들께 다시 한 번 더 진심으로 깊은 감사를 드리며, 도종환 선생님의 시 일부의 발췌문으로 저의 부족한 글과 넘치는 마음을 대신하고자 합니다.

<div align="right">김태훈 티엘엔지니어링 대표</div>

가지 않을 수 없던 길

도종환

가지 않을 수 있는 고난의 길은 없었다.
몇몇 길은 거쳐 오지 않았어야 했고
또 어떤 길은 정말 발 디디고 싶지 않았지만
돌이켜보면 그 모든 길을 지나 지금
여기까지 온 것이다.
한 번쯤은 꼭 다시 걸어 보고픈 길도 있고
아직도 해거름마다 따라와
나를 붙잡고 놓아주지 않는 길도 있다.
··· 생략

내 앞에 있던 모든 길들이 나를 지나
지금 내 속에서 나를 이루고 있는 것이다.
오늘 아침엔 안개 무더기로 내려 길을 뭉텅 자르더니
저녁엔 헤쳐온 길 가득 나를 혼자 버려둔다.
오늘 또 가지 않을 수 없던 길
오늘 또 가지 않을 수 없던 길

책을열며...

도시, 도시란 무엇일까?

공학이나 사회적 측면이 아닌 예술적 측면으로 본 도시란?

'도시'라는 큰 열쇠에 '공공미술', '공공디자인', '도시패션', '도시 건축'이라는 키를 들었다. 수십 장의 메모지에 향후 5년간의 로드맵을 작성, 정리했다. 그리고는 '방시(榜示)'라는 주제로 닫힌 문을 밀면서, 『도시, 美를 입히다』로 열쇠에 키를 꽂기 시작했다.

2013년 11월 13일 티엘갤러리가 문을 연 이래 나에게 고민거리가 던져졌다. 티엘갤러리는 티엘엔지니어링(주)의 지원으로 운영되기에 일반 갤러리와 달리 상업성을 가질 필요는 없었다. 그렇다고 미술관처럼 교육을 목적으로 전시하기엔 공간과 경비의 부족이 따랐고, 예술가들은 판매의 목적도 커리어 중심도 아닌 갤러리에 선 듯 작품을 출품하지 않는다는 인식이 고민이었다. 하지만 다른 어느 갤러리에서도 받지 못하는 기업의 문화적 후원을 받는 곳, 우리나라 최초의 '도시'라는 전문성을 가진 갤러리, 미술관 경영의 표방, 이것이 나에게, 예술가에게, 관객에게 고민이라는 매듭을 풀었던 과정이었다. 그리고는 3년이 지났다. 3년이 지난 현재는 전시의 내용이 문화적인 부분보다는 사회적인 이슈가 강한 탓인지, 갤러리라는 공간에서의 전시로 보아 문화적 소재인데, 내용면에서는 사회성이라 언론의 문화면과 사회면 중 어느 지면에 실을 것인지의

고민에 놓인다는 얘기를 들으니, 이제 갤러리의 이미지가 어느정도 구축 되어가고 있음을 느낀다. 어디가 끝인지 모르는 갤러리 운영의 긴 줄에 첫 매듭을 묶어보고자 한다. 지난 3년간의 과정과 미래의 과정들을 점칠 수 있는 매듭집이 될 수 있겠다고 생각했기에.

『도시, 美를 입히다』는 도시를 구성하고 있는 크고 작은 요소들을 대상으로 다양한 전공자들의 시선으로 바라보는 글과 미술작품의 컬래버레이션(Collavoration) 전시의 결과물이다. 내용으로는 '도시, 도시란'의 소주제에서는 도시에 관한 사회문화적 개념을 이론과 미술작품으로 풀어보는 전시, '도시의 색'에서는 도시환경의 질은 도시시설물의 형태와 색채에 의해 좌우되는데, 특히 색채는 형태에 비해 다양한 상징성을 지니며 도시의 고유성을 부여할 수 있다는 의미의 컬래버레이션이었다. '스트리트 퍼니쳐(Street furniture)'는 우리가 거리에서 다양한 목적을 위해 설치된 여러 시설물들을 미적인 가치로 바라봄과 동시에 미(美)로의 승화 가능성을 제시하고자 했다. '스트리트 스페이스(Street space)-공원, 광장'은 시민들 생활에 일부가 됨과 동시에 문화 콘텐츠 사업과도 연결돼 도시발전에 공헌하고 있다는 의미에서 그 기능과 역할의 측면을 제시한 전시, '골목길(Alley)'은 최근 부산의 감천동 문화마을의 좁은 골목길, 산복도로 비탈길, 초량의 이바구길 등 관광객을 유입시키는 골목길에 담긴 이야기, 골목길의 개념정리와 골목을 가꾸는 사람들의 이야기를 비롯한 골목 만들기를 위해 제안하는 미술품 전시, '아파트(Apt)'는 도시를 이야기 할때 아파트는 빼놓을 수 없는

요소가 되었다. 현대의 브랜드화 된 아파트는 부의 상징이자 부러움의 대상이 되기도 하지만, 하늘을 찌르듯 높은 아파트는 도시의 미관을 해치기도 한다는 의미에서 글과 미술작품의 컬래버레이션한 전시였다. 마지막으로 '간판(Sign)'에서 간판은 번화가의 건물에 빈틈없이 붙어 도시의 경관을 아름답게 하기도 하며, 화려한 네온이 밤하늘의 별을 가리기도 한다. 도시의 얼굴이라고 표현하는 간판의 내·외면의 의도를 살펴보고자 한 전시였다.

이런 일련의 의도는 도시를 바라보는 새로운 잣대까지는 아닐지라도 무심코 지나친 우리의 주위를 다시금 볼 수 있는 기회는 되었던 것 같다. 『도시, 美를 입히다』는 전시된 원고들만 모아 책으로 편찬해 전시를 찾지 못한 모든 분들과 공유하고자 마련한 또 다른 전시의 장이라 생각한다.

중소기업이 문화에 투자를 한다는 것은 쉬운 일이 아니다. 현대가 아무리 이미지 마케팅의 시대라 하지만, 예술이 아무리 좋아도 가시적으로 드러나는, 수치적으로 적자만 보는 예술은 이익을 창출하는 종목이 아니기 때문이다. 그래도 항상 미소를 지우며 갤러리를 위해 노력 해주시는 티엘엔지니어링(주) 김태훈 사장님을 비롯한 20여 명의 직원들의 노고에 감사의 말씀 전한다. 그리고 전시를 위해 원고를 기탁해주신 여러 전문가 선생님과 작품을 출품해주신 작가 선생님께 감사의 인사를 전한다.

2017년 1월
구본호 티엘갤러리 관장

차례

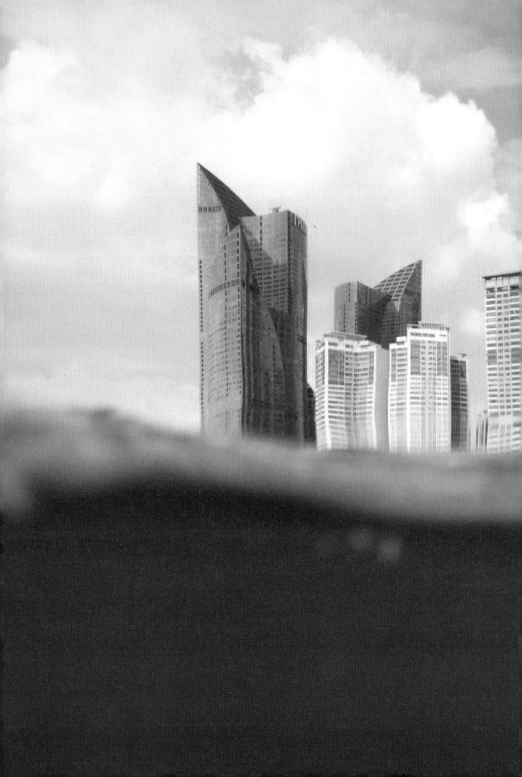

도 시 , 옷 을 입 히 다.

제1장

도시, 도시란

 도시와 문화를 생각하다.

김형균

국가도시재생특별위원회 위원, 부산발전연구원 부산학연구센터장으로 재임 중이다.

예술종말 시대의 문화와 예술

무릇 문화와 예술의 시대다. '예술의 종말'에도 불구하고 도시와 문화는 친화감이 높다. '브릴로 상자'에서 촉발된 단토(A. Danto)의 예술사의 종말이라는 자극적 선언[1]과는 무관하게 도시에서 문화는 자웅동체처럼 발전해왔다. 도시의 뒷골목 음습한 단칸방에서 청년예술가가 극도의 영양실조로 쓰러져감에도 불구하고, 문화와 예술은 도시곳곳에서 무심하게 꽃피고 있다. 이러한 문화의 성취는 도시개발의 전성기에는 공동주택의 응접실에서, 문 입구의 장식예술에서, 고급 갤러리에서 증좌들을 남겼다. 그러나 더 이상 대규모 개발이 힘든 재생의 시기에는 거리로, 광장으로, 마을 또는 골목으로, 낡은 창고로 비집고 들어가 앉는다.

1)1964년 뉴욕의 스테이블 갤러리에 전시된 슈퍼마켓에서 흔히 볼 수 있는 앤디 워홀의 이 상자전시물이 갖는 의미를 단토는 진정한 대중예술의 출발이자 기존 고전예술의 종말이라고 선언했다.

그 문화와 예술이 어디에 있든간에 도시에 존재하는 문화와 예술은 뒤르켐의 고전적 표현대로 '사회적 실재'(social reality)로 존재한다. 그런 의미에서 인간, 문화, 생활의 재생이란 도시재생이 추구하는 가치를 이 시점에서 다시 한번 되새겨 볼 필요가 있다. 인간중심의 재생이란 자존감(dignity)의 회복에 관한 가치다. 도시생활에서 구겨 지고 왜소해진 인간의 발견이자 인간성의 드러냄이다. 문화의 재생이란 고급문화에서 서민·생활문화의 생산과 향유기회의 확대의 가치를 내포하고 있다. 고급예술 혹은 고급상품화한 대중예술의 틀을 넘어 골목과 담장으로 그 영역의 확산과 예술생산주체의 민주화를 지향하고 있다. 생활의 재생이란 대량유통경제의 그늘에 소외된 골목생활 의 이웃과 근린의 재발견을 함의하고 있다. 특히 이러한 과정에 문화와 예술이 중요한 매개로 활용되어 온 것이 사실이다.

경직된 형식을 낳고, 이는 배제를 잉태한다. 한 행사장 풍경

이른바 '골목자본주의'와 공공예술 간의 선택적 친화력(selective affi-nity)이라고 불러도 무방할 듯하다. 특히 도시재생의 확산시기와 공공예술에 대한 담론과 실천이 맞물리면서 공감의 매체로서 혹은 공동체 접착의 수단으로서 깊은 연계를 맺어왔다. 그러나 그동안 도시재생의 사업과정에서 과연 문화와 예술의 장치들이 어떤 의미를 갖는가에 대해 모든 이해관계자들이 어떤 태도로 접근하고 다루어 왔는지가 의문이다. 문화를 그렇고 그런 동네문화센터를 짓는 수단으로 이해하였던 것은 아닌지? 관행적인 공공사업을 이름만 문화재생이라고 붙이고 있지는 않은지? 공동 창작자로서 주민들은 배제한 채 공공기관의 전시성사업의 또 다른 이름으로 불리고 있지는 않은지? 지금쯤은 냉철하게 점검하고 반성해 볼 일이다. 도시재생이 우리 사회에 도입될 때 수많은 고민과 논의 속에서 조탁된 그 바램들을 되새기는 것부터 문화재생의 성숙기를 맞이하는 우리들의 출발은 이루어져야 한다. 변방에서 주목받지 못하던 서민들의 인간중심 재생, 고급문화의 울타리를 벗어나 생활 속에 들어온 문화중심 재생, 골목이 훈기가 도는 것이야말로 새로운 도시재생 2.0 시대의 출발이다.

예술과 시간, 공간의 변증법

귀족과 교회의 지지에 의하여 발전해 온 중세시대 고급예술이 자본주의의 확산과 맞물리면서 그 근대적 적응과 변형의 방식은 변화무쌍하였다. 후기 자본주의시대에 이르러 문화상품의 최정점으로 자리잡으면서 한점에 수백억 혹은 수천억원을 호가하는 예술시장의 상업적 제도화는 이제는 그리 놀라울 일도 아니다. 전통적 문화예술 뿐 만 아니라 대중예술분야도 다양한 얼굴을 하고 그 영역을 확대하였다. 팝아트라는 미명하에 대중들이 손쉽게 접하게 되는 편의성은 늘었다. 그러나 고도화된 상업적 상품 유통이라는 시스템적 틀로부터는 자유롭지가 못하였다.

결국 대중예술의 대중성은 향유기회 증대와 기호성을 제외하고는 명실상부한 대중화의 의미를 획득하기가 어려운 실정이다. 본격적으로 공공미술의 논의와 실천이 확산되기까지는 예술의 유미성(唯美性)과 사사성(私事性)이라는 전통적 관념으로 인해 예술과 문화는 자본주의적 소비사회의 주요한 상품이자 매체에 다름 아니었다. 이런 가운데 공공예술의 등장은 도시의 문화예술 지형에서 많은 변화를 예고하였다. 특히 이러한 변화들은 공적공간과 공공 공간, 사적 공간과 제3의 공간 등 다양한 공간에 대한 논의와 맞물려 장소와 예술의 관계를 새삼 주목하게 만들었다.

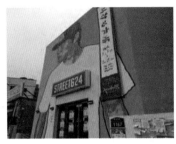

오래된 주택과 상가가 청년문화공간으로 재생한
부산 북구 덕천동의 STREET 624

이러한 장소에 대한 새로운 조명은 양면적 결과를 가져오게 되었다.
한편으로는 진보와 발전에 대한 강박관념을 기조로 하는 역사주의적
'시간'으로부터 예술을 탈피케하는 적극적 의미[2]를 결코 무시할 수
없다. 그러나 '역사'로부터 탈주한 공간의 발전은 무차별적이고 몰
역사적인 예술의 확산이라는 공간지상주의를 낳게 되었다.[3] 종국에
는 루이스 멈포드 등의 공간문명의 무정부주의적인 논의로까지 발전
되었다. 결국 예술과 문화에 있어서 시간과 공간의 대립과 승화라는
변증법의 시대적 과제는 풀리지 않는 매듭으로 여전히 남아있다. 이는
지금까지도 한 마을의 공공예술작품을 대함에 있어서도 예각적으로
나타난다. 예술 작품이 자리잡은 위치, 그 작품을 바라보는 세대간의
미적 격차, 안목의 차이 등 삶의 현장에서도 풀리지 않는 시간과 공간의
갈등구조는 다양한 문제들을 잉태시켰다.

2)시간의 폭력으로서 '망각'을 늦추거나, 시간의 독재로서 '진보'를 성찰하는 공간의 저항성과
원형성에 대한 각성으로 나타난다. 이는 바슐라르(G. Bachelard)의 '우주와 맞서는 도구'로서
장소에 대한 의미부여로 절정에 달한다.
3)공간과 예술, 도시전반에 대한 성찰의 분위기는 공간적 비판주의를 제기한 제인 제이콥스의
'대도시 의 죽음', 데이비드 하비의 '공간자본주의화' 등의 주장에 힘입어 공간지상주의에 대한
냉철한 비판으로 이어진다.

도시에서 문화예술의 역할

도시의 승리를 외치든,[4] 도시의 죽음을 외치든[5] 간에 도시에서 문화
예술은 존재론적으로 필연적이다. 특히 자본주의의 메커니즘이 고도
화한 포스트 모던시대에 그것은 기능적으로도 필수적이다. 이렇듯 도시
에서 문화예술이 갖는 의미는 복합적이고 다중적이다.[6] 우리는 도시
에서 문화예술의 역동적 기능(dynamic function)[7] 을 다섯 가지로 정
리해 본다.

중산층 집결지역의 오래된 빈공터에 들어선 세계적 거장의 전시공간. 터무늬의 역사와 공간적
전회의 극적인 조우라는 측면에서 시간과 공간의 예술적 갈등과 화해구조를 예각적으로
나타내고 있다. 부산 해운대구의 이우환 공간

4) 글레이저(E. Glaser)는 그의 대표작『도시의 승리』에서 여러 부작용에도 불구하고 결국
인류가 직면한 문제들은 도시라는 공간적 틀 안에서 해소되고 있다고 보았다.
5) 제이쿱스(J. Jacobs)는 1960년대를 뒤흔 도시화의 무분별한 개발열풍 속에서 미국 대도시의
삶은 인간의 공간적, 사회적 자유를 축소, 억압시키고 있음을 경험적으로 증명하려고 했다.
6) 하우저(A. Hauser)의 표현대로 '모든 예술은 사회적으로 조건지어져 있지만, 예술의 모든
측면이 사회학적으로 정의될 수 있는 것'은 아니다.
7) 여기에서 역동적 기능은 순기능(eu-function)과 역기능(dys-function)을 동시에 포함하는
시간의 흐름과 공간의 차이에 따라 수시로 변화하는 기능의 총체적 모습으로 표현하고자 한다.

첫째, 공동체성(community)의 복원이다. 인류 수백만년 역사에 있어
서 개인주의의 역사는 기껏해야 최근 200여년의 매우 이례적인 경험
이다. 그러나 단기간의 경험에도 불구하고 개인주의의 영향력은
인류공동체의 역사를 까마득히 지울 정도로 엄청나다. 이러한 극단적
개인주의의 시대적 여건 속에서 인간의 원초적 DNA에 박힌, 하지만
상실한 공동체의 에토스를 다시 더듬는 것은 문화예술의 중요한 기
능이다. 그것은 공동체의 회복을 위한 탄력성(resilience)이다. 공동
생활적 존재로서의 인간의 유적(類的) 역사의 연속성을 매개하는 문
화예술의 초(超)개인주의적 역할은 사회공동체 유지에 있어서 매우
중요한 장치다. 이는 공간적 정체감의 확인 차원을 넘어선 인간적
자존감에 대한 공감각(共感覺)의 회복이다.

일상의 디오니소스적 축제는 찰나성과 우연성에 기반하지만, 감성적 유대성과 지속성이라는
양가성(ambivalence)을 동시에 지니고 있기도 하다. 평범한 마을주점에서 흥에 겨운 범부들의
즉석공연 모습

둘째, 일상생활의 조명이다. 거대담론과 사회시스템에 의해 억압되고 소외된 보통사람들의 일상생활을 재조명하는 수단으로서 예술적 역할은 매우 독점적이다. 다른 수단과는 달리 문화예술은 감각적 공진화(共進化)를 촉발한다. 기존 사회의 정치·경제 시스템, 주류 문화로부터 배제된 서민들의 일상생활의 예술적 투영은 이들의 대상화와 주체화라는 양면성을 드러내고 있다. 그럼에도 불구하고 물신화된 공간시스템으로부터 '장소의 혼'[8]을 친밀성의 감각으로 되살려내는 일상생활의 재조명은 삭막한 도시생활에서 생활예술의 빛나는 역할이다. 나아가 일상에서 '디오니소스적인 축제'의 비일상화를 문화예술로부터 경험하는 축복을 받는다는 것은 일상의 위대한 승리라 해도 무방하다.[9] 이처럼 서민들의 일상생활의 부각, 생활예술의 확산은 문화적 대중민주주의의 확산이라는 역사적 맥락 속에서 적극적으로 파악된다.

8)투안(Yi-Fu Tuan)은 장소감, 장소의 정령, 장소의 혼들을 통해 친밀한 개인 공간 속에서 매일매일 새롭게 구성되는 장소의 신비함을 표현하고 있다.
9)이처럼 일상의 적극적 의미를 통해 역사주의적 포로로부터 일상을 구출해낸 이후 무의미성과 반복성의 지루함의 딜레마에 놓인다. 그러나 '디오니소스(dionysos)'적 일상적 비일상의 탈주는 문화예술적 장치로 가장 신속히 경험할 수 있다는 것이 마페졸리(M. Maffesoli) 등의 일상학파 등의 논지이다.

셋째, 프로슈머(pro-sumer)적 주체의 확산이다. 도시생활에서 문화예술 행위의 참여는 단순히 생산자 개념으로만 정리되지 않는다. 문화예술 활동을 통해 작품을 생산해내기도 하지만 스스로 향유하고 소비하는 소비자로서의 지위도 동시에 가지게 된다. 따라서 전업예술작가와 예술소비자간의 구분이 모호해지고, 작품생산자와 소비자의 경계가 불분명해지게 된다. 이러한 문화예술의 생산과 소비를 동시에 수행하는 주체들의 확산은 문화적 저변의 확대와 함께 문화적 소비시장의 확장이라는 효과를가져오게한다. 그러나 문화예술의 공급적정성이라는 관점에서 보면 또 다른 문제가 부각된다. 공공보조금에 의한 '좀비문화예술'의 양산은 질낮은 문화예술의 과잉공급을 낳게 되었다. 또한 고급문화시설 중심의 집중투자라는 공공지원의 왜곡화와 함께 문화적 소비시장의 악순환 고리를 만들고 있는 것이다.

동네갤러리에서 공유와 경제의 접목을 고민하는 사람들. 갤러리 서린에서 공유경제 시민허브타운 미팅

넷째, 구별짓기의 촉매역할이다. 고도소비사회의 핵심 기제중의 하나가 바로 구별짓기이다. 이는 계층, 기호, 소비능력, 주거수준 등의 구별을 통해 구별된 동질계층들 간의 자부심에 기반한 내부적 교류가 공고화된다는 것이다. 특히 도시적 개방구조 속에서 이러한 구별짓기의 다양한 수단 중에 가장 두드러진 것이 바로 문화예술의 구별짓기이다. 문화의 대중화, 대중적 기호의 문화화라는 역사적 산물에도 불구하고 문화적 구별짓기는 계층적 단절화와 계층이동의 폐쇄를 가속하는 결정화(結晶化, crystallization)의 주요 지표가 된다. 그러나 아이러니하게도 공공예술의 확대 혹은 대중문화예술의 급팽창은 이러한 구별짓기의 경계를 허물고 있다. '대중속 예술만의' 생존가능성을 나타내는 대중적 평판의 중요성이 부각되고 있다. 나아가 미술시장의 대중화는 대중적 기호를 무시할 수 없는 판단요인으로 격상시켰다. 이를 통해 서민 대중들의 문화적 취향과 예술적 향유능력의 전반적 고양(高揚)은 서민들의 삶의 질의 제고라는 부인할 수 없는 결과를 가져왔다. 이러한 복합적 결과들은 구별짓기 메커니즘에 문화예술이 가지는 양면성을 표현하는 것이라고 볼 수 있다.

다섯째, 비범성의 공유화다. 미켈란젤로 시대에는 그 천재적 비범성은 좁은 범위내에서 승인, 활용되었다. 이 비범성을 시스티나 성당의 벽화로 표현할 때 이해관계자는 오직 고독한 천재예술가와 성당사제들과, 후원 귀족들 그리고 동원된 노역꾼 뿐이었다. 그러나 오늘날 공공예술의 확산기에는 그 비범성이 사회적 자산으로 널리 평가되고 활용된다. 특히 문화예술의 공공적 가치를 강조하는 입장에서는 공동체와 관계의 예술, 참여를 통한 새로운 미적 발견이 중요하다. 따라서 이러한 문화예술적 추세의 확산이 갖는 의미는 예술적 비범성이 결코 특출한 개인적 자질이나, 신의 축복만이 아니라는 것이다. 이는 곧 사회속에서 가다 듬어지는 자질이자 관계적이고 과정 속에서 발전되어가는 능력임을 알 게 되는 것이다.[11] 따라서 폐쇄적이고 고독한 예술가적 초상보다는 공동체와의 관계 속에서 그 비범성을 공유하는 예술가적 초상이 이 시 대 예술가의 전범으로 부각될 수 밖에 없다.

11)나아가 소통을 통한 과정의 중시, 사회적 구성원과 공동체와 성과의 공유를 최시내는 공공예술에서 읽어낸다. 물론 공간적 제약으로부터도 자유로운 것은 필수적이다.

도시재생과 문화예술의 접목[12]

도시재생의 기초단위는 마을이다. 개인화된 삶의 방식이 공고화되고, 아파트적 생활이 보편화되는 21세기 이 시대에 마을을 기초로 재생을 논하는 것은 역설적이다. 그러나 생활의 기초 단위로서 마을의 의미는 결코 적지 않다. 특히 초고령화 시대의 도래를 눈앞에 둔 이제는 이동의 범위가 제한됨으로 인해 거소 주변 마을의 역할이 증대한다. 또한 개인적 고립을 탈피하기 위한 사회적 욕구는 근린형에 기반한 취미공동체, 취향 결사체, 기호형 커뮤니티의 활동이 증가될 수 밖에 없다. 그러나 아직 우리들에게는 도시재생과 문화예술의 접목이 성공적으로 이루어진 사례를 자신있게 얘기하기가 어렵다.

늦가을 잔 햇빛 만추잔광(晩秋殘光)이 따사로운 산동네 작은 도서관. 한 분 두 분 어르신들이 밝은 얼굴로 들어오신다. 몇 몇 분은 두어시간 전부터 미리 와서 기다리신다. 두꺼운 안경 너머로 펼친 책장은 꼬깃꼬깃 접혀져 있다. 벌써 3년째 이곳에서 이어지는 니체 강독시간의 풍경이다. 처음에는 알아듣지도 못하는 외국 책이 웬말이냐고 손사래치던 분들이 이제는 강독날짜만 기다리신다. 40대 아주머니부터 70대의 어르신까지 산동네 평범한 주민들이 니체에 푹 빠진 것이다.

12)필자의 국제신문 칼럼(2015. 11월 27일자) 중 일부를 발췌하였다.

중구 대청동 산복도로 르네상스 거점시설 중의 한곳인 '금수현의 음악살롱'을 운영하는 H씨와 니체강독모임 어르신들이 만들어내는 아름다운 풍경이다. 산동네 어르신들의 니체강독 모임이 주는 울림은 결코 가볍지 않다. 무엇보다 삶의 무게를 담담히 받아들이는 평온함을 느끼게 된다. 그 평온함은 인간자존(dignity)의 발견을 위한 용기다. 우리들의 어설픈 행복추구라는 미명하의 부박한 삶도 되돌아보게된다. 목표로서의 성공은 허망하다. 지속적 성장일 때라야 그 삶은 의 미가 있다. 우리들은 행복을 위해서만 사는 것이 아니다. 세속적 행복과 고결한 성스러움을 동시에 추구한다. 사람의 품격은 그들이 사는 지역이나 공간이 아니라 자신의 부족함을 어떻게 극복했느냐의 흔적으로 나타난다. 신산한 삶의 흔적이 역력한 굵은 손마디로 니체전집의 책장을 넘기는 모습에서 행복을 넘어선 성스러움마저 느끼게 한다. 인간의 발견은 추상적인 얘기가 아니다. 주민들의 자존감의 회복과 인간의 품격 제고라는 현실적 욕구이자 정책적 목표의 또 다른 표현이다. 그런 의미에서 마을재생이 인간의 발견이라는 본질을 상실한 건물과 시설에만 머물 때 그것은 단순히 실패로 끝나는 것이 아니다. 주민들의 인간에 대한 실망, 좌절, 갈등이 발생한다. 소중한 자산인 정(情)이 사라진다. 이러한 신뢰상실의 위기를 전문가들은 사회적 자본의 와해라고 부른다.

다행히도 최근에 마을재생 프로그램과 운영의 중요성을 논하는 얘기들이 많다. 그러나 이를 담을 제도적 틀이나 재정적 배분, 인식의 한계는 여전하다. 더욱 안타까운 것은 질 낮고 어설픈 프로그램의 난무한다. 따라서 건물을 짓기에 앞서 진지한 인문적 바탕위의 예술과 문화적 프로그램이 선행되어야한다. 그것에 바탕한 건물이 구상되어야 한다. 인문적 자각과 문화적 욕구, 생활적 필요의 접점에 공간적 형상이 만들어져야 한다. 그러나 대부분의 마을재생 사업은 거꾸로 진행된다. 공간을 만들어놓고 그 안에 프로그램을 담고자 한다. 공간이 만들어 질 때 쯤은 공간을 의도했던 담당공무원은 어디 가고 없다. 왜 그 공간이 필요했던가를 기억하는 사람들은 흩어진다. 게다가 문화예술 프로그램 예산은 예산부서에서 불필요한 비용으로 간주되어 타박받기 일쑤다.

만디아트 프로젝트팀의 행사 웹포스트

프로그램 기획자들에게 기획비용을 지급할 회계과목은 딱히 없다. 일용인부임금 정도 밖에 없다. 그렇다보니 담당자들의 진정성 있는 운영노력과 희생이 없으면 함량미달의 판박이 프로그램만 돌아간다는 볼멘소리가 나오는 것이다. 이와 같이 본질이 빠진 재생사업의 오류를 반복하지 않기 위해서는 마을재생사업에 인문적 바탕위의 문화예술적 성찰 프로그램은 출발이자 목표가 되어야하는 것이다. 또한 제도 적으로는 섬세한 프로그램 운영을 위한 전문가 인건비, 프로그램 기획비, 사업위탁전문기관 비용 등 프로그램 운영에 필요한 소프트 기반 예산항목에 대한 배려가 절대적으로 필요하다.

이런 기도문이 있다고 한다. '제게 어쩔 수 없는 것을 받아들이는 평온함을 주시고, 어쩔 수 있는 것을 바꾸는 용기를 주시고, 이를 구별하는 지혜를 주소서'. 알코올 중독자들의 평온함을 간구하는 것이란다. 우리들 99%는 금수저를 물고 태어나지 못한 운명은 어쩔 수 없는 것이다. 이를 담담히 받아들이는 평온함도 용기있는 선택이다. 그러나 자신의 한계와 결점을 극복하고 지속적 성장과 인간의 품격을 위한 선택은 더 큰 용기다. 그런 의미에서 산동네 어르신들이 니체로 상징되는 인문학을 만나는 것은 인간의 자존감을 위한 용기있는 선택이다. 경제적 여건이나 생활상태를 불문하고 인간으로서 지키고 가꾸고자하는 자존감의 회복노력은 그 자체로 아름답다. 힘든 생활여건에도 불구하고 책을 통해 정신의 고결함을 추구하는 이들 어른신들의 모습에서 니체가 묘사했던 구절이 어울린다. 의욕은 해방을 가져온다. 그는 마치 씨를 뿌린 농부처럼 때를 기다렸다. 초인(超人, Übermensch)이 나타나기를 기다리면서..'

소외가 일상화된 팍팍한 도시의 삶에서 초인은 포용의
날개를 달고 평인의 모습으로 가까이 오리니

문화적 다양성이 상실되고 모든 것이 상품화로 점철된 근대적 모
더니티가 고도기술사회의 모더니티로 변화한 이른바 '하이퍼 모더
니티(hyper-modernity)'[13] 시대이다. 이를 극복할 유일한 가치로
나타나는 '이타적 모더니티'(alturistic modernity)의 기반은 바로
문화예술적 가치들이다. 이러한 이타적 모더니티 시대의 '초인'은 바로
문화예술적 영감을 생활 속 문화예술로 실천하는 예술가들임을 믿고
싶다. 나아가 지역공동체라는 성채 속에서 소외된 서민들의 '일상의
비천한위대함'[14] 을 예술적 혼으로 승화시키는 그 들임을 믿고 싶다.

13)아탈리(J. Atalli)는 모든 문화예술적 투쟁 대상이었던 모더니티의 미래에 대해 고도기술에
기반한 하이퍼 모더니티로의 발전을 전망하고 있다. 이러한 하이퍼 모더니티에 반기를 드는 복고,
찰나, 신정정치, 생태, 민족지향적 모더니티는 생존하기 어렵다는 것이다. 결국 이타적 모더니티를
통해 미래적 가치가 수렴될 것이라는 낙관적인 견해를 펼치고 있다.
14)아미동 비석마을의 비극적 공간구조의 미학을 신지은은 "빈한한 마을의 비극의 공감은 아주
강력한 '운명공동체'를 실현시킨다. 바로 이 지점에서 가난이 공통의 삶을 구축해 가고, 비극이
공동체의 '부식토'로 기능하는" 역설적 위대함을 발견하고 있다.

 도시의 아름다움 : 욕망과 환경

송만용

전 부산비엔날레 전시부감독 역임했으며, 현재는 동서대학교 디자인대학 부교수로 재임 중이다.

1.

도시를 도시의 아름다움을 말하고자 한다. 사실 발생론적 관점에서 보면, 도시의 역사는 곧 인간의 역사이다. 그런데 플라톤은 〈법률〉에서 초기 도시의 목적은 '교육paideia' 과 '양육proteia'에 두고 있다. 그런데 지금 우리가 논하는 도시는 어떤 모습인가? 정녕 우리의 목적처럼 도시는 아름다울 수 있는가?

그러나 우리는 도시의 아름다움을 말할 때 가장 먼저 다가오는 것이 바로 모순적 상황이다. 대부분의 도시의 홍보 책자에 나오는 그 도시의 아름다운 곳(?)은 역사적 유물이 대부분이다. 로마는 콜로세움과 분수조각을, 카이로는 피라밋을, 파리는 루브르궁과 센느강 주변을 보여주고 있다. 부산도 마찬가지이다. 부산항, 태종대, 해운대 등이지 않는가? 과연 미적판단 즉 아름다움이라는 판단의 객관적인 근거를 고찰하는 미학적 관점에서 이것들은 도시의 아름다움을 말할 수 있을까?

사실 미학에서 다루는 대상은 개별적 대상의 특성이라기보다는 '대상일반'의 특성이어야만 한다. 다양성보다는 통일성에 근거하여 내리는 판단을 주목하고 있는 것이다. 그런데 도시의 미적 판단을 위하여 도시 일반을 상정할 수 있을까? 도시는 참 다양한 모습을 갖고 있다. 도시는 지금도 팽창하는 생물이다. 도시는 집중화로써 도심지역과 부도심 등을 형성하고 거주형태별로 분화하는 현상인 집중과 확산으로 도시로 설명할 수 있다.

이런 도시화로 인해 도시는 자생적으로 구조적 환경적 문제를 갖고 있다. 소위 '풍선효과'처럼 한쪽에 집중되면 한 쪽은 빌 수밖에 없는 구조가 도시이다. 도심의 집중화는 주변의 공동화를 낳게 되고 효율성을 강조한 나머지 지하구조물이 많아지면 공간인식과 자연채광의 문제로 인한 공기오염을 발생되게 한다. 그러한 구조적 환경적 문제보다 중요한 것은 바로 우리에게 인식적 무기력을 강조하고 있다는 사실이다.

도시는 복잡하다. 도시는 욕망 덩어리이다. 그래서 도시적 인식은 그 결과만 추출하고 그것에만 따라야만 하는 도시적 질서의식을 강요하고 있다. 그래서 도시는 기하학적 구성과 질서를 강조한다. 자연에는 직선이 없음에도 불구하고 도시는 직선을 강조하고 그 속에서 질서를 아름답고 편한 것이라고 강조하고 있다. 그것이 아니라고 하려고 할지라도 도시의 부산함은 각박함은 우리의 의식을 무기력하게 만들다. 그 무기력은 민주식이 말하는 "무서운 비생물화 현상", 즉 "기호에 부응하는 정확성의 책임"만 강조한다. 다시 말해 신호등에서 빨간불이면 정지해야 하고 파란 불일 때 이동해야 하며 도로의 노란 중앙선은 침범하면 되지 않는다. 그 질서에 저항할 생각도 하지 않는다. 마치 필립 랑의 영화〈메트로폴리탄〉의 노동자의 모습 같다.

이렇게 도시는 미적 판단이나 윤리적 판단과는 다른 공간이다. 그러나 민주식은 "인간 생활의 아름다움과 행위의 아름다움을 포함시켜 생각한다면, 인간생활이 전개되고 있는 도시야말로 창조적 미학의 가장 적합한 대상이 될 것이다."고 하였다.

그런데 도시와 도시속의 인간은 사뭇 다른 인식을 공유하고 있다. 감추진 진실이 있다. 그것은 거세된 욕망이다.

2.

인간의 문명과 문화는 인간 중심주의 확장의 역사이다. 또한 근대의 핵심은 형이상학적 이원론과 인간중심주의에 있으며 이러한 세계 관은 이성을 통한 자연의 지배를 정당화해왔다. 그래서 자연은 살 아있는 생명체가 아니라 인간을 위한, 인간에 의한 하나의 자원 혹은 토대가 되었고 그 연장선상에서 도시가 있다. 마찬가지로 근대 미 학은 인간 중심주의의 동조자라고 할 수 있다. 예술이라는 새로운 향유와 유희의 수단으로 시선을 집중함으로써 자연에 대한 망각을 증폭시키는 결과를 초래하게 된다. 이제 인간은 도시를 통해 자연을 거역하고 인간중심적 공간을 형성하는데 주저함이 없이 해오고 있다. 문화가 대지, 즉 땅과 관련이 있다면 문명은 빛과 관련이 있는데, 이 빛의 존재론과 의미론이 도시와 관련되어 있음은 부정할 수 없을 것이다. 광학적 의미에서 빛은 태양에 의해 공평하게 대지에 비 추어지며 밤, 즉 휴식을 동반한다. 이때 밤은 생명이 없는 어둠이 아 니다. 그리고 밤은 낮의 또 다른 모습이며 빛의 순환의 한 고리이다. 그 순환의 고리에서 대지는 풍요로워지고 자연 순환은 시작됨은 주지의 사실이다. 그래서 동서고금을 망라하고 대지의 신은 어머니, 여성성에 비유되고 있지 않은가?

그러나 도시의 빛은 태양의 자연의 빛이 아니라 자체 발광하는 빛이며 자신이 빛나기 위해 다른 존재를 감추어 버리는 빛이다. 또한 도시의 빛은 생명을 성장시키지도 도시를 풍요롭게 만들지 못한다. 단지 풍요의 환상을 던져주는 것이 빛이다. 그래서 도시의 빛은 그 밝음으로 인하여 더 깊은 어둠을 만들어 자신보다 나약한 존재를 덮어버리는 '은폐'의 빛이다.

더욱이 도시에서는 남성성, 즉 수컷의 형상이 보이는 것은 어찌된 일인가? 경쟁과 서열 그리고 과시가 동물적 수컷의 특징이라면 도시는 너무 닮아 있다. 다른 사람은 아랑곳없이 법률에만 저촉이 되지 않는다면, 더 높이 더 높이 치솟아 올라가고 있는 빌딩들은 그 높이가 자신의 존재론적 가치를 증명하는 것이 되고 있지 않는가? 마천루가 도시의 이미지이다.

전국에서 50층 이상의 고층빌딩이 가장 많은 도시가 부산이며 집중적으로 해운데 센텀지구에 있지 않는가? 그런데 그 의미없는 경쟁은 자연스럽게 깊은 어둠을 생산할 수밖에 없다. 즉 바다를 보기 위하여 광안대교를 보기 위하여 더 높이 올라간 건물들은 더 깊고 긴 그림자를 만든다. 그 그림자의 길이와 깊이는 또 다른 도시의 아이스홀을 만든다. 그래서 도시는 춥다.

또한 과거 도시를 극적인 대립공간으로 만드는 것은 벽이었다. 모든 사적 공간의 경계들의 만남이었던 벽이 스마트시대에는 물리적으로는 사라졌다고 하지만 인식의 벽은 여전히 존재한다. 높이의 벽이다. 과거 고위층은 고위층이었으나 지금은 높은 층에 사는 사람들이다. 그 위에서 아래를 내려본다는 시각적 경험이 우월감을 만들고 도시민의 헛된 계급의식을 만든다. 과거 바벨탑을 만들었던 사람들은 순수하였다. 단지 신에게 다가가려는 욕망이 있었을 뿐이다. 그러나 지금은 자신의 우월감을 강조하기 위하여 남성성을 강조하기 위하여 올라간다. 그리고 그 욕망을 숨긴다. 나아가 적극적으로 최면을 건다. 그리고 욕망을 반사한다.

그런데 여기서 도시가 문제일까? 바라보는 자의 헛된 욕망은 없는 것인가? 여기에 대하여 라깡은 말한다.

"바라보고 있는 사람 쪽의 시선에 어떤 욕망(식욕, appetite)이 없다면, 어떻게 '보여주기'가 어떤 것을 충족시킬 수 있겠는가? 반드시 충족되어야 할 이런 시선의 욕망에 의해 그림의 최면적(hypnotic)인 가치가 만들어진다."-『욕망이론』,

이렇게 도시의 고층 건물을 바라보는 시선은 욕망을 갖고 있는
것이다. 나도 그들처럼 될 수 있다는 욕망을 갖고서 바라보는 것이
며 그 대상인 도시의 한 단면은 "그래 그래.."라는 긍정의 환상을
던져준다. 그러나 환상은 이미지이며 메울수 없는 틈이다. 일찍이
간트가 자연과 자유의 메울 수 없는 틈을 이어주고자 미적 판단력
을 강조하였지만 라깡은 보여지는 "이미지는 욕망과 관련된 것이
고 실재의 귀환을 차단하는 무엇이다"라는 사실을 직시하고 있다.
라깡이 보기에 시각은 언제나 분열되어 있는 "틈(vein)"에 불과하다.
이 틈을 따라서 "욕망의 장으로 시선의 영역이 통합되는 것"라고
하였던 것이다.

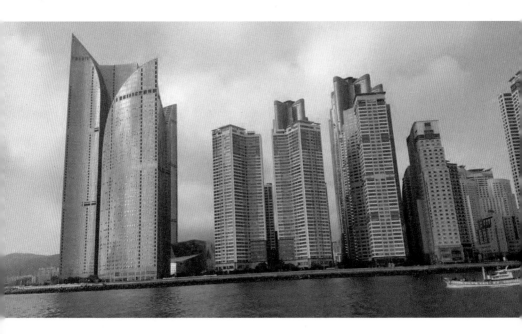

그래서 라깡은 "보이는 것은 언제나 응시gaze의 희생양이다." 사실 하나의 체계가 만들어지면 거기에 필연적으로 피해자가 생기기 마련이다. 그런데 라깡의 응시의 구조는 주체(보는 자)와 보이는 대상(보이는 타자)뿐만 아니라 응시(보이는 타자와 동일화할 수 없는 제3의 지점, 즉 욕망을 작동시키는 구조)로 구성되어 있다. 즉 의식의 "나는 나 자신을 보고 있는 나를 본다"는 환상은 안과 밖이 바뀐 응시의 구조에 욕망이 있다는 것을 보여준다. 나아가 상징의 지배를 받고 있다는 것이다. 마치 도시의 빛처럼 화려함으로 다가온다. 이렇게 응시의 기능은 …자신을 의식으로 상상하는 데에 만족하는 시각 형태의 이해에서 항상 빠져 있는 것이다. 라깡은 세미나XI에서 "시각의 영역에 있어 '대상 a'는 응시이다. 응시는 그림에서 욕망을 불러일으키며 계속해서 그림을 바라보게 한다. 바라보고 있는 사람 쪽의 시선에 어떤 욕망이 없다면, 어떻게 '보여주기'가 어떤 것을 충족시킬 수 있겠는가? 반드시 충족되어져야 할 이런 시선의 욕망에 의해 그림의 최면적인 가치가 만들어진다." - 『세미나XI』

그래서 라깡은 '최면적 가치'를 탐욕으로 가득 찬 시선, 즉 사악한 시선에서 찾아져야 한다. 이것은 부러움(invidia)에서 찾아야 한다고 하였던 것이다. 사실 부러움이란 부러워하는 사람이 그 본질에 대해 아무것도 모르면서 자신에게는 아무 소용도 없는 것들을 다른 사람들이 소유할 때 생겨난다. 자신이 결여를 상기시키는 완정함을 보여주는 이미지 앞에서, 자신을 충족 시켜주지 못하던 분리된 '대상a'이란 사람이 그것을 소유했을 때는 그를 충족시켜줄 수 있다는 생각에 주체를 창백하게 하는 부러움이 진짜 부러움이다.

부인할 수 없는 사실은 라깡에게 있어 응시는 주체가 대상에 의해 '보여지'는 것이다. 이것은 곧 타자를 품는 것이다. 유명한 라깡의 깡통 비유처럼 우리가 깡통을 보는 것 뿐 아니라 깡통도 우릴 보고 있는 것이다. 주체가 보는 대상 역시 주체를 응시하는데, 문제는 보여지는데 보여짐을 모르는데서 생겨난다. 즉 자신의 '바라봄'만 있는 상태, 자신의 욕망을 대상의 욕망과 일치시키는 상태 말이다. 왜냐하면 주체가 거울상에서 자신의 이상적인 모습이 실현되는 것을 발견하는데 반해서 응시는 주체로 하여금 재현의 영역에서 무엇인가가 결여되어 있다고 여기게 하여 재현이 영역 너머에 있는 것에 대한 욕망을 불러일으키기 때문이다.

그렇기 때문에 응시는 주체보다 먼저 있으며, '대상 a'로서의 응시는 거세 현상에 있어서 표현되는 것과 같은 중심의 결여를 지지하게 될 것이다. 그래서 라깡은 "욕망은 환유이다. 대상은 신기루처럼 잡는 순간 저만큼 물러난다. 대상은 욕망을 완전히 충족시킬 수 없기에 인간은 대상을 향해 가고 또 간다."고 하였던 것이다.

이러한 거세된 시선의 욕망과 '대상 a'가 현대 도시의 감춰진 불편한 진실이다. 여기에 미적 판단은 무슨 의미가 있겠는가? 그러나 상처의 치료는 정확한 진단 후, 먼저 상처를 드러내는 것부터 시작되는 것이 올바른 순서가 아닐까? 헛된 욕망의 빛으로 무장되고 가려지고 환상을 자아내는 도시의 모습 저 너머에 있는 시선의 거세된 욕망과 굴곡을 직시할 수 있다면 치유가 시작될 수 있는 것이다. 그것은 도시에 대한 수동적이고 무기력한 우리가 아니라 적극적인 참여에서 시작될 수 있는 것이다.

3.

일찍이 푸코는 그의 『How is power Exercised』에서 "권력자체는
존재하지 않고 오로지 권력관계만 존재할 뿐이며 이 권력관계에는
필연적으로 권력의 반대항 으로서의 자유로운 주체 그리고 이
주체의 저항이 존재한다"고 주장하였다. 도시가 생산한 도시
이미지가 갖고 있는 거짓 환상이 아무리 강하다고 할지라고 그
반대항, 즉 개선과 자유로움, 인간다움에 대한 갈망은 존재하는
법이다.

우리는 그것을 도시의 환경개선과 공공미술에서 찾고자 한다. 물론
우리들이 도시의 병리적 현상에서 개선을 상정함에 있어 이상
론만을 나열하여 가정하기보다는 오히려 현재로서 투시될 수 있는
가능성 있는 전망을 바탕으로 미래의 목표를 설정함이 옳을
것이다. 도시의 미적 판단은 그 도시의 특성에서 시작되어야만
한다. 즉 그 도시가 지니는 역사적, 사회적, 자연적 조건을 기초로
하여 도시의 주체적인 생각과 행동에 따라 만들어지는 환경으로
써 도시다움이라 하겠다. 사실 현대도시의 문제점은 "접점으로서의
중간지대가 결여" 되어 있다는 것이다.

이런 환경의 적극적인 참여를 강조하여 소위 '환경미학'을 강조한 이가 바로 벌리언트이다. 그가 주목하는 환경은 "지각자와 세계를 분리하지 않은 연속적인 전체로서 환경"이다. 즉 벌리언트의 환경(The Environment)의 개념은 1) 우리가 일으키는 행위의 결과로서 환경, 2) 우리를 둘러싼 문화적인 것으로서 환경, 3) 우리의 사고, 감정, 욕망이 외부 세계로서의 환경이다.

그런 점에서 우리 부산은 매우 복잡한 환경을 갖고 있다. 부산은 항구도시일까? 중구와 부두지역을 고려한다면 항구도시가 맞을 것이다. 그러나 부산은 그 외에서 동래와 해운대 그리고 구포지역 등을 포함하고 있다. 항구도시적 이미지에서 벗어나야만 한다. 왜냐하면 항구 도시적 이미지에는 상위문화적 요소보다는 하위문화적 요소가 강하게 나타나는 것은 주지의 사실이 아닌가? 그래서 부산은 하나의 부산이 존재하는 것이 아니라 바다를 매개로 다양한 부산이라는 거점이 모인 집합체이다. 다(多)핵도시가 부산이다. 그렇기 때문에 부산다운 특성으로 도시계획이 필요하다. 그러나 부산은 그 중요한 도시계획의 시기를 이미 놓쳐버렸다. 한국전쟁과 경제발전기에 산업화와 팽창만을 강조한 나머지 도시계획은 실종되어 지금까지 이어져 왔다.

그래서 공공미술과 도시계획이 하나가 되고 각 지역의 문화적 지역적 특성이 반영된 총체적인 부산의 도시계획이 수립되어야만 한다. 그래서 도시계획은 과거, 현재를 파악하고, 각각의 도시장래의 전망을 바탕으로 그 도시의 개성을 살려나가면서 고유의 과제에 대응해 나가야 한다. 종래의 효율성, 편리성, 안전성의 도시계획 목표에는 자칫하면 기능적인 면으로 치중되어온 흐름이 있었는데 이에 못지않게 중요시되어야 할 도시의 개성, 즉 역사성, 풍토성, 경관성, 문화성 등 개념을 중시하여 그 도시의 환경, 즉 독특한 표정을 나타내어야 만하는 것이다. 이 도시의 독특한 특징이 곧 그 도시의 미적판단의 근거가 됨은 자명한 사실일 것이다. 왜냐하면 "Site과 장소의 통합체로서 지역, 도시에 대한 벌리언트의 환경미학은 바로 공공예술의 필요와 목적과 아주 명확하게 부합한다. 환경미학으로서 특정한 환경에 대한 문화미학적 연구와 예술에 대한 사회미학적 연구는 공공예술의 미적이론이자 환경비평의 틀이 될 수 있는 것이다."

따라서 부재는 필요를 부른다. 도시로써 부산의 미적 판단을 내릴 수 있는 근거가 없다면, 지금 당장은 부산의 미적 판단을 유보하고 공공미술과 지역성에 맞는 도시계획을 통해 근거를 만들자! 그러면 부산다운 미적 근거와 판단이 나올 것이 아닌가?

"... / 종소리를 더 멀리 보내기 위하여 / 종은 더 아파해야 한다. " -이문재 〈농담〉에서

도시의 결, 건축의 결

이승헌

한국실내건축가협회 부울경지회 이사, 동명대학교 실내건축학과 조교수로 재임 중이다.

창조주는 육일동안 세상에 필요한 환경을 조성한 후에 인간을 만드셨다. 완세트로 완성품을 만드는 능력이 없어서가 아닐 것이다. 각각의 환경이 가진 아름다움을 만들고, 또 환경 간의 조화를 고려하여 더 건강한 세상을 만드는 과정이 필요했던 것은 아닐까. 화룡점정과 같은 인간을 빚어 그림을 완성하고는 그렇게 좋아하셨다고 성경은 기록하고 있다. 겉으로는 창조과정의 서사이지만, 이면적으로는 세상의 존재방식에 대한 설명이라 볼 수 있다.

세상은 온통 결로 되어 있다. 아주 작은 미생물로부터 매머드 동물에 이르기까지 살아있는 모든 것들은 결을 가지고 있다. 살아있지 않은 무생물과 보이지 않는 바람에도 결은 있다. 나이테나 돌 표면의 결이 단적인 표상이다. 사람의 개성이나 됨됨이도 달리 말하면 결의 더께라 할 수 있으며, 문화라는 것도 그 사회가 만들어낸 결인 셈이다. 한 겹 두 겹 켜켜이 쌓인 결을 돌보고 관계 맺는 유기적 환경이야말로 가장 자연스럽고도 아름다운 모습이다.

단언컨대, '아름다움'이란 본태(本態)의 결을 돌보는 것이다. '다움' 그 자체의 가치를 더듬어 찾아내고, 그것의 본성이 밖으로 발현되어 질 수 있도록 배려하는 것이 진정한 미의 추구이다. 결코 쉽지 않은 일이기에 추구해야 한다. '아름'해야 한다. '알다', '안다', 혹은 '앓다' 등으로 어원적 이해를 하는 언어학자들의 해석에 기대어 뜻풀이 하자면, 겉으로 드러나 있는 것이 아닌, 내면의 본디 것에 대해 깊이 알고자, 끌어안고자 하는 양태가 곧 아름다움인 것이다. 숱한 결 속에서도 가장 의미있는 것을 들추어내기 위해서는 끙끙 앓아야 한다.

부산이라는 도시에도 결은 무진장이다. 땅 저면 깊은 곳에 억겁의 결이 동결되어 있음을 공사 현장 곳곳에서 튀어나오는 역사 유적을 통해 목도한다. 일제강점기와 6.25 동란이 남긴 아물지 않은 상처와 쟁투의 흔적들은 지금도 우리 주변에 널려 있다. 그런가 하면 동해에서 남해로 이어지는 긴 해안선과 태백산맥 준령의 위세가 꺾이지 않은 산들, 그리고 1,300리를 달려온 낙동강과 도심 하천들이 도시의 또다른 결을 이루며 엉켜 있다.

거기에 초고층의 빌딩과 산복도로 하꼬방이 공존하며, 트로트 뽕짝과 힙합이 함께 울려 퍼진다. 음울한 항구 뒷골목의 걸쭉함과 세련된 카페거리의 세련됨이 지척에 나열되어 있고, 바다를 가로지르는 교량과 산복도로의 꼬불꼬불한 길이 나란히 달리고 있다. 땅과 시간의 결이 그야말로 다이내믹(dynamic)하게 뒤섞여 있는 것이 도시부산이다. 시쳇말로 표현하면 '짬뽕'이고, 좀 세련된 말로 포장하면 '혼종성(hybridity)'의 랜드스케이프(land-scape)이다.

도시부산의 속성을 단순 아이콘이나 몇몇 대표색으로, 혹은 한둘의 대형 랜드마크 구조물로 납작하게 정의내릴 수 없는 이유가 바로 복잡다단한 꼴라주 이미지(혼종성) 때문이다. 이 누적되고 중첩되어 있는 결들을 어떻게 바라볼 것인가, 거기서 어떤 의미 있는 결을 추출해낼 것인가의 고민을 시작하는 지점에서 비로소 도시의 실재를 만날 가능성이 열린다. 결을 보는 관점과 결에 대한 선택이 모여져서 곧 지역의(혹은 당대의) 주류문화가 되며, 그 사회의 수준(質)을 만든다. 거기 사는 사람들의 정서에 영향을 미치는 것은 두말할 나위가 없다.

그렇다면, 도시부산의 결을 한걸음 더 가까이 다가서서 더듬어보자. 부산의 가장 독보적 결은 단연코 '바다'다. 부산에 오면 왠지 마음이 편안해진다는 서울사람들이 많다. 모두 바다 덕이다. 뒤 없이 표현하고 결정하는 부산 사람들의 기질도 대양을 마주하고 있는 환경적 특징에 기인한다. 외지의 것이 쉽게 드나들 수 있는 항구도시의 속성상 가볍고 유동적이어서 잘 섞이는 장점도 있지만, 반대급부로 뭔가 오래 보존하지 못하는 약점도 지니고있다.

기장-송정-청사포-해운대-마린시티-광안리-용호동-북항-영도-송도-다대포로 이어지는 해안 라인에 들어선 대부분의 건물들이 길거나 넓은 대형창을 두어 바다 조망을 확보하려 한다. 형태에 있어서 일관성은 없으나 산뜻한 직방형의 건물이 주로 이루고, 바다 연상 아이콘(갈매기, 파도, 선박)을 외형에 표현한 건물도 적잖다. 갈맷길 조성 후 바다에 대한 친밀도는 커졌고, 북항 등 친수공간의 재생 프로젝트로 인해 바다로의 접근성은 더욱 기대된다.

사진2 부산 감천문화마을 독락의탑 사진3 부산 감천문화마을

〈사진2〉목재 사이사이 틈으로 마을의 모습이 흐릿하게 보인다.
〈사진3〉능선을 따라 빼곡히 들어선 집들의 모습은 하나의 패턴과 같이 보인다.

전쟁 피난시절 급히 조성된 경사지 밀집주거지역도 지형의 결이 남긴 부산의 특수성이다. 물만골과 같은 독자적 분지마을도 있긴 하나, 대부분 산의 중턱까지 연이어서 집을 지은 형국이다. 윗집의 조망을 가리지 않아야 한다는 자율적 규율 아래 다닥다닥 빼곡하게 지었다.

집주인의 능력에 따라 규모와 재료가 결정되었고, 증축변형 등의 적응과정을 통해 형태는 다양하게 만들어졌다. 또한 이 집들의 교통을 위해 실핏줄처럼 이어 만들어 놓은 산복도로는 도시와 바다를 동시에 조망하기에 가장 최적이라는 역설적 매리트를 가지고 있다.

땅에 깊은 애환을 남긴 과거의 흔적들도 무시 못 할 주요한 결이다. 일본인들이 세운 최초의 공공건축물들과 방위구역, 미군정이 주둔하기 위해 만든 군부대와 행정처, 퇴각한 임시정부가 사용했던 시설물들, 전쟁을 기념하기 위해 만들어진 공원과 전시관들 등등. 흑백사진만 남기고 사라진 근대 건축물들이 많고, 지금도 사라질 위기에 처해 있는 건물들도 있다.

비록 부정적인 역사라 아키캘리토닉 할지라도 우리가 겪은 시간의 결을 지워버리는 것만이 능사는 아니다.

〈사진4 〉외양포포진지의 탄약창고에서 발사대 쪽을 본 장면- 일본군의 흔적이 고스란히 남아있다.
〈사진5〉 경사지 기존 집,빌라의 맥락을 감안하면서도 전혀 다른 형태의 건물이다.

 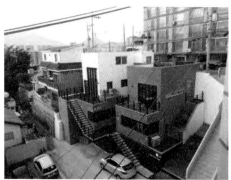

사진4 외양포 포진지　　　　　　　　　　사진5 아키캘리토닉

모든 가치의 기준을 '새로움'에만 초점을 맞추던 개발의 시대에는 소소한 결 따위는 적당히 무시하였다. 또한 낡고 오래된 결들은 가능한 하루바삐 지워내어야 하는 것으로 여겼다. 강제 제거의 과정 동안에, 잃어서는 안되는 숱한 결들이 뭉개어지고 사라졌다. 홍수가 남긴 상흔과 같이 할퀴어 떠내려간 자리엔 더 이상 아무 흔적도 찾을 수가 없다. 그나마 다행인 것은 이제 우리 사회도 '재개발'이 아닌, '재생(再生)'을 시대적 요청으로 맞아들이는 분위기다. 어렵사리 남은 결들에 가치를 부여하고 이제라도 생명력을 불어 넣어야 한다.

그런데 문제는 결을 읽어내는 예민한 눈을 장착해야 하는데, 그게 생각만치 녹록한 일이 아니라는 사실이다. 그냥 눈에 띄는 대로 아무런 결이나 끄집어내었다 해서 공감을 불러일으킬 수는 없다. 훌륭한 시나 그림, 연극, 소설, 영화를 보면서 극도의 순간 감동의 눈물이 와락 쏟아지게 되는 것처럼, 속 깊이 잠재되어 있던 정서의 결을 자극할 수 있어야 한다. 일종의 '카타르시스'라 부르는 그 절정은 뜬금없이 도래하는 것이 아니라, 지속적 감정이입을 통해 감성의 진폭이 낭창낭창 흘러넘치기 직전까지 몰아가는 순간들이 전제되어야 한다.

다빈치가 그린 '모나리자의 미소'에 깊이 감동하게 되는 이유가 눈가와 입가에 세밀한 선들이 수없이 리터칭 된 때문이다. 시벨리우스의 '핀란디아'에 흠뻑 빠지게 되는 이유는 애절한 조국혼과 조국 자연에 대한 찬가가 음율 속에 깊이 녹아 있기 때문이다. 르 꼬르뷔제가 설계한 '롱샹성당'에 찬사를 보내는 이유는 땅과 시간과 정서의 결이 느껴지면서도 창발적 형태가 주는 아름다움 때문이다. 담양 소쇄원 '광풍각'에 앉아 시간을 잊어버리는 이유는 자연과 인공의 경계가 넘나드는 자유로움의 넉넉함이 피부로 느껴지기 때문이다.

다시 말해, 감동을 선사하는 좋은 작품이란 의미있는 결이 얼마만큼 풍성하게, 그리고 절묘하게 재구축되어 있는가가 포인트이다. 표피적이고, 단발적이고, 상업적인 결만이 남발하는 차갑디 차가운 세상 속에서 내면에 잠재되어 있던 오래된 결을 다독이고, 격려하는 따뜻한 세상을 갈구하는 것은 어쩌면 모든 사람들의 희망이요 바램이다. 그렇기에 눈에 잘 드러나 있지 않고 묵힌 채 잠재되어 있던 그 의미있는 결을 발견해내기 위해서는 무진장 애를 써야 한다. '다움'을 되찾으려 끙끙 앓아야 한다.

그렇다면 우리 주변에 결을 잘 들추어낸 사례는 없는가? 시대에 남을 대작은 아니라 할지라도, 남들이 다 하는 표피놀이에서 한걸음 더 뚫고 들어가 이면에 감춰진 결을 내비치게 한 사례는 없는가 말이다. 혼종의 블랙박스를 열어젖혀 시간과 땅과 정서의 결을 끄집어 낸 용자(勇者)의 건축작품 중 몇몇을 불러 세워 그 면모를 살펴보자. 이것은 일종의 엣지처리, 박음질, 패턴 조밀도 등을 만져보며 명품의 진면목을 어림 짐작해보는 행위와도 비슷하다. 결 좋은 건축물의 부분 부분을 더듬으며 명품 도시의 밑그림을 상상해볼 수 있을 것이다.

사진6 부산 더베이101

〈사진6〉 초고층 빌딩이 즐비한 마린시티의 반짝이는 야경을 2층 테라스에서 만끽할 수 있다.

부산에서 최근 가장 핫한 건물인 '더베이 101'부터 보자. 방문객들을 열광케 하는 요인은 동백섬과 바다, 요트, 초고층 빌딩숲(마린시티)이 압축되어 있는 땅의 마력 때문이다. 건물의 디자인도 주변 경관을 조망하기 가장 적절한 형태로 디자인 되었다. 2층의 반복된 창 프레임으로 인해 외부 경관이 액자의 그림처럼 보이게 한 것이나, 1층과 옥상층에서는 서양의 광장문화와 같은 구성으로 주변 환경과의 일체감 혹은 유러피언이 된 듯한 일탈감을 느낄 수 있도록 한 것이 주효했다. 땅과 정서의 결을 잘 매만진 사례다.

경사진 계곡지형을 성토하여 만든 땅 위에 살포시 내려앉은 것 같은 '오륙도가원'이 정감을 불러일으키는 요인은 두 가지다. 소담스러운 한옥 배치를 한 외형이 식객들에게 왠지 모를 편안함을 제공한다. 풍수적 길지의 입지에, 툭 트인 바다 조망이 기운을 더욱 북돋운다. 더불어 마당을 향해 기울어진 경사지붕이나, 중정데크 앞 찰랑이는 수공간, 시선높이마다 뚫린 개구부, 검박한 재료에 의한 마감 등의 디자인 수법으로 주변 자연환경과의 일체감을 극대화 시켜 놓았다. 땅과 정서의 결을 돋운 성공적인 사례다.

사진7 부산 오륙도가원

〈사진7〉 한옥구조의 레스토랑 중간에 서면 잔디와 그너머 더 넓은 바다가 시선을 사로잡는다.

부산의 향토기업, 고려제강(주)이 만든 기념관인 '키스와이어센터'는 신기술과 주변 맥락을 디자인의 핵심으로 삼고 있다. 교량에 쓰일 법한 와이어로프를 엮어서 건물 전체를 들어 올리는 장치로 활용함으로써, 전시관 내부에 기둥없는 대공간을 만들어내었다. 그러면서도 건물 전체 모습은 땅에 묻혀 있는 형상을 하고 있어, 마치 장인의 기술로 새로운 결을 아로새긴 것 같다. 거대한 연못과 하늘을 향한 옥상정원, 헛벽의 개구부 등은 주변을 향해 손을 내미는 건축가의 친환경적 철학의 반영이다. 역시 땅과 정서의 결이 잘 버무려진 사례다.

〈사진8〉 지형에의 순응과 주변 환경에 대한 수용, 기술의 창발적 활용, 감성적인 수공간 등 여러 결로 짜여진 건물이다.

사진8 키스와이어센터

일제강점기때 '경남도청' 기능으로 지어졌었던 '동아대학교 박물관'은 한국 근현대역사의 흔적을 온몸에 담고 있다. 조적조의 붉은 외벽과 일정한 반복 배열의 창호, 경사지붕의 돌출창, 건물 정중앙의 현관 포치 등에서 르네상스풍 고전미를 선호하였던 근대 일본건축의 느낌이 그대로 살아있다. 기존의 외벽을 존치하는 원칙하에 진행된 내부 공간의 리모델링은 박물관 기능을 너끈히 담아내었고, 더불어 3층에 기존 건물의 내부를 재연한 전시공간을 별도로 두었다. 시간과 정서의 결에 대한 배려가 감동을 준다.

〈사진9〉 르네상스풍의 외관에 내부는 전시기능으로 리모델링, 뒤로 현대식 고층건물과 겹쳐 보인다.

사진9 부산 동아대학교 박물관

'비욘드 가라지(beyond garage)'는 방치되어 있던 근대건축물 (대교창고)을 리노베이션해서 복합문화공간으로 변용한 사례이다. 지어진지 족히 70년은 더 되어 보이는 창고를 기본 뼈대는 그대로 존치시킨 상태에서 필요한 계단과 화장실, 주방 등을 삽입하고, 개구부와 마감재의 일부를 교체하였다. 브랜드 론칭, 팝업 스토어, 연극 시사회, 인디문화 공연, 웨딩 화보촬영 등 다양한 이벤트 행사를 진행함에 있어 거친 바닥과 붉은 V벽돌, 회색 시멘트의 질감은 공명의 장치가 되고 공간의 밀도를 더 해준다. 여러 시간과 정서의 결이 중첩되어 있다.

대학가 상권 후미진 뒷골목의 낡은 주택 다섯 채를 엮어서 복합문화 상업공간으로 재생한 사례가 이름하여 '문화골목'이다. 집과 집 사이의 담을 모두 헐어내고 정해진 틀이 없이 고치고, 덧대고, 이어 붙여서 어디서도 볼 수 없었던 흥미로운 공간이 만들어졌다. 소공연장도 있고, 음악카페도 있고, 꽃집도 있고, 주점도 있다. 뒤섞여 있으나 무질서하지 않고, 독립적인 것 같으나 묘한 연관이 형성되어 있다. 기존 집의 원형이 가지는 친근감과 공유된 골목이 주는 연대감이라고나 할까. 시간과 정서의 결이 가득 베여있음을 느낀다.

〈사진10〉 70년이 지난 근대식 창고가 각종 젊은 이벤트 행사 및 공연이 펼쳐지는 장소로 재생되었다.

사진10 비욘드가라지

우리 주변에 이렇듯 감동을 주는 건물들이 있다. 신중한 마음으로 결을 짚어내고 구축적 장치로 절묘하게 엮어냄으로써, 대면하는 이들의 마음이 따뜻하게, 기운이 상승하게 하는 사례들이 있다. 이들로 인해 땅의 잠재적 본성이 비로소 드러나고, 중첩된 시간의 의미가 되살아나고, 내재되어 있던 깊은 정서의 결이 고개를 쳐들게 된다. 본태의 살갗이 만져짐으로, 꿈틀거리는 실재의 속살을 민낯으로 만나게 됨으로 감동은 물밀 듯 밀려들어온다.

재차 말하지만, 작품(음악, 회화, 영화, 문학, 전통문화, 명품) 앞에서 우리가 깊이 공감하고 감동하는 이유는 결의 풍성함 때문임은 자명하다. 씨실과 날실의 숱한 교차로 멋진 패턴의 베를 짜는 '직조(weaving)'의 과정과 같이, 땅의 결과 시간의 결, 그리고 정서의 결을 '교차-엮기'하여 촘촘한 망을 형성한 작품들에 매력을 느끼게 되는 것이 바로 '미적 체험'이다. 건축물 혹은 도시를 보면서 뭘 감동해야 하느냐고? 이제 갈매기나 파도를 닮은 일차원적 외양에 유치하게 감동 할 것이 아니라, 촘촘한 결의 망을 갖추고 있는 공간 속에 깊이 들어가서 온몸의 세포가 찌릿찌릿 반응하는 격정의 순간들을 더 많이 경험해야 하지 않겠는가.

〈사진11〉 주택의 담을 헐어내고 각종 재료를 덧대고 기능을 전환하여 생동의 골목으로 변신시켰다.

사진11 문화골목

우리가 사는 세상이 더욱 아름다운 결로 가득해지기 위해서는 다같이
각고의 노력을 기울여야 한다. 작가들은 작가정신을 더욱 공고히 다져야
할 것이고, 작품의 관람자들은 늘추어진 결을 보고 공감하고 감동할
줄 아는 높은 격식을 갖추어야 할 것이다. 욕망과 원망이 쌓이고 쌓인
교착화된 '군은살 세상'이 아니라, 배려와 깊은 감사가 우러나 생동의
결이 펄떡이는 '애기볼살 세상' 이 되도록 자주 끙끙 앓기를 권한다. 이
런 세상을 그리며, 결을 더듬어 속살 세상을 보여주는 부산의 노시인
허만하의 '오천 년의 풍경' 을 다시 꺼내어 읽어본다.

오천 년의 풍경

- 허만하 〈물은 목마름 쪽으로 흐른다〉 중

동구 밖 팽나무가 새 지저귐처럼 가지 끝에 엷은 노을을 걸던 무렵.

밀물쳐오던 어스름은 겹으로 나를 싸기 시작했다. 그때 내 살갗이 되어버린 바깥 풍경은 생래의 쓸쓸한 감수성이

받아들인 연한 보라색 밀도였다. 저물어가던 그것은 자락에 초가집 마을을 안고 있는 듬성듬성 소나무가 서 있는

낯익은 야산이었다. 나의 내면이 풍경이 되는 것은 드문 일이지만 어디선가 짚불 타는 냄새가 깔리기 시작했다.

어두워가는 빈 들녘을 바라보던 나는 어머니를 쳐다보았다. 어머니의 모습은 너무 가까워서 보이지 않았지만 어머니

등은 따뜻했다. 어머니 살과 내 살이 닿는 면에서 두 사람 윤곽은 서서히 사라지기 시작했다.

그때부터 어머니가 오천 년의 정다운 야산같이 내 기억에 남아 있는 것은 그 따뜻했던 부위가 열을 견디어낸 젖빛

어린 황갈색 무문토기의 소박한 살결이었기 때문이다.

도 시, 美 를 입 히 다.

제2장

도시의 색

 해외도시의 색채와 도시색채를 만드는 요인

김기환

전 부경대 건축학과 교수로 재임하였으며, 현재는 인아트환경디자인 대표로 재임 중이다.

도시색채의 향연 - 중국, 북유럽, 남유럽의 사례

외국도시를 방문했을 때 처음 느끼는 이국적인 느낌은 색채에서 부터 출발한다고 해도 과언이 아니다. 색채라는 요소가 시각인식의 주요 인자이면서, 감정을 전달하는 성격이 강하기 때문에 도시의 느낌이 색채로부터 온다고 할 수 있다. 대표적 도시색채로 아시아에서 중국의 색채와 북유럽국가의 색채, 그리고 유럽의 남쪽에 해당되는 터키, 스페인의 색채를 살펴보면서 그 특징을 찾아보고자 한다.

중국의 전형적 가로

우선 가까운 중국을 보면 붉은색(홍색)이 가지는 압도적 면적과 색채자극에 압도당한다. 다른 색이 들어갈 여지가 없는 것이 중국의 특징이다. 시가지의 가로는 검은 벽돌의 무게감 있는 벽체나 진흙으로 만든 서민주택의 검붉은 색이 목재의 고동색과 같이 가라앉은 느낌을 형성하고 있지만, 강조색은 모두 빨강이다. 도시의 강조색이 모두 빨강으로 통일 된 것이 동질성의 형성에 기여하고 있다. 강조색으로 빨강을 쓰지 않으면 중국 사람이 될 수 없다는 공동체의식이 색채를 아이콘으로 만들고 있다. 이러한 색채 공동체 의식이 실제 현실로 발현되면서 도시 뿐 아니라 가구, 집기, 광고 안내판 등이 모두 붉은 색으로 되어있다. 예측컨대 중국의 중앙집권적 체제가 바뀌지 않으면 현재의 색채 쏠림현상은 계속되리라 예상된다.

중국의 의도적인 색채사용이 도시색채의 문화적 요소에 의한 것이라고 본다면 유럽의 도시들은 지역의 기후와 풍토에 의한 색채형성이 되어있다. 러시아 상트페테르부르크의 가로는 맑은 파스텔톤으로 형성되어있다. 러시아의 해양성기후와 해안이 연속되는 지형 때문에 높이가 비슷한 건물들이 유사한 색으로 가로를 형성하고 있다. 상트페테르부르크의 도시색의 특이한 점은 색상이 다양하다는 것이다. 색의 3속성 중에서 색상이 변화 있게 사용되고 있다. 파랑, 녹색, 주황, 빨강 등 다양한 색상이 사용되면서도 느낌이 비슷한 것은 색조(톤)의 통일에 있다. 색조를 구성하는 명도와 채도를 맑은 파스텔에 가깝게 사용하기 때문에 다양한 색상을 사용하여도 서로 유사한 속성을 유지할 수가 있는 것이다. 상트페테르부르크 거리에서 동질성 속에서도 다양한 느낌이 변화있게 느껴지는 것은 상쾌한 즐거움이다. 특히 파스텔톤은 여성적 느낌이 나기 때문에 도시전체가 경쾌하고 아름답다는 느낌이 강하다.

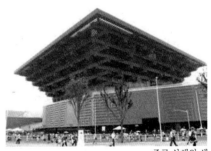

중국 상해의 색

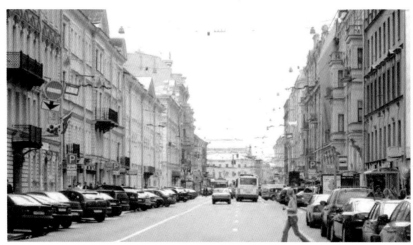

러시아 페쩨르브르그의 시내

지형적으로 상트페테르부르크와 인접한 발틱해 연안에 있는 스
칸디나비안 3개국은 또 다른 도시색채를 가지고 있다. 전체적으로
겨울이 길고 숲이 우거지기 때문에 적삼목의 붉은색과 검은색이
기조를 이루는 무게감 있는 색조를 형성하고 있다. 벽돌을 사용하는
건물은 재료가 주는 중후한 느낌을 그대로 표현하고 있으며, 석
재건물도 단순하면서 단아한 모습을 가지고 있다. 이는 현란한
광고물과 다양한 색채에 식상한 동양인들이 품격과 격조를 느끼기
에 충분한 단순성의 색채미를 나타내고 있다. 가식없고 실용적인
북유럽의 디자인과 어울려 성실한 인간성과 같은 느낌이 도시전
체에 묻어있다. 도시색채에서 느끼는 순수성이 북유럽의 특징이다.

유럽에서 남쪽을 대표하는 스페인, 이태리, 터키 등의 더운 지방의 색채는 북유럽과는 많이 다르다. 모든 색에 따뜻한 느낌과 강렬함이 배어있다. 스페인의 도시는 모두 붉은 색조가 바탕에 깔려있다. 백색의 벽 위 지붕은 주황색의 오지벽돌이 스페인의 멋을 만들고, 오래된 성벽은 밝은 주황의 벽돌로 홍조를 띤다. 모든 거리가 붉은색으로만 이루어진 것은 아니다. 파랑색, 녹색, 노랑 등의 색채가 다양하게 나타나는데 모두 채도가 높다. 채도가 높으면 강렬한 느낌을 준다. 도시가 강렬하다. 생기가 있고 에너지의 기운이 느껴진다. 특히 도시의 소품이 되는 공중전화박스, 가로게이트, 현관문, 벤치 등이 도시의 강조색으로 고 채도의 색으로 산뜻하게 표현된다. 고채도의 색채가 도시에 많으면 산만해지는데 스페인에는 절제된 간판과 단순한 벽체가 바탕이 되기 때문에 산만하다는 느낌보다는 산뜻한 느낌으로 다가 올 수 있다.

이태리 베네치아의 색조는 스페인과 일맥상통하는 느낌을 가지고있다. 그러나 해양성 도시색채가 가지는 특성인 맑음이 나타나는 점이 스페인과는 다른 점이다. 해양성 색채라는 점에서는 상트페테르부르크의 색채와 유사하다. 파스텔톤을 가지고 있으나 맑은 파스텔이 아니라 연한 파스텔 색조를 가지고 있다. 기와나 벽돌의 색감도 스페인보다는 부드러운 느낌을 준다. 그래서 베네치아는 부드러운 아름다움을 가진 도시색채를 기조로 하고 있다.

이탈리아 베네치아 전경 터키 이스탄불의 전경

터키를 유럽으로 보느냐 아니면 아랍국가로 보느냐하는 문제는 도
시색채를 보면 명쾌해진다. 이스탄불의 도시와 주거시설 등 모든
터키도시의 색채는 유럽이라는 것을 분명히 해준다. 이스탄불의 도
시색채는 남유럽의 국가들과 맥을 같이한다. 이태리나 그리스와 같은
패턴을 이루며 파스텔톤을 이루는 도시색채는 아름답다. 문명의 결산이
색채문화로 나타난 화려한 느낌을 주는 도시이다. 이스탄불의 도시는
언덕에 줄을 지어 단아하게 서있는 담백한 파스텔톤의 건물로 그림과
같은 이미지의 구성이 가능하다. 터키의 안탈리아도 지중해를 안고
있는 해양도시로서 현대미를 자랑하는데 공동주택의 색채가 정성스럽
다. 획일적이거나 산만하지 않고 구성을 활용한 색채디자인이 색채
를 사랑하는 문화인이 사는 도시라는 느낌이 충분하다.

지역별로 도시색채가 다른 이유 - 도시색채의 요인

세계 여러 나라는 각기 다른 자연과 문화를 가지고 있다. 실제로 인류는 각기 다른 자연조건을 배경으로 다양한 문화를 이루어왔다. 문화를 형성하는 과정 중에 시각적 특성이 구성되고 색채도 그들만의 독특한 성격을 가지게 된다. 지역별로 개성있게 형성된 색채가 색채의 지역성이라는 개념이다.

우리나라만 하더라도 우리만의 풍경을 구성하는 독특한 색채가 있다. 일반인 뿐 아니라 전문가들도 황토의 색이나 초가지붕의 황갈색, 황토와 혼합된 회벽, 목재의 색, 그리고 기와 지붕색 등을 우리의 전통색채라고 제시하고 있다.

도시화된 현대의 지역별 색채는 물론 도시별로 차이가 있다. 우리나라에서도 지역별 풍광을 이루는 지역색채는 뚜렷이 다르다. 가장 쉽게 알 수 있는 부분은 도시에서 가장 많은 색을 사용하는 건축물의 외벽색이다. 건축물의 외벽색은 전국적으로 유사해져 가는 경향이 있지만 그래도 아직까지 많은 차이가 나고 있다.

지역적으로 도시색채를 다르게 하는 요인은 무엇인가.

가장 중요한 요소로 지형적 요소를 들 수 있다. 산지인가 바닷가인가 아니면 분지인가에 따라서 풍경의 자연적 요소는 결정적으로 달라진다. 바닷가지역은 자연색에 파랑이나 남색이 많고 열린 경관이 되기 때문에 전체적으로 시원하다. 반면에 분지 지역은 산과 숲이 경관의 주된 요소가 되기 때문에 안정되고 차분한 분위기가 형성된다. 숲이 많은 지역과 초목이 적어 사막화 된 지역은 자연적 색채가 근본적으로 달라지기 때문이다.

토양의 색채 또한 지역색채가 있게 되는 중요한 요소 중에 하나이다. 토양의 색은 정말로 다양하다. 검정색에서부터 백색까지 넓은 단계의 명도가 분포하며, 색상을 보아도 빨강에서 노랑 녹색까지 다양한 분포를 가지고 있다. 토양의 색이 중요한 이유는 풍경을 이루는 건물이나 구조물이 모두 토양의 색을 바탕으로 이루어지기 때문이다. 파리는 주변의 사암이 많아서 약간 백색기운이 있는 노란색으로 도시가 형성되어있다. 반면 대리석이 많이 나는 로마는 맑은 백색을 기본으로 도시가 형성되어있다.

태양의 조사시간이나 청명일수는 지역색채를 만드는데 가장 큰
요소이다. 태양의 조사시간은 거주민의 생활과 성격을 결정짓는
중요한 요소이기 때문이다. 일반적으로 태양이 많이 쬐면 풍부한
식량과 높은 온도로 낙천적이며 행동이 느려지는 것으로 알려지고
있다. 따라서 색채에 대한 선호도와 사용방법도 다르게 된다. 사람의
신체적 구조도 태양광의 많고 적음에 따라 달라져서 적도지방에
거주하는 인종은 적색안구가 많고, 북유럽의 거주민은 녹색안구나
청색 안구가 많다. 안구의 색이 다르니 당연히 색에 대한 선호도 역시
달라지게 마련이다. 의복의 색채 선호도는 눈에 띄게 달라져서
북유럽에서는 의복에 청색이나 녹색을 원색으로 쓰는 경우가 많다.
반면 남유럽 지역은 의외로 적색선호가 뚜렷이 나타난다. 의복의
선호도 못지않게 환경을 이루는 건축물이나 구조물에서도 이러한
현상이 나타난다.

스페인 코르도바의 거리　　　　　　　　스페인 코르도바의 거리

태양광의 많고 적음에 따른 색채의 선호는 단순한 기호나 성향이
아니라 생리적 반응이다. 밝은 곳에서는 빨간색이 가장 잘 보인다.
그러나 어두운 곳에서는 노랑기미의 녹색이 눈에 잘 띄게 된다. 건물에
설치되어 있는 비상구라는 글씨를 녹색으로 쓰는 것은 이러한 이유
때문이다. 이러한 이치로 지역별로 태양광선의 많고 적음에 따라
도시색채가 달라지는 원인이 되고 있다. 북쪽지역이나 내륙지방의
건축물은 어둡거나 짙은 바탕색에 백색 창문틀로 색채대비를 이루고
있다. 반면 스위스의 주거건축과 베니스와 같이 태양광선이 많은
곳일수록 밝고 연한 색채가 많이 나타나는 것을 볼 수 있다. 뉴욕의
주거지역은 마천루와 마찬가지로 어두운 색이 주조를 이루고 있다.
시드니의 도시시설은 고명도의 건물이 들어서고 있다. 위에서 살펴본
바와 같이 지역색을 결정하는 여러 가지 요인 중에서 일조 시간은 가장
중요한 요소 중에 하나이고, 일조시간과 관련된 여러 요소가 인공적
색채를 결정하는 기본이 된다.

지역색채가 자연적 요소와 인공적요소로 구성된다는 상식적인 개념이 무너지는 것은 최근의 일이다. 요즈음은 인위적인 색채의 조절이 지역 색채의 경향을 바꾸어 놓기 때문이다. 색채의 유행적 요인과 기업색채의 범람이 이러한 요인에 해당된다.

색채의 유행적 요인은 지역색채에서 시작하였다기보다는 패션이나 상품판매에서 시작된 개념이다. 상품판매에 큰 영향을 주는 요소인 색채를 적절히 잘 활용하여 상품의 가치와 판매를 높이자는 의도였다. 건축물의 외장색채도 지역에 적합한 색을 사용하는 것보다는 유행적 요소가 더 많아지기 시작하였다. 서울에 최근에 지어진 건물과 같은 재료가 부산에, 또 광주에 나타나기 시작한다. 유행적 요소는 국내에서만 이루어지는 것이 아니다. 미국에 어느 도시에 지어진 건물, 또는 파리에 새로 지어진 건물의 건축수법과 재료가 그대로 여과 없이 우리나라의 각 도시에 나타난다.

수입자재를 사용하는 통나무집도 여과 없이 그대로 지어지고 있다. 몇 년 전 지리산 청학동에 가보고 경악을 금치 못한 적이 있다. 청학동 마을 입구에 지어진 음식점건물은 유럽 지중해에서 볼 수 있는 서양식 집으로 채도가 높은 색을 사용하여 은은한 맛을 내는 우리 전통마을과는 거리가 있었다. 더 가관인 것은 공용화장실을 스위스식 통나무집으로 지어 놓은 것이었다. 지역색채에 대한 배려 이전에 지역성을 고려하지 못하는 유행적 요인이 지속될 때 도시의 상업화결과는 어떻게 될지 예상이 된다.

유행적 요인보다 더욱 심각한 것은 기업색채의 범람이다.

기업색채는 주로 광고물과 공동주택의 외벽에서 나타난다. 특정 주유소의 원색에 가까운 빨강이나 녹색이 전국에 같은 색으로 깔려있다. 기업색채의 폐해가 가장 큰 경우는 공동주택, 즉 아파트의 외벽 색채이다. 현재 대부분의 주택사업자는 기업의 로고색을 그대로 적용하여 외부 도장을 하고 있다. 그 결과 바닷가 도시, 분지에 위치한 도시 등 지역성과 관계없이 주택사업자 별로 똑같은 색을 칠한다. 전국을 회사 이미지색으로 똑같이 칠하는 바람에 지역색에 대한 고려는 전혀 되어있지 않다.

도시색채는 기후와 지형적 요인에 영향을 받아 형성되지만 도시에 사는 거주민들의 문화의식, 도시에 대한 애정에 의해서도 색채가 달라진다. 같은 기후조건, 지형조건을 가지고 있어도 국가별로 도시별로 도시색채가 다르게 나타나는 것은 인공적 요인이 크게 작용하기 때문이다. 문명의 마지막 발현은 기능과 형태에서 감성이 실려 있는 색채로 진화한다고 한다.

북유럽의 단아하면서도 다양함이 내재된 도시색채, 남유럽의 열정이 묻어있는 도시색채, 이 아름답고 정돈되고 이웃건물을 배려하면서도 진화된 문명에서 나타나는 세련됨이 그 도시의 정체성인 도시색채로 나타나고 있다. 도시문명의 마지막 모습은 도시색채로 나타난다. 우리의 도시들도 기후와 지형에 어울리면서 아름답고 기품있고 세련된 모습으로 차근차근 변화되어 나가기를 기대한다.

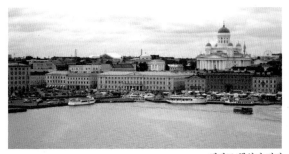

필란드 헬싱키 전경

 미학적 관점에서 본 부산의 도시 색

이진오

전 부산대학교 대학문화원장, 현재 부산대학교 예술문화영상학과 교수로 재임 중이다.

미학적 관점에 대하여

부산의 색은 무엇일까? 부산만의 색이 있기나 한 것일까? 부산의 색이 있다면 무엇이며, 그것을 미학적 관점에서 본다는 것은 또 무슨 말인가? 먼저 미학적 관점에 대해 말해 보자. 미학의 본의가 '감성학'이라는점을 상기한다면 부산의 색을 미학적 관점으로 논한다는 것은 물리적 판단으로서의 부산의 색이 아니라 감성적 판단으로서 부산의 색을 말해본다는 의미이다. 물리적 판단으로서 부산의 색이란 회색의 콘크리트건물들, 푸른 바다색, 녹색 산, 가까이서 보면 옅은 녹색을 띠지만 멀리서 보면 하늘빛을 반사하여 흰 줄기로 보이는 강물의 색, 옅은 푸른색과 미색이 조합된 공장 지대 등 다양한 색상들로 구성되어 있다고 볼 수 있다. 부산에는 산도 있고 강도 있고 바다도 있고 들판도 있고 도심 빌딩과 아파트 단지, 주택밀집지역도 있고 산지 위로 발달된 독특한 주거지역도 있고, 공장도 있고 항만 지역도 있다. 도시 지역에서 있을 만한 것은 거의 빠짐없이 갖추고 있어서 딱히 '부산의 색'이란 것을 잡아내기가 어렵다. 복합적이라고 할 수 있고, 그것은 다른 도시에서도 공통적으로 발견되는 요소이기도 하다. 굳이 강조 한다면 부산의 바다색과 항만이라고 하는점, 산복도로를 중심으로 발달된 주거지역을 특수성으로 들 수 있을 정도이다.

그러면, 미학적 내지는 감성적 관점에서의 부산의 색이란 무엇을 의미하는가? 미학적 관점에서의 색은 물리적으로 특정되는 어떤 색에 대한 감각적, 정서적 반응의 의미를 일차적으로 담고 있다고 할 수 있다. 부산의 바다색이 부산의 주요 색상이라고 한다면, 이 색에 대한 감성적 반응은 다양하게 상정할 수 있다. 영어로 Blue로 번역되는 파란색은 희망과 청결, 청춘의 에너지를 의미할 수도 있지만, 우울함 혹은 침착함으로 의미될 수도 있다. 이처럼 동일한 하나의 물리적 현상에 대해 다양한 감성적 반응을 생각하는 것이 바로 미학적 관점이다.

그런데, 미학적 관점을 이렇게 감성적 반응 정도로만 본다면 그것은 매우 소박한 미학적 관점이다. 그러면 더 적극적인 의미에서의 미학적 관점이란 무엇일까? 그것은 물리적, 다시 말하면 객관적 사실로서의 어떤 색상은 확정되어 있고, 그것에 대한 감성적 반응만이 가변적이고 복합적이라는 소박한 의미에서 더 나아가 부산의 도시 색을 감성적으로 규정하는 것이다. 그렇게 규정된 색상은 물리적, 객관적 색과는 다를 수 있다. 이것은 물리적 사실과는 무관하게 감성적으로 인식하고 해석하는 색이며, 더 나아가 창조하는 색이라고도 할 수 있는 것이다.

감성은 객관적 사실과는 다르게 스스로 새로운 색상으로 인식할 수도 있고, 심지어는 전혀 다른 색상을 창조해 내는 역량까지도 가지고 있다. 우리는 젊은 세대를 가리켜 '청춘'이라는 말을 쓴다. 이 말의 의미는 '푸른 봄'이다. 젊은 세대의 얼굴이 푸른색으로 드러나는 것은 아니지만 우리는 그 색을 '푸른 색'으로 인식한다. 이것이 바로 감성의 작용이다. 사랑은 대개 핑크빛으로 인식한다. 같은 원리이다. 어떤 카페를 가 보면 전체적으로 어두운 검정색 톤으로 구성한 경우도 있고, 또 어떤 카페는 흰색으로, 혹은 어떤 카페는 복잡한 색으로 구성해 놓았다. 같은 카페인데도 카페를 만드는 사람의 의도에 따라 다른 색상으로 구성하는 이런 경우가 바로 감성이 색상을 창조하는 사례이다. 감성의 창조적 역량은 현실을 만들어내는 능력이다.

부산의 도시 색깔

부산의 물리적 도시색은 일단은 회색이 압도한다고 할 수 있다. 회색으로 점철된 주택과 아파트 밀림은 숨을 막히게 할 정도이다. 특히 평지의 아파트 밀집지역, 상업지역 등의 지역에 회색빛이 주조이다. 이것은 살아가는 현실의 팍팍함과 여유 없음을 대변한다. 메마르고 숨막히는 도시적 삶의 척박함을 상징하는 회색빛 도심 건물들! 하지만, 도시가 인공건물만으로 구성되는 것은 아니라는 점을 감안한다면 인공물과 자연물과의 조합 관계도 따지지 않을 수 없다. 부산의 자연물은 바다가 단연 압도적이다. 바다의 Blue가 항구도시로서의 특색을 유감없이 주도한다. 부산의 야성과 도전, 거침, 드넓은 스케일, 화통함, 솔직함, 개방성 등이 이 바다의 blue와 그 색상의 광활한 규모 속에 녹아 있다. 여기에 부두의 컬러풀한 색상들 또한 부산의 다양성과 복합성, 활력, 역동성 등의 의미를 함축한다.

붉은 색, 노란 색, 초록 색 등의 다양한 기중설비들, 그리고 다종다양한 색상들의 모자이크를 이루는 컨테이너박스들의 모습은 그 박스마다의 다양한 내용물만큼이나 다양한 심성과 정서를 담고 있다. 역시 부산은 다양성의 도시이며, 그 다양성을 추구하고 수용하는 개방성이며, 또한 다채로움 그 자체이기도 하다. 평지의 도심과는 달리 산복도로를 중심으로 발달한 산록지대의 주택가들은 컨테이너박스 만큼은 아니지만 상당히 이채로운 다양성을 구성한다. 옅은 황색 건물과 다소 다양한 채도의 벽돌색 건물들, 회색건물들, 파란색 계열의 도색 등이 어울려 그다지 밋밋하지 않고 활력 있는 다채로움을 형성한다. 이 지역들은 한때 '달동네'로 불렸던 빈민가로서, 평지의 도심지역에 비해 훨씬 가난한 삶의 현장이었음에도 불구하고, 도심지역보다 오히려 훨씬 생동감 있고 다채로운 색상들로 구성되어 있다는 것은 엄청난 아이러니이다.

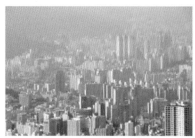
부산의 도시전경

부산의 도시전경

빈곤한 삶 속에서 오히려 살아있는 인간의 심성과 정서를 더 잘 살려나갔다는 증거가 아닐까? 가까이서 보이는 도심의 회색빛은 정말로 숨을 막히게 만들지만, 멀리서 보면 전혀 새로운 면모로 변신한다. 부산은 바다도 크지만, 어떤 도시보다도 도시 한가운데로 수많은 산들을 품고 있다. 그 중에 대표가 황령산이 아닌가 한다. 황령산 위로 올라서면 영도의 봉래산, 광복동과 중앙동의 용두산, 해운대의 장산, 그 이외에도 구덕산, 구봉산, 엄광산, 배산, 금정산 등 수많은 산지들이 도심 깊숙이 파고들어 있다. 그 덕분에 그 엄청난 회색 콘크리트 덩어리들이 산자락의 품에 안기어 숨통을 트인다. 위에서는 초록색 산이 덮어 주고, 아래로는 거대한 남색 바다가 받치고 있어 아래위로 자연의 혜택을 듬뿍 받아 삭막한 회색 도시에 생명의 숨결을 불어넣어주고 있다는 점이 부산의 도시색이 가진 특징이자 매력이라 하겠다.

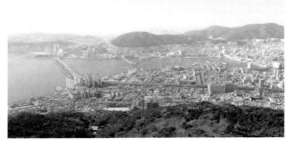

황령산에서 내려다 본 부산

부산의 또 하나의 특수 지대인 낙동강은 천혜의 자연 생태를 지니고
있다. 여기에 주변의 공장지대가 광범위하게 발달하여 바다색과 비
슷한 청색과 쌀 색과 비슷한 미색의 건축자재를 주로 사용한 공장
건물들은 외면으로는 간결하고 청결한 이미지를 보여주지만, 그 삭
막함은 감추지 못한다. 그 결과 흐린 녹색의 강물과 주변의 초록색 지대,
그리고 공장의 푸르지만 삭막하고 규격화된 색상의 조합 속에서 묘한
갈등과 불협화음과 안타까움이 교차한다. 낙동강에 배를 띄워 을숙
도를 지나 대마 등 맹금머리등을 지나노라면 넘실대는 강물 너머로 철
새들이 평화롭게 날아오르고, 저 멀리 공장지대에서는 파란색 지붕으로
환경파괴의 위험성을 은폐하고, 그 위로는 거대한 아파트 단지가 위
압적으로 군림하고 있어, 자연물과 인공물의 대비 속에 극단적 위기
의식을 불러일으키기도 한다. 이곳은 바로 한국 최장의 강 낙동강과
세계 최대의 바다 태평양이 만나 포옹하는 지점이기도 하다.

가장 최근에 형성된, 그리고 가장 독특한 외관을 자랑하는 해운대 마린시티, 아무 실속 없이 높기만 하고 별나기만 한 빌딩들이 미래도시를 견인하듯 우람차고도 대담한 라인들을 형성하고 있다. 그러나 이러한 대담한 시도에도 불구하고 반응은 순탄치만은 않다. 일명 Phantom City라는 별칭이 있듯이, 선과 색이 기괴하게 얽혀서 묘한 이중성을 느끼게 한다.

부산의 새로운 신흥핵심 지구인 센텀시티는 역시 콘크리트와 아스팔트로 뒤범벅된 호흡이 결여된 도심을 형성하고 있다. 반듯하게 정리되고 구획된 도로와 건물은 기하학적 정확성을 부각시키면서 현대도시로서의 합리성과 효율성을 과시한다. 이것은 색의 관점에서 보면 딱딱한 아스팔트의 어두운 색채와 콘크리트의 비만 체중이 유발하는 무거운 색채의 혼성에 불과하나 그나마 주변의 공원지구와 수영강이 있어 숨통을 틔여 준다. 녹색 지대와 회색 지대가 서로 스며 있지 못하고 깔끔하게 분리되어 있는 점이 커다란 결격 사유가 되긴 하나 시각적으로는 낭만으로 포장된다. 포장된 시각적 위장은 현대 도시 마케팅의 한 전략이자 속임수라고 하겠다.

부산 해운대구 마린시티

부산의 도시 빛깔

잠시 여기서 빛과 색에 대해 구분해서 생각해 보자. 색이란 반사되어 나오는 것이고, 빛은 스스로 발산하는 것이다. 그러면 부산의 빛은 색과 어떻게 다른 것일까? 부산의 색은 낮에 드러나지만, 부산의 빛은 밤이 되어야 비로소 드러난다. 세상 어느 곳이든 낮의 모습과 밤의 모습은 많이 다르다. 그러나 부산만큼 밤이 되면 화려한 변신을 하는 곳이 또 있을까? 가까운 과거로 돌아가 보자면, 부산은 전쟁 피난민들이 집중적으로 몰려와 커진 도시이다. 그러다 보니 도시 전체가 빈민 도시처럼 되었다. 그 중에서도 산복도로 주변의 달동네는 가장 극심한 빈촌을 형성하였다. 그런데, 그것이 밤이 되었을 때 완전히 새로운 모습으로 변신한다. 외국에서 큰 배가 밤에 부산항으로 들어오면 산록지대에 자리 잡은 빈민촌의 불빛이 마치 고층빌딩의 불빛처럼 보여 부산이 엄청나게 화려하고 부유한 도시처럼 보였다고 한다. 그런데 다음날 날이 밝고 보면 고층빌딩은 간 데 없고 산비탈에 빼곡히 자리 잡은 판자집만 가득하였다는 것이다. 밤과 낮이 이렇게 극적으로 변신하는 도시가 또 있을까?

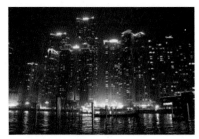

부산 센텀시티 야경

황령산에 올라 내려다보는 광안리 앞바다는 거대한 빛의 거울 호수로
변신한다. 그리고 부산항은 거대한 기중기와 컨테이너 더미들, 항만을
비추는 강렬한 조명등들이 세계적인 항구도시의 위용을 돋보이게 한다.
산과 바다 사이로 내뻗은 도심들이 내뿜은 빛의 열기 또한 굉장하다.
부산의 가장 낭만적이면서 도시적인 불빛은 최근 형성된 마린시티의
야경에서 드러난다. 알고 보면 무미건조한 주거단지에 불과하지만,
넘실대는 바닷물을 전경으로 하여 수직으로 뻗은 도시의 불빛들은
성장에 대한 환상과 바다의 낭만을 복합시킨다.

그러면 다시 정리해 보자. 부산은 색의 도시일까, 빛의 도시일까? 부산에
처음 오면 색이 우리의 의식을 불러일으키는가, 아니면 빛이 우리의
의식을 잡아 이끄는가? 부산이란 도시는 근현대의 역사적 격동과 맥을
함께 해 왔다. 흔히 한창 개발 시기에 서울에 가면 밤의 서울에 즐비한
네온사인 불빛이 서울의 화려함을 상징하듯이 하였다. 그러면 부산은
어떠할까?

부산은 화려한 네온사인의 도시라고 하기에는 미흡함이 있다. 여기서 역사적인 과정을 되짚어 볼 필요가 있다. 서울은 좀 더 잘 살아보기 위해 선택하는 도시였다. 그러나 부산은 서울과는 완전히 달랐다. 생존을 위해 불가피하게 선택할 수밖에 없었던 도시였다. 다른 선택의 여지가 없었다. 유일한 선택이었으며, 강요된 선택이었다. 하지만 부산은 강요된 선택자들에게 새로운 생존의 희망을 안겨 주었다. 살아가기가 힘들기는 할지 언정, 적어도 죽게 내버려 두지는 않았다. 즉, 부산은 생존의 땅이요 희망의 땅이며, 재기의 땅으로서 빛이 되었던 것이다. 생명을 빛으로 환산하면 어떤 빛이 될까? Blue일까, 아니면 Green일까?

내가 아는 한 분은 생명의 빛이자 희망의 빛으로서 부산의 빛을 붉은 빛으로 형상화한 분이 있다. 평생을 부산만 그려 온 김충진 화백이다. 이 분은 6·25 전쟁 때 함흥으로부터 우여곡절, 천신만고 끝에 도착한 부산에서 붉은 빛을 느꼈다고 증언하였다. 그것은 바로 '이제 살았다'고 하는 생명과 희망의 빛이었다. 그래서 그는 온 도시를 붉은 빛의 도가니로 형상화하는 독특한 작업을 계속해 오고 있다. 왜 Blue나 Green의 생명이 아니라 Red의 생명일까? 우리가 Green을 생명과 연관시키는 것은 생명계의 바탕이 되는 초목의 빛을 상징하기 때문일 것이다. 그런데 김충진 화백은 초목의 생명보다는 사람이 사람을 맞아주고 품어주는 따뜻한 온기로서의 도시, 사람이 먹고 숨 쉬고 서로 부대끼며 체온을 나눌 수 있는 그런 따스한 생명으로서의 부산을 감성적으로 인식하였던 것이 아닐까?

김충진 - 부산인상, 130x486cm, oil on canvas, 2011

심미적 의미에서 부산의 색깔과 빛깔

이제 미학의 의미를 다시 한번 음미하면서 부산의 도시색에 대해 정리를 해 보자. 미학의 본의는 위에서 감성학이라고 하였다. 감성학이란 감각과 이미지, 정서, 욕망, 의지가 복합되어 개념과 행위를 매개하는 인간의 정신 작용이라고 하겠다. 그런데, 감성학이 한자문화권에서 '미학'으로 번역되면서 미학은 단지 감성학이기만 할 뿐만 아니라, '아름다움의 원리에 대한 학문'으로서 이해되기도 한다. 아름다움의 원리로서 미학은 다른 말로 '심미학'이라고 하기도 한다. 심미학으로서 미학은 두 가지 계기를 포함한다. 하나는 쾌감이고, 또 하나는 인식의 전환이다. 칸트는 모든 쾌감이 다 미가 되는 것은 아니고, 무관심성과 함께 하는 쾌감만이 미가 될 수 있다고 하였다. 하지만, 미의 쾌감이란 오히려 깊은 관심성과 함께 하는 경우도 많아서 이러한 이론에 동의하기는 어렵다. 쾌감이 인식의 전환을 가져오고, 전환된 인식이 또 다른 쾌감을 가져올 때야말로 진정한 미라고 할 수 있다.

그러면 심미학으로서 미학의 관점에서 부산의 도시색을 본다면 어떻게 평가할 수 있는가? 부산에는 삭막한 회색 도심도 있고 우람하면서도 다양한 원색들로 구성된 항만시설도 있고, 기괴하면서도 거대한 빌딩 숲도 있고, 역사성을 보듬고 있으면서 서민들의 진솔하고 인간적인 정이 녹아 있는 다채로운 산중턱 주택가도 있고, 유구한 세월을 담은 강줄기 곁으로 딱딱하고 차가운 공장지대 특유의 색상이 있기도 하다. 한 마디로, 말할 수 없는 궁핍과 삭막함, 그리고 거대한 산업화의 동력과 미래 지향의 기괴한 상상력까지 어우러진 도시라고 하겠다. 이러한 다채로움 그 자체로서 부산의 복잡한 역사성과 내적 구성을 직관할 수도 있지만, 그러한 다채로움은 부산을 보는 즐거움이기도 하다. 또한 과거를 고스란히 품으면서도 현재를 추동하고 미래로 손을 뻗는 그 시간의 역동성이야말로 부산의 도시색에 내포된 의미가 아닐까 싶다. 다채로우면서도 끝없이 변화해 나가는 그 변화무쌍함, 그리고 이렇게 거대도시로 성장했음에도 불구하고 시골의 순박함과 진솔함을 간직하고, 그 위에 난중 수도로서의 거친 생명력을 더하여 수도권 중심주의 속의 고난 속에서도 꿋꿋이 버텨 나가는 그 속 깊고 따스한 부산의 빛(색이 아닌) 이야말로 부산을 심미적으로 재인식하고 재평가할 수 있는 실마리가 될 것이다.

 해양도시 부산의 '도시색'

이한석

현재 한국해양대학교 해양공간건축학과 교수로 재임 중이며, 저서로는 『해양건축계획』 등이 있다.

해양도시, 부산

부산은 작은 어촌마을에서 시작하여 우리나라를 대표하는 해양도시가 되었다. 부산의 도시 색을 이야기하기 위해서는 먼저 해양도시로서 부산의 정체성, 특히 문화적 정체성에 대해 생각해 보는 것이 필요하다. 부산이란 도시는 바닷가에 위치하고 바다로 인해 생겨났으며 바다를 거점으로 성장해왔다. 바다는 멀리 떨어진 사람과 문화들을 연결하여 부산이 세계와 교류하는 것을 가능하게 하였고, 이로 인해 부산은 새로운 정보·물자·문화를 창조하는 근거지가 되었다. 한편 부산 사람들은 고대부터 바닷가에 거주하였고 바다와 생명의 관계를 유지하면서 바다를 생활의 터전으로 삼았다. 따라서 부산의 문화적 정체성은 오랜 세월 바다와 함께 생활한 사람들이 만들어낸 다양하고 독특한 '해양문화'이다. 우리가 살펴볼 부산의 '도시 색' 역시 '해양문화'라고 하는 부산의 문화적 정체성에서 발견할 수 있다.

최근 세계 해양도시는 경제 위주의 항만 중심에서 탈피하여 삶의 질 중심의 새로운 패러다임을 바탕으로 고유의 해양문화를 정립하고 도시환경을 개선하려는 노력이 한창이다. 도시의 출발점이었고 도시의 중요한 부분을 차지하던 항만이 도시외곽으로 물러나고 그 빈 공간은 시민을 위한 도시공간으로 변하고 있으며 항만에 의존했던 도시경제도 점차 다양화되어 가고 있다. 변화의 중심인 항만 자체도 물류 위주의 단일기능 항만에서 해양관광·해양레저·친수활동 등을 포함하는 복합 기능의 항만으로 변화하고 있다. 또한 해양도시는 항만산업이나 선박 관련 산업으로부터 해양과학기술과 해양문화를 기반으로 하는 다양한 창의적 해양산업을 펼치고 있다.

이와 같은 해양도시의 변화 양상은 부산의 미래에 대한 방향을 암시하는 것으로서 부산의 비전은 '해양문화도시'에 있다고 말할 수 있다. 지금까지 부산이 항만물류 중심의 산업도시이었다면 앞으로는 문화를 중심으로 하는 해양문화도시로 탈바꿈해야 한다. 이에 따라 도시 공간에서는 해양문화도시로서 분명한 문화적 정체성이 나타나야 하며 이를 위해 도시의 공공공간이나 공용시설물을 비롯하여 중요한 건축물은 해양을 모티브로 하는 독특한 색채를 사용하여 도시 구석구석에서 해양도시의 매력을 자연스럽게 느낄 수 있어야 한다.

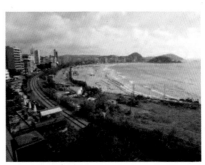

부산 송정 해수욕장

부산의 경관 및 색채

부산은 바다와 산과 강이 풍부하여 이들이 도시경관의 배경을 형성하고 있으며 도시의 이미지를 좌우한다. 더욱이 부산의 경관을 떠올릴 때면 언제나 그 중심에는 바다가 있으며 바닷가 지역은 부산의 해양문화가 오랫동안 응축되어 있는 공간이다. 해안지역에는 부산의 아이콘인 부산항을 비롯하여 고즈넉한 어촌·어항, 활기찬 해수욕장 등이 있고 마린시티 같은 첨단도시 뿐 아니라 바닷가 산지에는 오래된 주거지가 발달되어 있다.

따라서 부산 도시경관의 정체성을 생각할 경우 해안에 펼쳐진 자연과 도시 그리고 수변공간(waterfront)을 빼놓을 수 없으며 이곳에서 찾아내는 '도시 색'은 해양도시 부산을 상징하는 색으로서 도시의 고유 이미지를 구축하고 도시에 개성과 정체성을 부여하며 혼란스러운 도시경관에 질서와 조화를 줄 수 있다.

부산 센텀시티

그러면 부산 해안지역의 색채요소를 살펴보자. 바다와 하늘 그리고 산이 경관의 골격으로서 큰 면적을 차지하며 주조색을 형성한다. 이들 자연의 색은 어느 정도 고정되어 있지만 항상 일정한 것은 아니며 시간 혹은 기후 등에 따라 서서히 바뀌는데 그 변화가 도시이미지를 생기 있게 만든다. 한편으로 해변의 바닷새, 나무와 식물, 태양·달·별 등 천체, 안개·구름·무지개·바람·파도 등 기후요소 등은 수시로 이동하거나 변하면서 주조색과 조화를 이루는 색채요소들이다.

또한 항만에서는 호안구조물, 물류시설물, 생산시설물 등 대규모 시설물의 색이 큰 존재감을 주며 이와 더불어 바다에서 이동하거나 정박해 있는 선박의 색은 주변에 미치는 영향이 매우 크다. 예를 들어 여객선의 흰색은 그 자체만으로도 바다의 낭만적 이미지를 환기시키며 고명도·고채도의 특성으로 인해 해안지역의 분위기를 고조시킨다.

그리고 부산항에는 저채도의 빨간색과 파란색 등 다양한 색이 혼재된 컨테이너야적장이 있고 고채도 붉은색, 파랑색, 흰색 등의 퀜트리크 레인이 은색의 유류탱크시설들과 함께 활기차고 역동적인 이미지를 형성하고 있다. 항만을 한눈에 내려다볼 수 있는 산복도로의 색채는 부산 풍경의 전문가인 강영조에 따르면[1]하늘과 바다의 푸른색이다. 그는 산복도로를 푸른 바다의 심연에서 발견한 고대의 유적처럼 보인다고 표현한다.

부산항 전경1

부산항 전경2

컨테이너 야적장

1)강영조, '명도 부산을 위하여', 『창조적 도시재생』, 부산발전연구원, 2012 참고.

한편 부산 도시색채의 체계적인 연구결과[2] 나타난 부산의 대표적 이미지색은 대부분 해안지역의 수변공간에서 찾은 것으로서 흰색과 회백색의 무채색 계열, 그리고 파란색 계열로 나타났다. 장소별로 주조색-보조색을 살펴보면, 해운대는 바다를 연상시키는 짙은 파랑색과 모래사장의 모래색, 자갈치시장은 싱싱한 생선회의 은회색과 시장 파라솔의 붉은색, 광안리는 바다의 옅은 파랑색과 백사장의 진흙색, 태종대는 등대와 주변 건축물의 하얀색과 주변 토양의 짙은 황토색, 부산항만의 야경은 밝은 주황색과 옅은 파란색, 달맞이고개는 소나무색과 건축물의 고동색, 광안대교는 밝은 회색과 현수교 트러스의 회색, 누리마루 APEC하우스는 지붕의 밝은 회색과 기둥의 흰색 등이다.

2)부산광역시,『부산시 도시색채계획』, 2009 참고

해안지역 아파트단지를 보면 자연색을 배경으로 주조색에는 고명도 중간색(흰색)계열과 주황색이 나타나며 보조색으로는 고명도의 주황색과 노랑색 계통이 나타난다. 이와 더불어 해안산지에 분포한 주거지를 보면 자연색을 배경으로 주조색에는 고명도, 저채도의 연두색과 고명도 중간색(흰색)계열이 나타나고 보조색으로는 저명도, 저채도의 붉은색과 고명도, 저채도의 연두색계통이 나타난다. 또한 해안지역 매립지에 건설된 마린시티에는 초고층 주상복합건물의 외장재료인 반사유리의 짙은 블루색상이 주조색을 나타내고 간혹 황금색 건물입면 등 돌출된 색이 나타나기도 한다.

또한 해안지역의 교량들을 보면 파랑계열의 색이 가장 많고 다음으로 초록계열과 흰색계열이 나타나며 일부에서 붉은색계열의 색도 나타나고 있다. 이들 색상은 대부분 고명도, 중채도의 특성을 가지지만 일부 교량의 경우 고명도·고채도 색상으로서 두드러지게 보인다. 한편 해안지역의 옥외광고물을 보면 건물외장색은 중명도의 중간색(회색) 계통이 주를 이루고 간판의 바탕색은 고채도의 다양한 색상들이 혼재되어 있으며 글씨의 색에도 역시 고채도의 다양한 색상들이 어지럽게 구성되어 있다.

부산의 색채계획

우리는 색채 속에서 살고 있으며 도시는 색채를 떠나서 존재할 수 없다. 색채는 이미지 생산능력이 매우 높아서 도시경관의 구성요소로서 중요한 역할을 한다. 또한 색채조절(colour control)은 다른 경관요소의 조작에 비해 비교적 쉽고 관리도 편하여 효과적인 도시경관 형성수단이 된다. 그럼에도 불구하고 도시의 색에는 눈에 돌출되는 다수 색이 혼재하여 일어나는 소란스러운 색(騷色), 조잡한 잡색(雜色), 관리부족으로 인한 오염된 색 및 퇴색(退色) 등이 경관을 해치고 있어서 이에 대한 적절한 관리가 필요하다.

부산 광안대교

한편 색은 색상(Hue), 채도(Chrome), 명도(Value)에 의해 정의되며 같은 색상의 색이라도 명도와 채도, 즉 색조(톤)에 따라 그 인상이 크게 달라진다. 이렇게 색이 주는 이미지의 차이가 도시의 색채계획에서 매우 중요하다. 해양도시 부산의 정체성은 '해양문화도시'에 있다. 따라서 부산에서 해양문화의 정체성을 확립하고 동시에 새로운 해양문화를 만들어가는 데 '도시 색'의 역할이 매우 중요하다. 이를 위해 도시 차원에서 대표적인 색채를 정하고 거리, 공원, 공공시설물, 대형 건축물 등에서 부산만이 가지고 있는 독특한 해양문화의 깊은 정서를 느낄 수 있도록 색채를 사용해야 한다. 그리고 부산에서는 도시경관의 골격을 구성하는 산, 강, 바다가 각자 바람직한 모습으로 서로 올바른 관계를 맺을 수 있도록 색채계획의 역할이 중요하다.

부산시가 2010년 3월 1일부터 적용하고 있는 '색채 가이드라인'을 살펴보면 해안수변권에는 바다와 잘 어울리는 깨끗하고 밝은 이미지의 중간색(회백색)과 노랑색계통을 많이 사용하고, 다음으로 파랑, 녹색, 빨강의 순서로 사용하도록 권장하며, 주거지가 분포된 해안산지권의 경우에는 노랑, 빨강, 녹색, 중간색, 파랑의 순서로 많이 사용하도록 권장하고 있다.

한편 부산항의 중심인 북항재개발지구에 대해 부산항만공사가 제시한 색채계획[3]을 살펴보면 부산항의 관문으로서 밝고 따뜻하며 세련된 이미지를 구축하기 위해 주조색은 포근하고 부드러운 이미지의 파스텔톤 색채를 사용하고, 보조색으로는 노랑연두, 블루, 자주, 다홍, 빨강 계열의 톤차가 크지 않은 색채를 사용하여 주위환경과 조화를 이루며, 강조색으로는 자주, 연두, 주황 계열의 색채를 사용하여 세련된 이미지와 랜드마크 특성을 강조하도록 하고 있다.

3)부산항만공사, '부산항그린포트구축종합계획수립연구', 2011 참고.

부산의 색채계획을 위해 부산과 유사한 해양도시의 색채계획 사례를 보면, 일본 요코하마의 경우 항만재개발지역인 미나토미라이21에 대해 바다로 열린 분위기를 살릴 수 있도록 고명도·저채도의 흰색, 베이지, 라이트그레이 등 개방적인 주조색을 사용하고 있다. 또한 일본 시미즈의 경우 심벌컬러(포트컬러)는 지역색의 71%를 차지하는 청색·청록색계열 중에 하나인 10B7/8(아쿠아블루)을 선정하여 시미즈의 국제해양문화도시구상과 시미즈항의 밝고 청결한 이미지에 부합한 색을 사용하며, 이 색과 함께 N9.5(화이트)를 이용하여 배색효과를 향상시키고 있다. 한편 싱가포르는 바람직한 도시디자인의 구현을 위해 자연환경의 녹색, 수자원의 푸른색, 지역사회의 황색을 싱가포르의 대표색으로 정하여 색채통합화 프로그램을 진행하고 있다.

이상에서 살펴본 것을 바탕으로 해양도시 부산의 대표적 '도시 색'은 도시의 정체성이 깊게 뿌리내리고 있는 해안지역의 색채에서 추출할 수 있다. 지금까지 연구결과를 종합하여 조화로운 도시이미지를 연출할 수 있고 해양도시의 정체성을 높일 수 있는 부산의 대표색인 '도시색'으로서는 생동감 넘치는 바다를 상징하는 파랑색계열과 맑고 깨끗한 하늘의 이미지를 담은 하얀색계열(고명도·고채도 중간색)을 제안하며 이와 함께 사용할 보조색으로는 활기 있는 빨강색계열을 제안한다.

이러한 부산의대표적 '도시 색'을 사용할 경우에는 컬러코디네이션(colour coordination)을 통해 각 지역별로 고유의 이미지를 구축하는 것이 중요하며 특별히 대규모 수변공간에서는 서로 다른 영역마다 의미 있는 색채를 부여하는 것이 중요하다. 그러므로 어떤 해안지역 전체에 단색의 주조색 혹은 단색의 강조색을 부여할 필요는 없으며 오히려 색상이나 색조에 어느 정도 자유를 부여하여 세분된 구역별로 색채에 미묘한 변화가 생기는 것이 자연스럽다. 즉 해양도시의 색채는 도시경관 전체 특히 해안지역의 경관에 균형감, 통일감, 운동감 등을 가져오도록 계획하는 것이 중요한 의미를 갖는다.

한편 해양도시 부산의 색채계획에서는 너른 수역에 의해 조망거리가 커지며, 채도의 저하가 일어나 무채색으로 변하고, 대기층의 두께나 습도에 따라 색채변화가 일어나는 것을 고려해야 하며 대규모 스케일의 공간 특성을 충분히 고려하지 않으면 색채계획의 의도가 제대로 달성되지 못할 수 있다. 또한 바다, 하늘, 바닷새, 선박과 같이 본질적으로 색채계획을 할 수 없거나 혹은 수시로 변화하는 요소에 어떻게 대응할 것인가도 색채계획에서 중요하다.

항만이나 해수욕장 등 넓은 지역에 걸쳐있거나 서로 다른 성격의 토지이용이 이루어진 경우에는 구역을 구분하여 각 구역에 독특한 색채를 부여하도록 한다. 특히 해안지역에서 색채계획할 경우에 상업시설이 많은 구역은 다양성과 리듬감이 있는 즐거운 공간을 만들기 위해 고명도·중고채도의 강조색을 사용하고, 수변가로 구역은 밝고 시원한 분위기를 위해 고명도의 무채색계열을 중심으로 블루계열 색상을 보조색으로 사용하면 좋을 것이다. 또한 해안의 주거구역은 편안함과 따뜻함이 느껴지는 난색계열이 좋으며, 수면으로 탁 트인 장소는 개방감을 위해 고명도·저채도의 색채를 사용하며, 수변공간의 낮은 건축물들에는 리듬감과 생기를 부여하는 강조색을 사용한다.[4]

4)이숙희,「해수욕장 주변 건축물의 경관색채 계획방법에 관한 연구」, 부경대학교석사학위청구논문, 2009 참고.

한편 해안에 지어진 아파트단지의 색채를 살펴보면 부산의 자연적 · 문화적 특성을 제대로 나타내지 못하며, 부산만이 가지는 색채 특성이 없고, 시공한 건설회사의 고정된 색채 사용으로 인해 주변 아파트와 조화되지 않으며, 지역의 아이덴티티를 표현하지 못하고 있다. 따라서 해안지역의 아파트 주조색은 주변 환경에서 많이 보이는 푸른색계열과 잘 어울리는 백색이나 주변 토양색이 좋으며, 보조색으로는 배경색과 크게 차이가 나지 않은 색으로 한정하고, 강조색은 보조색과 잘 어울릴 수 있는 색으로 하는 것이 좋다.[5] 예를 들어 해운대지역의 경우에는 중명도·고채도의 밝고 경쾌한 배경색채의 이미지를 살려서 색채계획을 해주고, 광안리는 고명도·저채도의 은은한 배경색채의 이미지를 유지하되 채도를 올려주어 밝고 화사하게 하는 것이 좋다. 사용할 색채의 수는 단지 규모에 따라 조절하여 색상의 획일화를 피하면서 전체적으로 조화를 추구한다.

5)김소정,「지역성을 고려한 아파트 색채계획에 관한 연구」, 신라대학교 석사학위청구논문, 2005 참고.

부산 마린시티

이상에서 살펴본 것과 같이 해양도시 부산의 정체성은 색채를 통해 찾을 수 있으며 이를 위해 대표적인 '도시 색'을 이용하여 도시의 경관계획 초기단계부터 색채계획을 실시하고 시민들의 합의와 공유된 색채 감각 속에서 장기간에 걸쳐 부산의 색채를 만들어 가야 한다. 특히 시민들이 일상적으로 체험하는 곳임에도 불구하고 그 장소에 대해 시민이 가지고 있는 색채이미지와 실제 사용된 색채가 일치하지 않는 경우에는 색채계획을 수립하여 환경을 개선해야 한다. 부산항의 경우에도 항만 전체를 대상으로 도시와 조화되는 「부산항색채계획」을 수립하고 점차 항만의 색채를 개선해 나가야 할 것이다.

도시, 美를 입히다
제3장
스트리트 퍼니쳐 STREET FURNITURE

 스트리트 퍼니처 : 도시의 가로, 시민의 가구

우신구

광복로시범가로사업 추진위원장을 역임했으며, 현재는 부산대학교 공과대학교 건축학과 교수로 재임 중이다.

"스트리트 퍼니처"를 묻는 것은 도시의 가로가 무엇인가를 묻는 것이다.

스트리트 퍼니처(street furniture)라는 영어를 우리나라 말로 번역하면 '거리의 가구'라는 어색한 이름이 된다. 그래서일까, 우리는 스트리트 퍼니처를 '거리의 가구'라고 부르지 않고 '가로 시설물'이라고 부른다. 훨씬 이해하기 쉽지만, 어쩐지 무미 건조하다. '가로 시설물'이라는 명사는 마치 기계나 전기장치처럼 사람과 무관한 설비처럼 보이기 때문이다. '거리의 가구'라는 명사가 어색하게 들리는 이유는 여러 가지 의문을 불러일으키기 때문이다. 내부인 방이 아닌 외부인 거리에 왜 가구가 필요할까? 왜 우리나라에는 스트리트 퍼니처라는 개념이 없었을까?

일상에서 흔히 보는

가구는 주로 집 내부에 설치된다. 사람이 집에서 생활하기 위해서는 방이라고 하는 공간만으로는 살아가기 쉽지 않다. 식사를 위한 테이블, 휴식을 위한 의자, 수면을 위한 침대 등 집에서 벌어지는 여러 가지 활동이나 행동을 지원하는 다양한 도구가 필요하다. 바로 가구(furniture)이다.

가구가 없는 집에 사는 사람은 그 집의 주인이 될 수 없다. 그는 남의 집에 숨어들은 도둑이거나, 임시로 거주하는 난민이거나, 잠시 머무는 나그네일 가능성이 많다. 그러므로 가구란 단순히 집안 생활을 지원하는 도구가 아니라 가족들과 함께 가정생활을 즐기고, 집의 쾌적함과 안락함을 누리면서, 자신이 집의 주인임을 확인하는 도구이다. 긴 여행에서 자기 집으로 돌아와 내 몸처럼 편안한 거실의 소파에 몸을 던질 때를 생각해 보라. 피곤한 하루 일과를 힘겹게 마치고 친밀하고 포근한 내 방의 침대에 누워 잠을 청하는 그 평화로운 순간을 떠올려 보라. 가구는 그 집의 주인을 만들어주는 도구임에 틀림없다.

그런데 길에 왜 가구가 필요한 것일까? 흔히 길이라고 번역하지만 도로(road)와 가로(street) 사이에는 미묘한 차이가 있다. 라틴어 via strata에서 유래한 가로(street)는 '포장된 도로(road)'를 의미하는 단어였다. 돌이나 벽돌을 깔아 길을 포장하는 데는 많은 경제적 자원이 필요하므로 가로는 주로 사람들이 많이 거주하는 도시의 길을 의미한다. 이에 반해 도로는 도시와 도시를 연결하는 길을 의미하거나, 교통을 위한 길을 의미한다. 가로가 주로 사람을 위한 길이라면, 도로는 주로 차를 위한 길이라고 할 수 있다.

가로는 단순히 통행이나 교통의 공간이 아니다. 사람들은 단순히 A지점에서 B지점으로 이동하기 위해 길을 이용하지 않는다. 사람들이 많이 거주하는 도시의 가로는 차들이 다니는 도로와 달리 사람들의 다양한 활동이 펼쳐진다. 자세히 살펴보면 의외로 사람들이 거리에서 많은 활동을 하고 있는 것을 확인할 수 있다. 사전적으로 도시의 오픈 스페이스인 가로에서 사람들이 안전하고 쾌적하게 생활하기 위해 활동이나 행동을 도와주고 원활하게 하기 위한 시설물을 '거리의 가구'(street furniture)[1]라고 정의한다. 하지만, 도시의 가로는 단순히 시민들이 안전하고 쾌적하게 생활하기 위한 공간만은 아니다. 수많은 시민들이 모여서 활동하는 사회적 공간일 뿐만 아니라, 각종 상행위가 일어나는 상업공간이며, 권력을 생산하고 홍보하는 정치적 공간이다.

최성환〈호랑이 변

도시의 가로는 다양한 사람들이 가족들을 부양하기 위해 생업에 종사하고, 가족·친구·동료들과 어울리며 사회의 구성원임을 확인하고, 억압받지 않고 자신의 정치적인 의견을 마음껏 표현하면서, 도시의 주인공 즉 시민으로서 살아가는 가장 중요한 무대이다. 그러므로 스트리트 퍼니처는 단순히 사람들의 활동을 지원하는 도구가 아니라, 사람들이 도시의 주인인 시민으로서의 삶을 누릴 수 있도록 지원해 주는 가구가 되어야 한다.

1)彰國社 編, 김종하·배현미 역,『환경·경관디자인백과』, 보문당, 2004, p.131.

왜 지금 스트리트 퍼니처를 고민하는가?

1908년 10월 포드자동차가 모델T라는 자동차를 생산하면서 도시의 가로는 획기적으로 변화하였다. 길의 주인이 사람이 아니라 자동차가 되었다. 도시와 도시를 연결하는 고속도로(highway)나 자동차전용도로(motorway) 뿐만 아니라 도시의 길 조차 도로로 변했다. 자동차가 도로를 가득 메우고 있는 동안, 사람들은

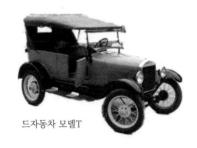

드자동차 모델T

도로 양 편의 비좁은 도로 내 몰렸다. 소득 수준이 높아갈수록 자동차는 늘어가고 사람들이 다니는 길은 점점 좁아 졌다. 자동차가 차지하는 가로 공간의 비율만 높아진 것이 아니라 자동차에서 나오는 소음이 길을 메우고, 자동차가 배출하는 매연이 도시를 뒤덮었다. 사람들은 활동할 수 있는 외부공간을 자동차에 빼앗기고, 쾌적한 환경을 조절할 수 있는 건축물 내부로 도피한다.

춘천 소양로 골목길

동네의 골목을 가보자. 동네 골목길 양편에 늘어서 있던 작은 가게들은 지금 찾아볼 수 없다. 그 많던 동네의 구멍가게, 빵집, 서점, 식육점, 미용실, 분식집, 반찬가게들은 하나씩 둘씩 자취를 감추고 있다. 동네 가게들이 사라진 자리에는 다국적 기업이나 대기업에서 운영하는 프랜차이즈 점포들이 들어섰다.

동네 골목을 지날 때면 반갑게 인사하던 가게 주인의 반가운 얼굴들은 사라지고, 낯모르는 알바점원들만 제 일에 열중할 뿐이다. 동네 가게 앞에 둘러 앉아 이야 기를 나누던 동네 어른들도 함께 사라졌다. 동네 골목에서 사라진 사람들은 대형할인점으로, 세계 최대 백화점으로, 교외의 아웃렛으로 가버렸다. 도시의 거리에서 생활하던 사람들 이 거대한 상업공간 내부에서 생활하고 있다. 골목에서 뛰놀던 아이들은 백화점의 복도를 뛰어다닌다.

IMF라는 무서운 경험을 겪은 이후, 우리의 삶은 더 이상 안정적이지 않다. 대학을 졸업해도 기다리고 있는 회사가 많지 않다. 취업에 성공해도 평생직장을 보장받지 못한다. 취업의 불안과 실직의 공포를 일상적으로 겪고 있다. 그야말로 '안녕하지 못 합니다'의 삶을 살고 있는 것이다. 이런 삶 속에서 도시의 시민들은 거리에서 자신의 정치적인 의견을 제대로 표현하지 못한다. 아니 정치적인 문제에 관심을 둘 시간과 정신적 여유조차 없는지 모른다. 젊은이들은 학교로, 학원으로, 직장으로 종종걸음으로 이동할 때만 거리를 이용한다. 불안한 몸짓으로 혹은 무표정한 얼굴로 담배 한 대 피울 때만 거리 한 구석에 마련된 흡연구역을 이용할 뿐이다.

사람들은 더 이상 도시의 가로에서 생활하지 않는다. 도시의 가로라는 현실을 떠난 사람들은 찜질방, 노래방, 피씨방, 멀티방, 모텔방으로 간다. 넓은 도시의 공공공간을 떠나 좁고 밀폐된 방에서 가족과 놀고, 친구들을 만나고, 위안을 얻고, 현실을 잊는 건지도 모르겠다. 사람들이 생활하지 않는 가로에서는 사람들의 활동을 지원하는 '거리의 가구'가 필요하지 않다. 사람들은 자신이 생활하지 않는 거리에 어떤 '거리의 가구'가 놓여있든지 관심이 없다. 도시의 가로에는 더 이상 도시의 주인인 시민이 없기 때문이다.

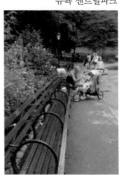

뉴욕 센트럴파크

사람을 위한 스트리트 퍼니처

외국의 거리나 공원을 걷다보면 여기저기 놓여 있는 벤치를 쉽게 발견할 수 있다. 벤치에 앉아 거리를 오가는 사람들을 보는 것은 도시에 사는 큰 즐거움 가운데 하나이다. 그런데, 미국이나 유럽의 벤치 등받이에는 가끔 조그만 금속판이 부착되어 있는 것을 발견할 수 있다. 그 벤치를 기증한 시민이 남긴 짧은 메시지이다. 어떤 사람들은 돌아가신 자기의 어머니를 추억하며 그 벤치를 기증하였고, 어떤 남편은 그 공원을 사랑했던 자기 아내를 기리며 벤치를 기증하였다. 벤치를 기증한 사람들의 따뜻한 마음을 벤치에 앉은 사람이 어찌 모를까? 하늘로 먼저 떠난 사랑하는 가족에 대한 사적인 그리움이 공적 공간을 아름답게 만든다.

뉴욕 센트럴파크 벤치

영국의 항구도시 브리스톨(Bristol)에 가면 21세기를 맞아 새로 조성한 뉴 밀레니엄 스퀘어가 있다. 이 광장의 모서리에는 긴 벤치가 있는데, 그 벤치에는 한 사람의 조각상이 있다. 최초로 영어로 성경을 번역한 순교자 윌리엄 틴데일(William Tyndale)의 기념상이다. 그 모습은 범접할 수 없이 높은 좌대 위에 위풍당당한 모습이 아니라, 16세기 초에 성경을 번역하고 있는 그 모습으로 벤치에 앉아 있다.

오늘날의 브리스톨 사람들은 그의 옆자리에 가만히 앉아 그가 성경을 번역하는 모습을 지켜보고 있다. 시민들은 윌리엄 틴데일의 옆 벤치에서 도시의 역사를 배우고, 위대한 인물들의 정신을 이어가는 것이다.

스트리트 퍼니처를 통해 사람들은 다른 사람들의 마음을 헤아리고, 도시의 영혼을 읽는다. 새로운 시민들이 만들어지고, 새로운 위인들이 길러지는 것이다.

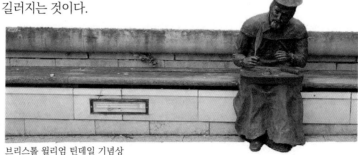

브리스톨 윌리엄 틴데일 기념상

부산을 만드는 스트리트 퍼니처, 부산사람을 만드는 스트리트 퍼니처

과거 우리나라 길에도 다양한 생활들이 있었다. 거리에서 펼쳐진 생활
들은 이런저런 가구들을 필요로 했다. 대표적으로 평상을 들 수 있다.
집안에서 좌식생활을 했던 우리나라 사람들은거리에서도 좌식생활을
선호했다. 입식생활을 했던 서양 사람들이 벤치를 고안했듯이, 우리나라
사람들은 자연스럽게 평상을 만들었다.

마치 집안의 방바닥과 같은 거리의 평상에서 가족들이 생활하고, 동네
사람들이 모였다. 평상은 마을의 대소사를 걱정하고 고민하는 마을
담론의 장이었다.

아파트로 가득 찬 신도시에서는 평상을 찾아보기 힘들다. 한 두 사람
쉬어가는 벤치는 있지만 사람들이 모이는 스트리트 퍼니처는 찾아보기
힘들다. 하지만 아직도 마을이라고 부르고, 주민들의 커뮤니티가 남아
있는 동네에 가면 여전히 주민들이 만든 스트리트 퍼니처들이 거리
곳곳에서 적절한 자리를 지키고 있다.

광복로는 지난 2005년부터 2008년까지 시범가로사업을 시행했던 길이다. 과거의 번성기와 달리 사람들이 많이 떠난 광복로 길을 살리기 위한 사업이었다. 이 사업의 핵심은 자동차가 다니는 차도를 줄이고, 사람이 다니는 보도의 폭을 넓힌 것이다. 사람들은 높이 차이가 없는 차도와 보도를 스스럼없이 가로질러 횡단한다. 넓어진 보도를 이용해 만든 화단은 단순히 화단이 아니라 여러 사람들이 동시에 이어 앉을 수 있는 벤치가 되도록 모서리를 넓게 만들었다. 자동차가 아니라 사람을 위한 길을 만들고, 사람들이 쉬어갈 수 있는 장소를 마련하자 떠나갔던 사람들도 차츰 돌아오기 시작했다.

광복로의 스트리트 퍼니처를 만들 때, 광복로의 주민들과 상인들이 적극적으로 참여하였다. 가로등을 만들 때는 페인트의 색상과 입자크기를 살펴보기 위해 공장까지 직접 찾아가서 확인하였다. 광복로 전체의 디자인은 주민투표로 선정하였다. 이렇게 스트리트퍼니처를 만드는 과정에 깊이 참여하면서 주민들이 변화하였다. 그들은 광복로 문화포럼이라는 단체를 만들었고, 지금 부산의 가장 성공적인 겨울축제로 자리 잡은 '광복로 크리스마스트리축제'를 시작하였다. 주민과 상인들이 스트리트 퍼니처를 만들었고, 스트리트 퍼니처는 주민과 상인을 다시 거리의 주인으로 만든 것이다.

스트리트 퍼니처는 시민을 위한 가구이면서, 동시에 시민을 만드는 가구이다.

 # 도시에서 미술을 만나다.

안용대

현재 (주)가가건축사사무소 대표, 아트쇼부산 운영위원으로 있다.

공공미술의 홍수

전국이 공공미술의 홍수에 휩싸인 듯하다. 각 지자체는 물론 각종 재단 등도 앞 다투어 도시공간이나 마을 만들기 등에서 미술의 역할에 관심을 보이고 있고, 창작집단들의 공공미술프로젝트들도 여전히 활발하다. 이러한 공공미술프로젝트들은 사실 우리의 공공미술 역사에서 볼 때 관공서의 주도 보다는 창작집단들의 역할이 앞서서 나타났다고 볼 수 있다. 이들은 빠듯한 재정에도 불구하고 희생적으로 활동해 왔으며, 미술의 사회참여라는 의식만으로 주민참여를 유도하고 몸소 실천하고자 노력해 왔다. 하지만 초기 그들의 활동은 소외지역에서 시행한 벽화작업이나 조형물 설치 등의 비교적 단순한 미술공유나 환경개선 수준을 크게 벗어나지 못한 것도 사실이다.

그러던 것이 최근에는 미술의 단순 개입 형태에서 벗어나 도시의 공공디자인에서부터 소외지역에서의 도시재생, 농촌지역의 활성화 등에 이르기까지 실로 다양하고 광범위하게 시도되는 양상으로 전개되고 있다. 표현 방식에서도 최근에는 공간을 다루는 작품들이 많아지고 있다. 이러한 도시공간에서의 참여는 행정이 중심이 된 환경개선 위주의 획일적 방식을 벗어나 문화적인 방식으로 접근하는 것에 그 의미가 있을 것이다. 특히 도시재생 영역에서 공공미술은 지역민들이 참여하는 공간 만들기와 낙후된 지역을 살리기 위한 문화재생의 역할로 발전하고 있는 것을 볼 수 있다.

이제 그 역할이 불씨가 되어 정치, 행정에서의 개입이 본격적으로 이루어지고 있으며, 이에 필요한 예산과 제도적인 장치들이 마련되고 있어 보다 적극적인 공공미술의 참여가 기대된다. 특히 2009년부터 문화관광체육부가 주도한 마을미술프로젝트는 대표적인 공공미술 사업으로서 5년간 57개 마을에서 국비와 지방비를 합쳐 126억이 투입되었다. 그 목적은 작가들에게 일자리와 작품 활동의 기회를 제공하고, 낙후된 마을에 활력을 주고 관광객을 유치하는데 있었다. 실제 부산의 감천동문화마을의 경우는 2011년 프로젝트 진행 후 많은 사람들이 몰려들고 있다. 하지만 한편으로는 너무 지나쳐 자칫 실적위주의 개발방식으로 흐르지 않을까 우려되며, 미술의 지나친 개입으로 인하여 공공미술의 역할이 의문시되는 한계와 문제점들도 드러나고 있다. 미술이 지나치게 설치됨으로서 오히려 마을의 공간을 훼손하기도 한다. 이것은 비문화적인 결과를 가져 올 것이다. 아니 자칫하면 우리의 삶터인 일상의 공간도 문화예술이라는 이름으로 또 다시 소비되어질지도 모른다.

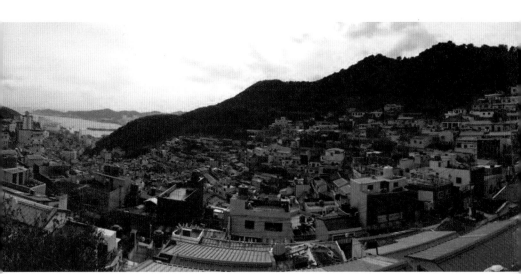

감천동 문화마을

이제 운영프로그램에서도 미술이 단골메뉴로 등장하고 있다. 각 지역마다 전업 미술가들의 숫자와 무관하게 창작공간이 여기저기에 계획되고 있어 자칫하면 운영프로그램이 부실한 또 다른 형태의 개발이 되지 않을까 염려마저 드는 것도 사실이다. 너무나 쉽고 편하게 생각할 것이 아니라 그 지역의 여건을 고려한 콘텐츠를 도입하는 것이 필요하다. 더욱이 공공미술은 단지 미술적 차원의 공공미술에 한정되지않고, 도시, 건축, 환경디자인, 공공디자인 등과 만나면서 그 영역이 점차 넓어지고 있다.

이는 우리 생활 범주에 미술이 참여하고 개입하는 '뉴 장르 공공미술(a new genre public art)'의 시작이라고 할 수 있다. 또한 정부의 지원을 받아 공공디자인을 도시에 접목시키려는 사업들도 이뤄지고 있다. 나아가 지역의 주민들이나 노동자들이 참여하는 공공미술 프로그램을 넘어서 도시 전체에 디자인을 접목하여 미술과 사람, 미술과 도시, 미술과 역사가 소통하는 사례들도 점차 늘고 있는 것을 볼 수 있다. 좀 과장해서 말하면 공공미술이 도시공간의 해결사인 듯 너무나 광범위하게 활용되고 있는 것이다. 따라서 공공미술이 점차 확대되는 이 시점에 도시디자인, 도시재생 등을 위한 공공의 공간에 대한 효율적인 접근과 공공미술의 역할에 대한 비평적인 담론이 필요하리라 여겨진다.

공공미술에 대한 비평적 시각의 필요성

최근에 '공공미술(Public Art)'은 '미술장식품', '환경조형물', '공공디자인'이란 말과 뒤섞여 쓰이면서 명확하게 구분되지는 않아도, 넓게 보면 공적공간에서 행해지는 모든 예술전반을 지칭하는 말로서 우리에게도 익숙하게 되었다. 하지만 '공공'이라는 의미가 담고 있는 공공미술의 사회적 책임이나 혹은 공공미술에서 나타나는 미술작품으로서의 미술적 성과나 자질에 대한 논의나 비평은 찾아보기가 힘들다. 이는 미술의 권위에다 공공성이라는 날개를 단 공공미술을 비판하는 것이 뭔가 예술을 무시하는 불순함을 드러내는 것은 아닐까하는 마음이 들기 때문일지도 모른다. 그저 막연히 좋은 것이란 인식 속에서 미술의 영역은 공공성을 등에 업고 사회 곳곳으로 확산되고 있는 것이다. 이러한 지나치거나 잘못된 문화나 예술이 우리를 슬프게 한다.

지자체마다 유행처럼 만들어대는 테마거리나 공원을 살펴보자. 테마
가 무엇인지도 모르겠고 전혀 디자인 되지 않은 시설들로 눈이 피곤
하다. 이는 시민들의 문화예술적 안목을 무시하는 처사다. 이런 점에서
볼 때 공공미술이 어떻게 진행되고 있는지, 과연 어떤 역할을 하고
있는지에 대한 실질적인 관심은 부족한 듯하다. 하지만 이제 도시
공간에 대한 공공미술의 적극적인 역할로 인해서 공공미술에 대한
비평적 관심을 더 이상 늦출 수 없는 지점에 와있는 듯하다. 따라서
우리의 실정에 맞는 공공성에 대한 논의, 공공미술의 역할과 기능 등에
대한 논의가 활성화되어야 하며, 한편으로는 공공미술에 대한 반성
과 사회적 비판도 요구되어진다.

물만골 문현안동네 문현안동네

이러한 논의를 활성화시키지 못한다면, 미술가들이 힘들게 만든 작품을 미술관 밖으로 가져나오지만 일반인들의 입장에서는 '비싼 돈 주고 만드는 쓸모없는 짓'이 되어버릴 수도 있을 것이다. 사실 우리의 공공미술에서 특히 환경조형물은 환경공해로 악평을 듣는 경우마저 있는 것이 현실이다. 이러한 점은 주민참여 공공미술에서도 자유로울 수는 없을 것이다. 지역주민에게 거부감이 드는 작품을 설치해 놓았다면 그것이 과연 공공미술일까? 사실 우리의 공공미술에서 특히 환경조형물은 환경공해로 악평을 듣는 경우마저 있는 것이 현실이다. 이러한 점은 주민참여 공공미술에서도 자유로울 수는 없을 것이다. 지역주민에게 거부감이 드는 작품을 설치해 놓았다면 그것이 과연 공공미술일까? 혹은 주민의 일부가 직접 참여하였다는 것만으로 주민이 참여하는 공공미술이 되는 것인가?

부산중앙광장의
방치된 조형물

이에 대한 비판적 토론은 반드시 필요하다. 더구나 아이디어만 있지 실력은 제대로 갖추지 못한 작가들의 작품을 대할 때면 공공미술이 우리에게는 매우 관대하다는 생각마저 들게 한다. 이러한 개념설정과 작품적 성과들이 올바르지 않게 지속된다면 현재의 공공미술은 현실과는 따로 놀 수밖에 없으며, 미술관을 벗어나 시민과 함께하는 공공미술의 의미는 퇴색되고 말 것이다. 또한 환경조형물이든 주민참여 공공미술이든 사후관리가 소홀히 되는 경우를 흔하게 볼 수 있다. 설치된 후에 관리가 되지 않아서 거의 흉물로 방치되는 공공미술품도 있기에 사후관리는 반드시 필요한 것이다. 가능한 계획단계에서 관리와 사용을 미리 고려하는 것이 중요하다 하겠다.

공공미술의 역할과 기능

요즘의 공공미술은 미술적 오브제로서가 아니라 사회와 사회 구성
원들의 습관으로부터 벗어나 새로운 상상력을 이끄는 매개체로 활
용한다는 점에서 "일상생활에 대한 창의적 개입"이란 공공미술의
새로운 개념을 설정하고 있다. 최근에는 인터넷의 자유로운 접근과
쌍방향 소통으로 공공미술의 범주가 더욱 넓어지고 있다. 따라서
요즘의 공공미술은 미술적 재능 못지않게 사람들의 창의력과 상
상력을 촉진시키는 역할을 중요시하며, 이런 태도는 미술시장과 미
술단체가 미술을 상품화해온 관행에 대한 대응, 모더니즘 미학에 대
한 저항을 의미한다.

공공미술의 기능은 크게 장식(the new Decorative)과 개입(the Particip atory)으로 요약할 수 있다. 장식은 건축물을 만들 때 미술을 도입해 미술적 장식효과를 높였던 유럽 건축물의 전통을 현대적으로 번안한 것일 것이다. 의자, 휴지통, 가로등 등 이른바 스트리트 퍼니처가 대표적이며 도시시각환경에 미술을 디자인적 개념으로 적용하는 사례 역시 이런 경우에 해당한다. 이때 이전의 장식미술과 '새로운 장식'이 구분되는 점은 단순 장식이 아니라 다기능적 장식을 미술적으로 수행한다는 점이다. 이는 창작의 목표를 사용자 중심에 두고 있으며, 미술의 역할을 사람과 공간의 정서를 반영하면서도 실제적인 기능 (의자 등)을 수행하는데 까지 확장하는 것이다.

벤치

한편 개입은 미술작품을 단순히 미적 오브제로서의 제한된 기능으로 보지 않고, 사회적 비판과 미술적 비전제시의 적극적인 표현 매체로 사용하는 경우다. 에이즈 문제로 촉발된 AIDS 비롯해 최근 '뉴 장르 공공미술'은 모두 개입을 중요한 개념으로 설정하고 있다. 개입은 미술을 사회에 개입시킨다는 의미 말고도 작품의 제작과정을 결과 못지않게 중요시하며, 그 과정에서 관람객들의 참여는 매우 중요하다. 즉 일상생활공간과 일상적 이슈에 대한 창의적 개입과 관람객의 소통적 참여를 공공미술의 중요한 개념으로 설정하는 것이다.

전영진〈꿈을꾸다- 소망〉

이 두 가지 개념, 즉 '새로운 기능'과 '개입'은 참여민주주의의 미술적
적용인 공공미술에게 요구되는 역할과 기능으로서 미술이 사회를 만
나는 방식과 역할 수행에 대한 방법이 될 것이다. 따라서 우리의
공공미술이 나아갈 방향은 비교적 명확하다. 현재의 공공미술은 더
이상 미술가의 작업을 그들의 작업실에서 공공의 공간으로 옮겨가는
것이 필요한 것이 아니다. 이제 공공미술은 공공의 공간에 미적가치
가 있는 오브제로서 혹은 그 수준이 못 미치는 조형물을 설치하는 수준
에서 벗어나 공동체의 가치와 공공성의 실현에 목적을 두어야한다.

닥밭골 주민참여활동1 닥밭골 주민참여활동2 닥밭골 주민참여활동3

즉 공공미술은 단순 미적 대상으로서가 아니라 실제적인 생활공간에서 주민들과 상호작용하며 소통하고 교감하는 장이 되어야 하는 것이다. 일상의 삶터인 생활공간은 더욱더 그리하여야 한다. 생활공간은 문화 예술 공간이 아니라 단지 삶의 공간일 뿐이다. 이 공간은 그곳에서 생활하는 사람들, 주민들의 것이다. 우리나라의 지방도시가 대개 그렇듯이 부산은 스스로의 모습을 보기보다는 늘 타자의 시선 속에서 자신을 검열하는 존재로 인식되어 왔다. 하지만 공공미술을 통한 마을 만들기는 의타적이거나 종속적이 아니라 자율적인 존재가 되어야 한다. 주민들이 주체가 되지 못하고 보여주기로 진행된다면 그 공간은 다시 한번 타자화되고 말 것이다. 이를 위해 어떤 형태로든 시민의 참여가 보장되어야 하며 그것이 설치되는 장소의 주민이 그 행위와 장소의 주체가 되어야 한다.

 STREET FURNITURE : 부산

송낙웅

현재 (사)한국캐릭터디자이너협회 이사장, 신라대학교 커뮤니케이션디자인학부 교수로 재임 중이다

좋은 스트리트퍼니쳐(Street Furniture)란 무엇인가? 라는 질문에 필자는 단연코 그 지역의 역사, 사건 등이 묻어나오는 다시 말해서 '스토리텔링이 좋은 스트리트퍼니쳐'라고 말한다. 거기에 더하여 스트리트퍼니쳐는 보행자의 보행에 방해가 되지 않아야 하며 미관적으로도 좋게 느껴져야 한다.

부산의 스트리트퍼니쳐를 보면 '부산스럽다'라는 말이 떠오른다. '부산스럽다'라는 말은 여러 가지가 엮여있는 상황을 얘기하는데, 첫째 1950년대 전쟁의 아픈 상처가 곳곳에 보인다는 것이다. 그 중 대표적인 것이 중구, 동구에 있는 산복도로이다. 산복도로 라는 것은 산의 중턱에 도로가 있다는 것이다. 과거 한국전쟁으로 남북한의 피난민들이 대거 부산으로 밀려 들어왔다. 더 이상 갈 곳이 없는 부산에서 피난민들은 산에 움막을 짓고 거처를 정했다.

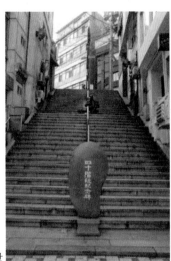

광복동 40계단

그들의 삶은 피곤하였으며 움막의 재료도 포대를 엮었거나 미군들이
먹고 버린 깡통 등, 구호품의 포장으로 사용되었던 판자가 대부분
이었다. 여인들이 사용하는 바구니도 전선줄을 엮어서 사용하였으며
공동 우물에서는 물을 긷기 위한 긴 줄로 하루가 가곤 하였다. 또
UN(United Nations)의 구호품으로 받은 밀가루와 우유 분말은 죽
을 끓여 배급받았으며 아이들은 Give me Chocolate!이라고 하며
미군들의 차량을 쫓아 다니곤 하였다. 그러한 한국전쟁의 삶이 산복
도로에 고스란히 남아 있다.

그 중 역사적 가치로 남아 있는 곳이 40계단인데, 이곳이 유명세를 타게 된 것은 부산항 때문이다. 그 당시 배를 타고 부산항으로 입항한 피난민들과 구호물자를 얻기 위해 40계단 일대에 거처를 정한 피난민들은 부산항으로 들어오는 구호물품으로 인하여 40계단에 피난민들이 더 많이 모이게 하는 촉매제가 되었다. 그 이유는 배급을 항구근처에서 하였기 때문이다. 참고로, 1902년 7월 부산항 매축공사를 하기 전까지는 현재 중앙로까지가 해안이었다.

광복동 40계단 정보 지주사인

광복동 40계단 정보 지주사인

중구 광복동 40계단 일대를 1950년대에서 1970년대의 향수가
느껴지게 "40계단 문화관광테마거리"로 정하고 대대적인 정비를
하였다. 우선 계단 입구에는 게이트와 지주사인, 플랜트박스와 특색이
있는 보도블럭을 설치하여 장소의 특징을 인식하게 하였다. 전력
단자들을 한곳에 모으고 후면부에는 동아줄 플랜터(Planter)로 예
쁘게 곡선 처리하여 아름다움을 가미하였으며, 전면부에는 청동으로
전체적인 틀을 만들고 그림으로 마무리하였다.

차량이 통행하는 도로와 사람이 통행하는 보행
로에는 원형 플랜터와 배를 정박시키기 위하여
줄을 묶는 쇠뭉치 구조물 볼라드(Bollard)와
기차레일과 40계단을 테마로 한 볼라드는

볼라드

혹시 모를 보행자의 사고를 미연에 방지하게 하였다. 그리고 나무벤
치를 곳곳에 배치하여 보행자들의 쉼터로 이용하게 하였다. 또 차
량의 과속을 방지하기 위해 과속방지턱을 두 종류로 설치하였다.

광복동 플랜트 박스 中 1

갈맷길의 동선에 있는 안내사인과 기찻길은 〈부산정거장 거리〉라고
하여 기차에서 어린아이와 함께 즐거운 여행을 하고 있는 어머니와
아버지의 모습에서 과거와 현재 그리고 미래의 여운이 느껴진다.

과거의 향수를 느낄 수 있는 나무 전봇대를 보행로에 길게 설치
하였으며, 전봇대에는 모형 까치가 둥지를 틀고 앉아 있어 보는 사람
들로 하여금 그 시대를 그려볼 수 있게 하였다. 물론 나무 전봇대에
는 전선은 설치하지 않았으나 언제라도 설치하여 사용할 수 있으며
좌회전 금지 표지판이 붙어있는 전봇대도 보인다. 또 차로에는 가
로등을 설치하였으며 시대상을 느낄 수 있게끔 조각상들을 만들어
설치하였다.

40계단 중턱에는 힘든 생활 속에서도 낭만을 간직하고 아코디언을 켜는 중년의 신사를 테마로 〈아코디언 켜는 사람〉을 브론즈로 만들어 설치하였는데 이것을 환경조형물 또는 예술장식물이라고 한다. 재미있는 것은 아코디언연주를 녹음하여 계속 연주소리가 들리게 하였다는 것이다. 이 조형물은 그 시대와 현재의 사람들에게 향수를 전하고자 하는 아코디언 연주가의 사랑이라고 생각한다. 그 외에도 어린나이에도 불구 하고 집안일을 도우며 착하게 자라던 〈물동이 진 아이〉,
가난한 생활 속에서도 자신의 희생과 사랑으로

아코디언 켜는 사람

자식을 키우던 〈어머니의 마음〉과 〈40계단 여인〉, 힘든 노동에 검은 고무신을 벗고 잠시 휴식을 취하는 〈아버지의 휴식〉, '뻥튀기 아저씨가 뻥이요!'라고 소리 지르면 '펑!' 소리와 함께 하얀 연기와 달콤한 냄새를 내뿜어 아이들과 아주머니, 아저씨들이 귀를 막고도 환희의 소리를 지르며 약간의 티밥이라도 얻어 먹으려 했던 향수의 〈뻥튀기 아저씨〉는 모두가 그 시대의 삶의 흔적들이다.
현재 40계단이 있는 자리는 〈부산문화방송의 발상지〉이기도 한데 기념석 앞에는 전화부스가 설치되어 있다.

어머니의 마음

사람들이 모여 살게 되면 시장경제가 살아나게 마련인데 피난민들은 배급받은 물품과 피난올 때 가지고 온 여러 가지 물건 등을 현재의 국제시장 등지에서 팔곤 하였다. 쌀과 옷가지, 밀가루와 우유전분, 숟가락 젓가락, 포장용, 판자, 포탄피, 미군군복 등 판매할 수 있는 모든 물품이 대상이었다. 또 미군들이 먹고 버린 잔밥을 이용하여 "꿀꿀이죽"을 끓여 판매하기도 하였다. 어떤사람들은 피난 올 때 가지고 온 헌책과 참고서, 고문서, 미군들이 버린 책 등을 노점에 깔아놓고 판매하기도 하였는데 그 것을 본 다른 피난민들도 한사람 한사람 모여들어 판매하게 되서 현재의 보수동 책방골목이 만들어 졌던 것이다. 물론 1945년 8월 15일 광복 후부터 보수동에서 헌책을 판매하기도 하였다고는 하나 본격적인 것은 역시 한국전쟁 때부터 라고 보는 것이 옳다. 보수동책방골목은 1990년대까지 성황을 이루 었다. 1997년 IMF(International Monetary Fund-국제통화기금)를 겪으면서 벤처기업 활성화와 빠른 유·무선 인터넷의 보급, 스마트폰과 아이패드 등으 로 인해 e-북이 활성화되고 알라딘과 같은 중고 서점이 도처에 입점하면서 설자리를 잃어가고 있다.

그런 한편으로 이제 보수동 책방 골목은 전쟁의 상처를 치유하고 역사 속으로 사라져 갈지도 모르는 문화유산을 후손들에게 물려주기 위하여 기념비와 정비 사업을 실시하였다. 보수동 책방골목으로 들어가기 위하여 첫 번째로 마주치는 것은 차로와 보행로에 설치된 가드레일과 건널목 중간에 설치된 조형물이다. 헌책을 한 아름 들고 팔기 위하여 골목으로 향하는 넥타이를 맨 아저씨의 모습에서 과거 우리들의 선배모습이 보여진다. 자신은 이제 공부를 마치고 성공했으며 자신이 보던 헌책을 다시 후배들이 공부하기를 바라는 염원의 모습이다. 또 조형물 옆에는 보행자들이 쉴 수 있게 벤치를 설치하였다. 건널목을 건너면 보수동의 유래 기념비와 이를 보호하기 위하여 설치한 울타리와 쉘터, 플랜터, 벤치, 제설함, 안내사인이 있다.

앞으로 한 걸음 더 다가서자 책방골목을 알리는 지주(폴)사인이 비조형적인 것과 조형적인 것 두 가지가 약간의 사이를 갖고 세워져 있다. 서로 어울리지 않는 지주사인에서 과거의 디자인과 현재의 디자인이 보이는 것은 왜일까? 과거의 디자인이라고 해서 모두 나쁜 것은 아니다. 과거에는 과거의 경제력과 디자인에 대한 안목이 거기까지였다. "아는 만큼 보인다"라는 말이 있다. 만약 경제 적으로나 정치·문화적으로 과거에 머물러 있었다면, 약간은 어딘지 모르게 이상하다고 느낄지라도 그냥 넘어갔을 것이다. 그러나 세계의 일일 생활권으로 인한 시대의 변화는 디자인에 대한 안목을 높여 재료의 선택과 조형미를 다루는데 있어서 부족함이 없게 하였다.

보수동책방골목 주변은 치열한 삶의 애환이 서려있는 곳이다. 고지로 향하여 층층이 집을 짓고 살 수 밖에 없었고 오르락 내리락을 하루에도 열두 번씩 더했던 선배들의 삶터인 좁은 계단은 정비하여 아름답고 안전한 계단으로 바뀌었다.

둘째로 "부산스럽다"로 국제시장을 들 수 있다. 물론 같은 상권에 있는 남포동의 자갈치사장과 깡통시장을 말할 수 도 있으나 국제시장에서 "부산스럽다"를 발견할 수 있다. 국제시장은 광복 후 일본인들이 철수하면서, 또 한국전쟁 후 피난민들이 전쟁에 사용되었던 여러 군수물품들과 부산항으로 들어왔던 구호물품, 밀수품, 재활용 옷가지 등을 팔기 위하여 몰려든 피난민들과 현지인들의 삶의 현장이었다. 난장이라는 말이 있다. 난장이란 어떠한 형식과 규율, 통제, 질서가 없이 마당에서 이리저리 뒤엉키고 뒤죽박죽된 것을 말한다. 이 시대는 국제시장뿐만 아니라 거의 모든 장소가 난장이었으며 그곳에서 판을 벌였다라고 하여 난장판이라고 하였다. 그러던 것이 현재의 국제시장이 되었으니 격세지감이라고 할 수 없다.

이제 국제시장은 잘 정비가 되어 1~6공구로 나뉘어 기계공구, 전기전자, 의류 등의 물품을 판매하고 있다. 그러나 난장은 아니지만 아직도 난장의 느낌을 받는 곳이 있다. 바로 노점상이다. 먹자골목에 좌판을 펼쳐 놓고 파란 플라스틱 의자에 사람들을 불러 모으는 호객 행위를 한다. 당면에 양념간장만 넣어 주는 음식과 팥죽과 수동 철재 빙수기를 손으로 돌리며 빙수를 파는 아주머니들, 또 한쪽에서는 가방과 가발 등을 펼쳐 놓고 "오이소! 보이소! 사이소!"를 외쳐 된다. 난장판이 되었었던 국제시장! 국제시장 또한 상권이 약화되었다.

국제시장

대형마트의 D/C(Discount)정책과 백화점같은 인테리어 분위기, 넓은 주차시설 등은 국제시장 같은 재래시장을 쑥대밭으로 만들었다. 그러나 정부의 재래시장 활성화 방안과 맞물려 광복동 상인연합합회(광복동문화포럼)와 부산기독교총연합회, 부산성시화운동본부, 고신대학교 등이 "부산크리스마스 트리축제"를 광복로 입구에서부터 국제시장 입구까지 민간자금으로 시작을 하자 중구청과 부산시에서도 지원을 하여 축제의 파이를 키웠다.

광복동 크리스마스 트리

김정우〈redunderwear 20142-city〉

부산크리스마스 트리축제는 명실상부하게 부산에서 최고의 크리스마스 축제가 되었다. 이와 더불어 중구청은 광복로문화의 거리 조성사업의 일환으로 광복로 조형물 제작 및 설치를 하였다. 그러나 스토리텔링의 미비와 도시 조형에 대한 안목의 미비로 조형물이 너무 작게 제작되고 낮게 설치되어 보행자들의 발에 부딪치기도 한다. 그러다 보니 볼라드와 플랜터를 설치하게 되고, 각종 PR(Public Relations)지로 인해 여기저기 쓰레기가 난무한 실정이다.

이렇게 된 것은 부산크리스마스 트리축제와 광복로조형물제작 및 설치 사업이 전체적인 스토리텔링이 연동이 되지 않은 미약한 출발에서 기인하는 것이다. 그러나 정책은 개선을 하기 위하여 있는 법이다. 문화란 살아가고 있는 사람들이 만들어 내는 유·무형의 결과물이다. 문화란 저급문화와 고급문화로 나누어지는데, 현재의 부산문화는 잡동산들이 모여서 혼잡을 이루다가 질서와 균형, 조화를 만들어 고급문화로 변화 되어가고 있는 부산만의 독특한 난장판 문화임을 기억했으면 좋겠다.

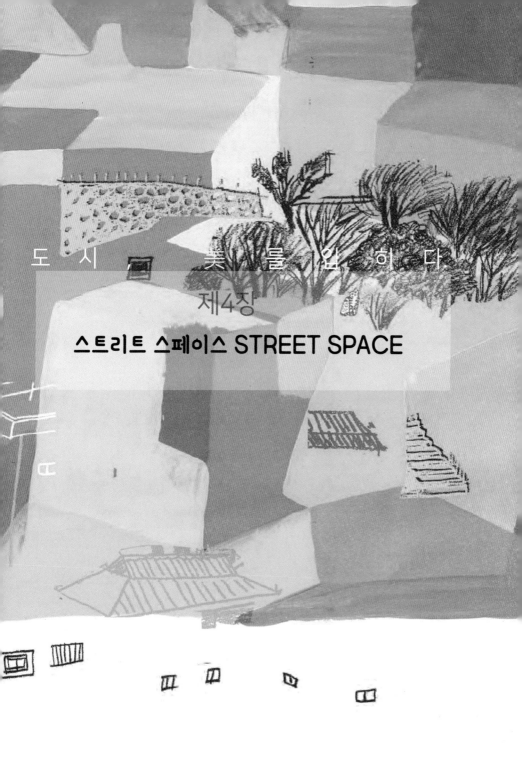

도 시, 美 를 입 히 다.

제4장

스트리트 스페이스 STREET SPACE

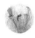 공원과 광장의 기능

구본호

공공미술 디자인 전문 티엘갤러리에서 관장, 저서로는 『공공미술, 도시의 지속성을 논하다』 등이 있다.

2014년 6월 브라질 월드컵이 시작되었다. 축구는 공 하나를 선수들이 주고받는 경기지만, 공 하나가 나라들 간의 축제로 이어진다. 2002년 우리나라에서도 축제의 시작점이 되었던 적이 있었다. 광장(廣場), 공원(公園) 뿐만 아니라 술집 등 사람들이 모일 수 있는 장소면 인산인해를 이루었고 함성이 터져 나왔다. 공동된 주제로 공동된 마음으로 지켜보고 흥분한 적이 있었다. 서울시청 앞 서울광장, 광화문광장에서의 거리응원은 오늘도 회자되고 있다.

이순신장군 동상, 세종대왕 동상이 있는 공장으로만 알고 있는 우리는, 사실 광장이 이렇게 응원을 할 수 있는, 흥분할 수 있는 기회의 장소와 기능을 하는지 잘 몰랐다. 어떻게 보면 우리의 삶은 도시민들 간의 공유하고 소통하는 기회를 잊고 있지는 않았을까.

우리의 옛 전통마을의 공간의 연결 구조를 보면, 장승 → 작은 길 → 마을입구 → 정자 → 고목 → 대문 → 마당 → 사랑채 → 안마당 → 안채 → 뒷마당 → 사당 → 외부로 이어진다.

마을과 가옥의 중추적인 역할을 하는 것은 마당이다. 마당에서 소통을 시작하여 안마당 → 뒷마당 → 외부로 이어진다. 그리고 우리의 전통 마당은 주거단위에서 각 단위공간 간을 연결하는 실외 동선으로서 기능을 하는 것 외에도 옥외에서의 가사작업공간이나 가족의 단란, 휴식공간으로, 때로는 관혼상제의 외식공간 등 다양하게 사용되었다. 이러한 전통마당의 공간은 그냥 비워져있는 것이 아니라 분명한 목 적을 갖는 의미가 부여된 상징공간까지도 겸하는 초월성을 소유한 장소였다.

마당은 외부공간이면서 '공간-공간', '인간-공간', '인간-인간'의 연 결고리인 역할과 서로간의 상호작용이 일어나는 심적인 작용을 유 발하는 내적발로의 장소였다. 이런 내·외적인 인간 활동의 중심에 마당이 있었다.

광장은 많은 사람이 모일 수 있게 거리에 만들어 놓은 넓은 빈터, 여러 사람이 뜻을 같이하여 만나거나 모일 수 있는 자리를 비유적으로 이르는 말이며, 공원은 국가나 지방 공공 단체가 공중의 보건·휴양· 놀이 따위를 위하여 마련한 장소의 사회 시설이다. 마당보다는 큰 의미를 가지고 있지만 장소를 통해 커뮤니티를 이루는 대표적인 공간이다. 즉 의미전달을 분명하게 하기보다는 옛 마당과 같은 기능을 하는 것이 있다면 요즘은 광장과 공원이다.

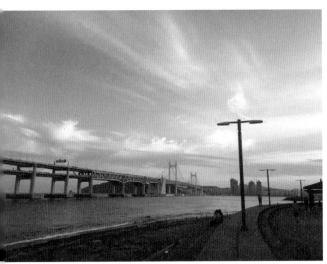

부산 광안리 수변공원

공공 공간(Public Space)은 카일러(Krier)의 말처럼 도시민들이 공공적으로 이용하는 공간인 가로(Street), 광장(Square), 공원(Park), 오픈스페이스(Open Space) 등이며 도시 곳곳에 위치하여 일상에 밀접한 영향을 끼친다고 말했다. 이는 장소를 통해 커뮤니티를 구성하고, 이를 통해 대중화가 일어난다. 유형에 따라 본다면 사람들이 모여 플래쉬몹을 하거나 누구의 퇴진을 요구하는 집회도, 월드컵 같은 대규모 국제행사가 있을시 우리의 단결된 모습을 보여주는 장소인 광장과 휴식과 놀이를 위한 장소인 공원은 옛 마당과 같다. 우리의 옛 마당은 다목적으로 이용되는 마을의 공간이며, 행사가 있을 때는 다양한 공동체 놀이가 진행되는 곳이다. 현대의 공원과 광장의 기능을 함께 가지고 있는 것이 옛 마당이다.

도심 속에서 마당의 기능이 공원과 광장으로 분리되었다고 하더라도 그 기능은 여전히 존재할 것이라고 봐야 한다. 단지 장소와 장소성의 분류가 세분화 되었다고 보기 때문이다. 부산에서도 이런 장소의 분류로 2014년 5월 문을 연 시민공원과 송상현 광장이 있다. 이 두 공원과 광장은 위치상으로도 붙어 있다. 그러나 하나는 공원이고 하나는 광장으로 명명된다. 잔디가 있고 식재가 되어있는 것으로 보아 비슷한 모습을 갖고 있다. 그러나 장소성이 다르다. 옛날에는 마당에서 벼 타작도 하지만 결혼식 때에는 행복을 기원하는 축제의 마당이 되기도 했다. 한 공간에서 다양한 기능을 하는 장소성을 가진다.

다시 생각해봐도 2002년 월드컵이 있기까지는 광장의 기능, 공원의 기능을 느끼지 못했다. 광장은 데모를 위한 집회공간이 이었고, 공원은 용두산공원, 민주공원과 같이 마을 어르신들의 여가공간으로 생각했다. 잔디밭에 누워 독서를 하는 외국의 공원 사진을 보면서 우리에겐 이런 곳이 없을까 하는 생각을 했다. 우리의 광장과 공원은 권위적이다. 나무 한 그루, 조형물 하나 할 것 없이 장식적이고 도형화되어 있다.

용두산공원, 민주공원, 평화공원, 나루공원, 금강공원, 삼락생태공원, 암남공원, 남산공원, 부산영락공원 등 부산에 근린시설을 중심으로 본 공원의 수는 165개라고 하다. 그리고 부산 중구의 비프광장, 영도 동삼동 75광장, 동구 부산역 광장, 진구 송상현 광장 등 광장 또한 상당수 있다.

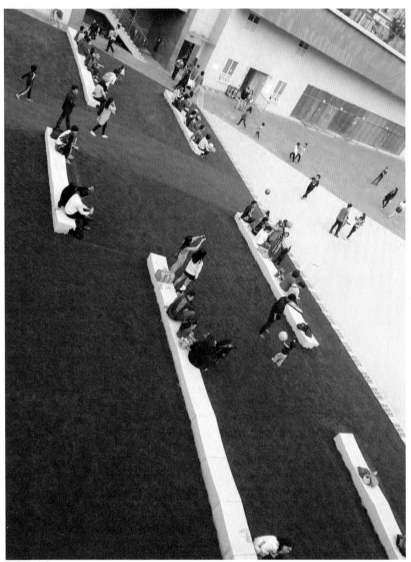

송상현 광장

이 중 부산시민공원은 가족과 함께 여유를 즐기는 부산의 대표적인 공원이라면 용두산공원은 어르신들이 바둑이나 장기를 두며 시간을 보내는 장소로 인식되곤 한다. 그리고 광안리해수욕장 옆 민락 수변공원은 젊은 층의 대표 공원이다. 이곳의 대표적인 볼거리는 밤이면 젊은 층들이 모여 수다를 떨며 회를 먹는 사람들, 해운대 아이파크와 광안대교 불빛, 그리고 이런 모습을 기록으로 남기기 위해 사진을 찍는 사진작가들이다.

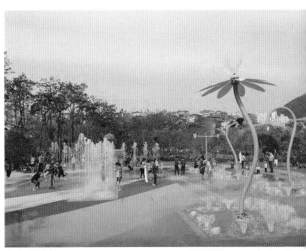

부산시민공원

수영구 민락수변공원의 밤은 유흥문화를 대표하는 환락의 마당처럼 보인다. 여름 밤 더위를 식히는 모습치곤 과한 음주의 전을 펼치는 듯하다. 젊은이들의 만남 장소로 인기를 끌면서 청소년 일탈 장소로 인터넷 검색어 상위를 차지하기도 했으니 공원의 순수 기능은 상실한 것은 아닐까?

공원, 광장의 기능에 따라 우리의 생활을 정신적이나마 여유롭게 또 일상의 스트레스를 풀 수 있는 적당한 장소는 없는가? 없는 것이 아니라 마당에서 분리된 공원, 광장의 기능을 찾지 못하고 있지는 않을까. 열린 공간은 소통의 공간이 된다. 소통한다는 것은 인위적 관계의 벽을 허무는 일을 한다. 소통의 기능을 옛날에는 마당에서 했다. 지금은 공원, 광장에서 해야 한다.

부산시민공원

 퍼블릭 스페이스(Public Space)

백영제

현재 동명대학교 디지털애니메이션학과 교수로 재임 중이다.

1. 도시의 '생활공간'으로서의 퍼블릭 스페이스(Public space)

오늘날 도시생활 환경을 고려하는 도시계획 및 실행에서 Public Space(공공공간)와 관련한 논의는 도시재생과 관련한 근년의 이슈와 더불어 중요한 의제로 등장하고 있다. 도시를 중심으로 한 인류문명사에서 퍼블릭 스페이스는 초기서부터 지속적인 관심사였지만, 거대 광역도시의 경우와 같이 교통망이 복잡하고 건축물들이 밀집하고 있는 도시 환경에서 퍼블릭 스페이스의 확보는 삶의 질을 높이기 위해 매우 절실한 요구가 되고 있는 것이다. 퍼블릭 스페이스에 대한 정의는 광장과 공원을 포함하여 교차로나 주거단지 주변의 공터 및 수변 친수공간 등으로까지 확장되어 있다.

과거 서양의 경우 퍼블릭 스페이스는 전통적으로 교회 건물의 전면부 광장이나 기마 조각상과 분수 따위가 있는 광장에서부터 발전하기 시작하여, 시민들이 산책을 하거나 운동을 하는 공간, 혹은 오픈된 테이블에서 음식 또는 음료를 들면서 서로 만나고 담소하고 휴식하는 공간으로 기능하여 왔다.

부산시민공원 표지판

부산시민공원 안내지도

퍼블릭 스페이스는 자신의 사적 공간에서 생활세계로 나온 시민 모두가 함께 공유하는 공간이며, 시민사회의 일원들이 공동체적 연대감을 형성하고 관계를 구축하게 되는 소통의 장이기도 하다. 정치적 토론과 주장을 펼칠 수도 있고 연주나 춤 등 예술 활동을 실행하기도 하며, 이동식당이나 가판 형식의 상행위가 이뤄지기도 한다. 한마디로 '사람'이 중심이 되고 시민이 주인이 되는 살아 있는 '생활공간'인 것이다.

그러므로 반대로 만일 도시에 퍼블릭 스페이스가 존재하지 않는다고 하면, 그것은 '도시생활'이 없다는 의미가 되면서 황량하고 삭막한 도시로 전락하게 된다. 오늘날 퍼블릭 스페이스와 관련한 관심은 전 지구적으로 광범위하게 자리하며, 예술가와 건축가와 디자이너와 행정 당국자들이 함께 자리하여 도시마다 다양한 프로젝트들이 실행되었거나 기획되고 있다. 부산의 경우 최근 공사 중인 양정의 '송상현광장'이나 구 하야리 아부대에 조성된 '부산시민공원'과 같은 예를 들 수 있다. 공동체에 제공되고 서비스되는 공간이라는 의미에서 오늘날 퍼블릭 스페이스는 국가 혹은 지역단위에서 우선적인 시정 과제가 되고 있다.

2. 도시 디자인과 퍼블릭 스페이스

우리가 몸담아 살아가는 도시 부산을 비롯해서 세계 각지의 도시들은 저마다 다양한 특성과 특정의 도시 이미지를 가진다. 각각의 도시들은 역사적 전통 및 경과를 바탕으로 개인이나 집단이 내보이는 삶의 내용과 형식에 있어서 다채로움을 보여주는데, 문화적 수준이랄까 도시마다의 형편과 고유한 특색을 갖는다.

자연이 제공하는 조건을 수동적으로 받아들이기만 하지 않고 적극적이면서도 능동적으로 변형하는 방식으로 삶의 조건을 개선해온 인류에게 도시 디자인의 문제는 동서고금 역사를 통틀어 항상 중요한 과제로 주어졌다. 떠돌이 생활이나 동굴생활을 했던 오랜 구석기를 경과하고 신석기에 접어들면서 인류는 농경과 함께 정착생활을 시작했는데, 정착생활을 본격화하면서 출현한 도시문명과 도시적 삶의 방식은 농촌과는 별개로 현대에 이르기까지 인류에게 문명과 문화가 폭발적으로 발전하게 되는 결정적 계기가 되었다.

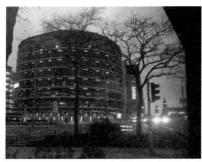
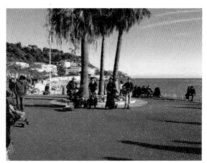

독일 함부르크의 도심 풍경 　　　　 프랑스 니스의 해안 수변공간에서의 거리 연주

동서고금의 모든 도시는 그 도시가 위치한 지정학적 조건과 기후 및 도시의 제 구성 요소들을 통해 특정의 이미지를 가진다. 도시는 건축물, 도로, 조경 등의 조형 요소들이 모여서 도시 전체의 경관과 이미지를 형성한다. 물론 인간에 의해 건립되고 조성되는 인위적 요소들 이전에 자연환경이 제공하는 경관이 우선적으로 자리하며, 결국 양자가 어우러져 전체 이미지를 만들어낸다.

도시 이미지는 이와 같이 조형요소들에 형성되므로, 기본적으로 형태와 색채가 도시 디자인의 주된 사항이 된다. 그밖에 도시의 발달에 따른 각종 스트리트 퍼니처(Street Furniture), 교량, 야간 조명 등의 부가적 요소들과 함께 교통 수단들과 도시의 사람들도 이미지 형성의 한 요소가 된다.

미국의 1세대 도시계획가이자 M.I.T. 교수였던 케빈 린치(Kevin Lynch)는 도시 이미지의 구성요소로, ① 가로, 산책로, 운송로, 철도, 운하 등의 도로(Path)와 ② 구분되는 개개의 영역들을 의미하는 구역(District)과 ③ 도로나 수면을 접하는 구역의 경계로서의 가장자리(Edge), 그리고 ④ 빌딩, 탑, 언덕, 산 등과 같이 두드러지는 도시의 여러 시각적 요소들 중에서 특별히 이끌어 내어지는 것이라 설명될 수 있는 랜드마크(Landmark)와 ⑤ 교차로, 광장, 환승지역과 같이 도시 활동이 모이거나 퍼져나가는 지점을 의미하는 결절점(Node) 등을 들고 있다.

도시 계획이나 건설은 경제성에 대한 고려를 포함하여 기능적 구조물을 만드는 것을 목적으로 할 수 있으나, 오늘날은 공공 디자인(Public Design)에 대한 관심을 바탕으로 아름답고 쾌적한 도시 환경과 아름다운 경관 만들기의 중요성을 폭넓게 인식하고 있다. 도시 환경과 경관은 실수요자인 도시 거주자는 말할 것도 없고, 관광이나 업무를 위한 방문자들에게도 도시 체험 및 도시 이미지의 형성과 관련하여 매우 중요한 항목이 된다.

도시 디자인의 주요 항목들로는 토지 구획정리, 시가지 재개발, 주거환경 정비, 지구(구역) 계획, 건축 디자인, 조명 디자인, 가로 디자인, 보도 및 스트리트 퍼니처 디자인, 녹지 공간과 수변 공간 디자인 등을 들 수 있는데, 퍼블릭 스페이스는 위의 항목들의 대부분에 관련됨을 알 수 있다.

오늘날 세계 각국의 도시들은 공공 디자인 개념을 바탕으로 도시 이미지와 도시적 삶의 질을 향상시키기 위해 노력하고 있다. 오랜 역사적 전통과 그 흔적을 잘 보존하고 재생하는 도시들도 있고, 합리적이고 주도면밀한 도시계획 안에 따라 새롭게 조성된 신흥 도시들도 있다.

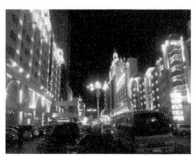

부산의 감천문화마을 내몽골의 만주리의 도심

도시 부산은 오래된 고도도 아니고 창원과 같은 신도시도 아니어서, 시간을 두고 도시 전반에 대해 재검토하고 우선순위에 따라 필요한 사업들을 하나하나 지속적으로 실행해나가야 할 필요가 있다. 시민들의 문화적 수준과 역량도 필요하지만 행정당국과 전문 디자이너 그룹의 선도적 역할이 요구되며, 도시 디자인의 문제를 총체적으로 다루고 실행할 컨트롤 타워로서의 이른바 '도시디자인위원회'와 같은 기구가 제대로 기능하여야 할 것이다. 퍼블릭 스페이스와 관련한 도시계획과 실행도 당연히 도시 디자인의 전체적인 그림 안에서 다루어져야 한다.

3. 좋은 퍼블릭 스페이스의 조건

퍼블릭 스페이스란 한마디로 공유와 공존과 소통의 공간이라 말할 수 있다. 공간의 공유를 통해 시민들은 공동체 의식과 연대감을 가지게 된다. 또한 생존경쟁의 구조 속에서도 평등한 시민권을 누리면서 공존의 방식을 배우며, 궁극적으로 시민사회의 번영과 평화를 이루게 된다. 그리고 시민들의 만남과 소통을 통해 상호 연대하고 협력하면서 공동선의 전망을 획득하게 되는 것이다. 그리고 퍼블릭 스페이스는 도시 공간의 여백이자 여유이다. 거기에는 도시적 삶의 한가로움과 휴식이 있다.

이와 같은 퍼블릭 스페이스의 성격과 기능을 제대로 살려내면서, 쾌적하고 바람직한 퍼블릭 스페이스가 되기 위한 조건으로는 접근성, 편의성, 안정감, 개방성, 활동성 등과 함께, 햇빛과 그늘과 바람과 물과 수목 등의 자연요소를 들 수 있다.

퍼블릭 스페이스는 크게 오픈 스페이스(open space)와 인테리어 스페이스(interior space)로 나뉘는데, 오픈 스페이스는 광장, 공원, 길거리, 수변 공간, 야외 공연장, 경기장 등이 있고 인테리어 스페이스는 학교, 병원, 도서관, 박물관, 극장, 화장실, 목욕탕, 주민센터, 수영장 등이 있다. 여기서는 오픈 스페이스를 다룬다. 이어서 우리가 참조해볼 만한 해외의 주요 사례들을 살펴보고자 한다.

4.해외 퍼블릭 스페이스 사례

프랑스 파리의 세느 강변에 자리하고 있는 〈Summer Beach〉는 퐁네프와 퐁드쉴리 사이의 강변에 마련되어 있는데, 이 urban beach는 2002년부터 매년 여름에 한시적으로 설치된다. 모래와 파라솔과 일광욕을 위한 안락의자 등을 갖추고 휴가여행을 가지 못하는 시민들을 위해 착안되었다.

덴마크 코펜하겐의 〈The Harbour Pool〉은 인근 공원의 연장으로 계획되어 위의 세느 강변 비치와 마찬가지로 urban beach의 기능과 역할을 갖는다. 한 개의 메인 풀과 두 개의 보조 풀을 중심으로 다이빙 타워와 시민들의 안전을 위한 lifeguard tower가 설치되어 있고, 공원 주변은 개인 선박과 수상 스포츠를 위한 공간들을 포함하고 있다.

오스트리아 그라츠의 〈Mur Island〉는 강의 수면에 떠있는 인공 섬이다. 퍼블릭 스페이스의 새로운 유형을 보여주고 있는데, 철과 유리를 소재로 하상에 놓인 평평한 선박처럼 만들어졌다. 이 인공 섬은 물결무늬 좌석의 야외극장과 아름다운 주변 경관을 감상할 수 있는 카페를 갖고 있으며, 일시에 350명을 수용하는 일종의 광장과도 같은 기능을 한다. 유리 소재는 강물과 유사한 방식으로 햇빛을 반사한다.

스웨덴 바스트라 함넨에 소재하는 〈The Anchor Park〉는 본래 항구지역이었던 곳을 새로이 디자인하여 산책로와 각종 수목들과 잔디로 조성된 생태공원으로 조성하였다. 섬세한 감각으로 디자인된 구조에다 137개의 바윗돌들을 적절히 배치하면서, 곡선의 산책길이 부드럽고 안온한 느낌을 제공한다.

스코틀랜드 에딘버그에 소재하는 스코틀랜드 국립현대미술관 앞에 〈Land-form UEDA project〉에 의해 조성된 공원은 자연친화적이면서도 창의적 공간을 보여준다. 이 공원은 태극 형태를 띤 세 개의 연못과 넓은 잔디지역을 갖고 시민들에게 여유로운 휴식의 장소를 제공한다. 휴일에 한가로운 시간을 보내고 있는 시민들의 모습은 인상파 화가 조르주 쇠라의 〈그랑자트 섬의 일요일 오후〉를 연상케 한다.

미국 시카고의 〈Millennium Park〉는 전체 10ha의 면적에 파빌리언(The Jay Pritzker Pavilion)과 분수(The Crown Fountain)와 조형물(The Cloud Gate)이 자리하고 있으며, 수많은 시민들과 외래 관광객들이 찾아들고 있는 명소이다. 분수는 프로젝트에 참여한 1,000명의 시카고 시민들의 얼굴이 대형 LCD스크린에 차례로 비춰지고 입에서 물이 뿜어 나오는 방식이다. 땅콩(The Bean)이란 별명을 얻은 "구름 문"은 조각가 Anish Kapoor의 작품으로, 거대한 스테인리스 표면이 도시 주변의 풍광과 관람객들을 반영한다.

미국 시애틀의 〈Olympic Sculpture Park〉는 도로와 철로 위에 설치된 Z형의 hybrid landform을 통해 시민과 방문객들로 하여금 색다른 공간체험을 갖게 한다. 예술과 생태와 도시적 경험에 대한 새로운 해석을 보여주는 이 공원은 번화한 도심 가까이 위치하면서도 자연생태를 유지하고 있는 수변공간과 함께 시민들에게 여유와 휴식을 제공해준다.

스위스의 St. Gallen에 설치 조성된 〈stadtlounge〉는 금융가를 포함한 도심의 뒷길과 뒤뜰에 마치 양탄자를 깔아놓은 듯한 느낌의 공간을 연출하여, 이른바 '도시 라운지'를 만들어 놓고 있다. 'public living room'이라고도 불리는 이 공간에서 시민들은 마치 실내에 거주하듯 평안한 휴식을 즐기고 담소한다.

이상 살펴본 바와 같이 21세기 초엽에 조성된 세계 각 도시의 퍼블릭 스페이스들은 다양한 특성과 기능들을 갖고 있지만, 시민들이나 방문자들이 서로 만나서 담소하고 문화를 공유하며 삶의 여유로움과 한가함을 갖게 하는 '생활이 있는 공간'으로서의 성격을 갖는다는 점에서는 공통이다.

5. 부산의 퍼블릭 스페이스를 위한 제언

바다를 접하고 있는 항구도시이고 낙동강의 끝자락을 가까이 둔 부산은 또한 산이 많기도 하다. 그래서 수변공간들과 함께 녹지를 이용하여 다양한 퍼블릭 스페이스를 조성할 풍부한 여건을 갖고 있는 것이다. 그러나 한국전쟁 동안 전국 각지에서 밀려든 피난민들과 그 후 이어진 이주자들로 인하여, 부산은 지난 수십 년간 거의 난개발 되어 왔다고 해서 과언이 아니다. 50년대 전쟁에 참전했던 미군 병사가 찍었던 컬러 사진들을 연전에 본 적이 있는데, 초록으로 펼쳐진 부산의 본래 모습은 눈 물겹도록 아름다웠다.

이미 꽉 들어찬 도심환경에서 개방된 넓은 공간을 새로이 확보하는 것은 어렵기 때문에, 거주지 중심으로의 생활공간에서는 여기저기 빈집 등을 이용한 쌈지공원을 만드는 것도 대안의 하나일 것이다. 현재에도 산자락과 마을의 경계지역에는 곳곳에 산책로나 체육시설들을 둔 공간들이 있는데, 기존의 공간들을 잘 정비하거나 확충하는 것도 바람직한 방안이 될 것이다. 그밖에 낙동강변이나 해안선에 새로운 수변공간을 마련할 필요도 있다. 부산시민공원, 송상현 광장, 부산역 광장, 민주공원, APEC 나루공원, 올림픽공원, 사직 아시아드 광장, 다대포 해변공원, 자갈치 수변공간, 광안리 해변, 해운대 해변, 온천천 산책로 등 여러 공간들을 두고 있지만, 인구를 감안할 때 아직도 많이 부족하기 때문이다.

앞에서도 언급했지만 '도시디자인위원회'와 같은 기구가 제대로 기능하여야 할 것인데, 프로젝트를 기획하고 입안하며 실행하는 모든 프로세스에서 행정, 디자인, 시공 등 모든 참여자들의 전문성과 철학과 책임의식이 뒷받침 되어야 함은 두말할 나위가 없다. 위에서 소개된 해외의 주요 사례들이 거의 대부분 공모에 의한 것임을 또한 참고해야 할 것이다. 한국 현대사는 도시 행정과 디자인 분야뿐만 아니라 모든 부문에서 부정과 부패, 담합과 불공정 등 많은 난점들을 가져왔다. 그리고 그 피해는 대다수 시민들에게 돌아가고, 다가오는 미래를 살아갈 우리들의 아이들에게 고스란히 주어진다. 이제는 모든 것들을 바르게 복원하고 제대로 정리해야 할 때이며, 더 이상 미루면 회복 불능의 상황을 피할 수 없게 될 것이다. 인류 또한 자연의 일부이며, 그래서 햇빛과 싱그런 공기와 맑은 물과 비옥한 대지와 먹을거리를 지구에서 생존해온 모든 생물들과 함께 공유한다. 공유(共有)의 철학을 새기면 훌륭한 퍼블릭 스페이스를 만들게 된다.

 space, 광장, 공원

차욱진

현재 (주)두인디앤씨 대표이사, 동아대학교 조경학과 겸임교수로 재임 중이다.

봄이면 도시는 옷을 바꿔 입는다.

매년 4월 초면 남천동은 야단법석을 떤다. 이때쯤이면 남천동 비치 아파트 주변은 벚꽃터널로 인해 명물로 자리를 잡은 지 오래 되어, 많은 사람들이 몰려오는 곳으로 변한다. 이곳을 찾는 많은 사람들이 도시가 봄옷으로 갈아입는 한가운데 있기를 희망하면서, 그리고 따뜻한 봄의 희망이 개인의 소망과 함께 시작되기를 바라면서…

이러한 야단(惹端)은 부산만이 아니라 전국이 봄옷으로 갈아입는 행사에 전 국민이 들썩거리며, 아울러 방송에서도 전국의 봄옷 갈 아입는 행사를 경쟁적으로 알린다. 이러한 국가적인 떠들썩함의 한 가운데 필자가 있다는 착각 속에 매년 봄을 맞이한다. 필자의 직업이 바로 조경설계가이기 때문이다. 좁게는 도시에 자연이라는 옷을 입히는 도시패션 디자이너이며, 조금 넓게는 도시의 공간을 창출하는 공간 디자이너이다.

수선전도

그러면 도시는 언제부터 자연의 옷을 바꿔 입었는지 알아보자. 지금 우리에게 남아 있는 오래된 도시의 흔적은 조선왕조 500년 도읍지인 한양, 즉 서울이다. 서울의 흔적인 김정호가 제작한 〈수선전도(首善全 圖)〉를 살펴보면 경복궁(景福宮)과 창덕궁(昌德宮), 그리고 도성은 백악(白岳) 등 네 산으로 둘러져 나무 표현으로 표기를 하였다. 이러한 표현으로 유추하건데 한양은 도성자체가 자연에 포함되어 있는 자 연 순응형이었다. 지금 우리에게 물을 사먹는 것이 일상화 된 일처 럼, 조선시대에는 자연에 순응한 도시의 구조는 당연한 귀결이기에 〈수선전도〉에 궁궐의 공간을 제외하고 도읍지 가로에 구태여 나무 등을 심을 가치를 느끼지 못 하였을 것이라 감히 상상해 본다.

그러면 우리가 선진국이라고 일컫는 외국의 사례는 어떨까? 근대 적인 공원의 시초는 1858년 미국 뉴욕시가 뉴욕 맨하튼 중심부 344 헥타르(약100만평) 장방형의 슈퍼블럭 설계현상공모 안(案)에 당선된 옴스테드(Frederick Law Olmsted)와 보(Calvert Vaux)의 '그린스워드 계획(Greensward Plan)'을 기본으로 하여 조성된 센트럴 파크(Central Park)라는 도시공원이 근대적인 공원의 시초 이다.

이 당시의 미국은 산업화로 인해 도시의 확장이 매우 급속하게 일어나는 곳이었다. 이러한 곳에 100만평이라는 엄청난 땅에 나무를 심고 물을 채워 넣고 사람들이 만나며, 뛰고, 산책하고, 휴식을 하며 남녀노소 누구에게나 개방되어진 Space를 만들고 이를 공원(Park)라 명명 하였다. 이러한 공원이라는 것을 조성한 그 당시 뉴욕시장의 뛰어난 혜안이 오늘날 뉴욕을 명품도시로 탄생시킨 원동력인 것으로 판단 되어 진다.

센트럴 파크

이상과 같이 '우리의 전통 도읍은 자연이 바탕이었으나 서양의 도시는 필요에 의해 도시에 공원이라는 자연적인 요소를 끼워 넣었다' 라면 필자의 억측일까?

우리의 도시는 일제의 침략과 한국전쟁으로 인해 자연적인 도시구조가 많이 변색되었으며, 한국전쟁이후 우리의 도시구조는 근대화라는 미명아래 획일화된 자동차가 주인인 도로 중심의 도시화의 형태를 따르기 시작하였다. 뉴욕에 공원이라는 옷을 입혀야 하는 필요성이 이제 우리 도시에서도 필수 시설이 되어 버렸다.

공원에 대한 이야기는 그만하고 이제는 광장에 대한 이야기를 해보자. 도시에 공원의 필요성은 앞에서 언급하였기에 왜 필요한지에 대한 설명이 되었으리라 판단되어진다. 그럼 도시에 광장은 왜 필요한 시설일까?

광장의 기원은 고대 그리스의 아고라와 로마의 포럼이 광장의 기원
이다. 이곳의 조성목적은 시민들의 다양한 의견을 표출할 공간을 만
든 것이 바로 광장의 기원이다. 공원이 휴식과 심신안정을 시키는
장소라면 광장은 의사표현의 장소이다. 우리에게도 광장의 문화는
익숙해져 있다. 다름 아닌 2002년 월드컵때 세계는 한국인의 결집력
과 저력에 깜짝 놀랐다. 서울, 부산 아니 전국의 시민들이 도심으로
몰려나와 '대한민국'을 외쳤다. 이러한 결집된 소통의 소리를 표출
하였다.

누가 시켜서가 아니라 시민들이 자발적으로 광장의 소통문화를 이끌
어 왔다. 우리의 광장문화는 자연발생적으로 태동 하였다. 이러한 시
민의 태동이 서울에서는 자연스럽게 서울시청 앞 광장과 광화문 광
장을 태동 시킬 수 있었던 원동력이 아닐까?

그럼 부산의 공원과 광장은 어떨까?

부산의 공원과 광장

예로부터 부산은 삼포지향(三抱之鄉)의 도시이다. 이렇듯 부산은 매우 아름다운 도시임에 틀림없다. 이러한 이유로 우리의 선배들은 부산에 공원이 왜 필요하지? 집 앞을 나서면 바다요, 강이고, 산이라 어디에서든 사람을 만날 수 있는 공간이 있고 아름다운 경관이 있기에 공원의 필요성을 알지 못하였다. 그렇다 보니 부산은 도시규모에 비해 공원이 무척 적은 편이다.

부산시민공원 내 뽀로로 도서관 부산시민공원 내 공방

부산의 공원은 대부분 산에 위치하고 있다. 접근하기 힘든 곳을 공원으로
지정하여 숫자상의 공원 보유율은 타 도시 못지않게 공원을 가지고 있는
도시이다. 그러나 이는 허구에 지나지 않는다. 이러한 산지형 공원으로는
도시를 자연의 옷으로 입히기에는 역부족이다. 그런데 부산도 이제 5
월이면 약16만평의 평지형 공원이 생긴다. 이곳을 부산시민공원이라
부르기로 하였다.

그런데 이 공원은 많은 문제점을 가지고 태동하였다. 우여곡절 끝에 미국의 조경가인 '제임스코너'에 의해 설계 되어졌다. 이 넓은 공원이 생긴 것은 정말 기념할 일이지만, 우리의 중요한 과거의 흔적들이 너무 많이 사라져 버렸다. 공원은 현재를 담는 그릇이기도 하지만, 과거의 흔적을 기억 시켜주는 그릇이기도 한데, 이를 너무 쉽게 버려버린 아쉬움이 조경가의 입장에서는 못내 아쉽다.

부산의 광장에 대해 살펴보자. 6월이면 서울의 광화문 광장보다 조금 더 큰 송상현광장이 생긴다. 이 송상현광장에 대해서 더 알아보기로 하자.

필자는 6월에 개장하는 송상현광장에 대해서는 무한한 책임을 가지는 사람 중에 한사람이다. 2010년 송공삼거리에서 삼전교차로 약 760m 의 거리에 서울의 '광화문 광장' 같은 광장을 조성하기 위한 현상공모가 진행되었다. 이 현상공모에 필자의 계획안이 당선되었다. 처음 제안한 안은 무수히 많은 심의와 자문, 그리고 시공과정에서 처음 제안한 계획을 수정하여(과연 이 수정이 처음의 제안보다 좋은 안으로 변경 되었는지는 미지수이지만) 지금에 이르렀다. 이 광장을 계획할 때 나의 고민 몇 가지를 정리 해보겠다. 첫째, 서울 광화문광장에서 나타난 문제점인 광장이 과연 도로 중앙에 있어야 하는가? 둘째, 광장이 딱딱한 포장으로만 이루어져야만 하는가? 셋째, 부산의 광장은 어떠한 기능을 하여야 하는가? 그 외에 수많은 고민을 안고 있었지만 대표적인 고민은 이 세 가지로 요약되어진다.

송상현 동상

첫 번째 고민인 광장의 위치이다. 물론 서구의 광장은 건물로 둘러싸여 있는 것이 일반적이다. 그러다 보니 많은 사람들에게 광화문광장이 도로 중앙에 있는 것에 대한 비판을 받아왔다. 그런데 필자 역시 이러한 비판자 중의 한 사람이었는데, 광장의 위치를 도로 가운데 계획하기로 결정하였다. 이는 사람을 중심에 두는 것이다. 그동안 자동차가 도로의 주인이었다면, 이곳에서 만큼은 사람이 주인이 되자. 광화문광장에서 도로 중앙을 걸을 때의 그 통쾌함을 부산 시민들에게도 즐길 수 있도록 하자. 이러한 결정으로 많은 이들에게 비판의 논란의 중심에 서게 되었다. 지금도 그 결정은 잘 했다고 확신을 한다.

송상현 광장의 잔디

둘째, 광장의 포장을 딱딱한 Hard Paving만이 대안일까? 광화문 광장의 화강석 포장이 정답일까? 정말 수많이 그리고 지우고를 반복한 후 Soft Paving인 잔디를 광장의 주재료로 결정을 하였다. 잔디가 식물을 이용한 포장재료 임에도 불구하고 바라만 보는 경관의 대상으로 생각하여 왔다. 우리도 잔디를 밟아도 되는 포장 재료로 이용하자는데 결론을 내렸다. 잔디의 또 다른 고민은 밟아도 죽지 않는 잔디에 대한 연구였다. 이에 '메쉬엘리멘트 공법'을 이곳에 적용하였다. 이 역시 많은 논란을 불러 일으켰다. 한국의 어디에 사용했는지? 유지관리는 어떻게 할 건지? 정말 많은 논란을 설득과 설득을 거듭하여 여기까지 왔다. 그런데 이 공법은 이미 서구에서는 20년 전부터 사용하여 검증된 것인데.

송상현광장 공사 전

마지막으로 이 광장은 어떠한 성격이어야 하는가? 포장 재료를 잔디로 결정하고 나니 광장의 성격이 좀 더 명확하게 결정되어졌다. 광장의 기능인 모임 및 집회의 성격에 공원의 기능을 첨부하여 요즘 유행하는 융합의 광장으로 조성하는 계획이다. 그리고 광장의 제목을 '흐름과 소통 그리고 미래광장'이라는 제목을 붙였다. 이 광장은 사람이 중심이 되어 모임과 집회만의 소통이 아니라 휴식 등의 공원의 기능을 함께 담아 미래를 준비하는 장소로 만들 것을 제안하였다. 이러한 필자의 고민이 심사위원들에게 통하였는지, 영광스럽게 당선하였던 것이다. 이 계획안의 당선으로 부산시는 무척 많은 고심을 하였을 것이다.

송상현 광장 공사 중

한국에서는 처음 시도하는 공법, 잔디가 포장 재료가 될 수 있을까?
등등의 우여곡절 끝에 개장이 코앞에 이르렀다. 만들어지는 과정에서
아쉬운 점은 참 많이 있었다. 특히 광장의 이름이 송상현광장이라고
일컫는데 아직도 이 이름에 대한 아쉬움이 가장 크다. 이러한 아쉬
움을 뒤로하고, 지금의 고민은 이 광장의 쓰임이다.

공원과 광장의 주인은 사람이다.

필자의 계획처럼 송상현광장의 주인은 사람이다. 그리고 공원의 주인
역시 사람이다. 부산에 새롭게 태어나는 '부산시민공원'과 ' 송상현
광장'은 사람을 위해 만들어진 공간이다. 이 공간은 다양한 사람이
다양한 행위와 다양한 의견을 다양한 방법으로 다양하게 표출하여
야 한다. 이제 부산에도 시민들의 다양한 표현을 담아낼 그릇이
만들어졌다. 이 그릇에 어떤 날은 한식을 어떤 날은 양식을 또 어떤
날은 중식을, 세상의 많고 많은 음식이 그릇에 담기 듯, 부산 시민의
많고 많은 사연을 담아낼 수 있는 공간으로 태어나기를 진정으로
희망한다. 의미있는 공간이 태어날 시점에 이런 글을 쓸 수 있었던
것을 무척 행운이라 생각하며, 마지막으로 '도시에 미를 입히는 가장
화려한 꽃은 사람이다.'라는 말로 글을 맺고자 한다.

 사용자 시각에서 본 Street Space

김철권

전 와세다대학 이공학연구센터 연구원, 현재 부산광역시청 도시경관 디자인지원담당 사무관으로 재임 중이다.

1. 프롤로그

매일 집 밖을 나서서 만나는 아파트 단지 내의 작은 공원에서부터 주말 산행을 즐기는 자연공원에 이르기까지 다양한 종류의 공원을 보고 있고 일상생활 속에서 접하고 있다. 어느 대기업의 아파트 분양 광고에서 "공원 같은 아파트"를 표제로 내 걸었다. 이는 우리들의 주거공간이 공원과 함께 생활하기를 바라는 소비자의 마음을 얻기 위함이리라 생각된다. 그만큼 공원과 주거는 좋은 상관관계를 가지고 있고, 실제로 잘 계획된 좋은 공원과의 접근성이 높은 부동산은 가격이 오르기도 한다.

우리는 일상생활에서 어떻게 공원을 활용하고 있을까? 공원은 아침형 인간이 하루를 시작하며 건강을 다지는 조깅 코스다. 남편을 출근시키고 아이를 등교시킨 주부가 모처럼 여유를 느끼며 걷는 산책의 장소다. 모니터 앞에서 오전을 시달린 직장인이 햇볕을 쬐며 커피와 독서, 짧은 여가를 즐기는 카페테리아다. 물론 평범한 가족의 주말 휴식을 공원에서 빼놓을 수 없다. 공원은 또한 유치원 꼬마들의 소풍으로 가득하다. 설레는 웨딩 촬영의 무대로 변신하기도 한다. 자연 관찰은 물론이고 제법 전문적인 수준의 환경교육도 공원에서 진행된다. 공원은 직장의 단합대회나 체육대회도 반겨야 한다. 때로는 미술 전시장으로, 음악 공연장으로 옷을 갈아입는다. 공원이 노숙인의 지붕 없는 안식처이자 갈 곳 없는 노인의 의자이자 가난한 연인의 밀실이라는 점도 이야기하지 않을 수 없다. 도시의 공원은 정말 최고의 멀티플레이어[1]다.

현대 도시의 여러 공간 중 공원만큼 유연하고 복합적인 성능을 갖춘 곳이 또 있을까? 건물이나 도로와 같이 복잡하고 다양한 기능을 수행하는 도시의 구성요소에 비해 얼핏 빈 공간처럼 여겨져 개발의 유혹이 잔존하지만 공원은 풍부한 사회적 담론과 이야깃거리를 담을 수 있는 도시의 소중한 공간이다.

1) 배정한, 『공원을 읽다_그래서 공원이다』, 나무도시, 2010, p.8.

2. 도시공원이란?

도시에서 공원은 무엇일까?

'공원(park)'은 울타리가 쳐진 땅이라는 의미의 라틴어인 '파리쿠스 (Paricus)' 또는 사냥터를 뜻하는 고대 프랑스어인 '팍(parc)'을 어원 으로 한다. 따라서 13세기의 공원은 왕실이나 귀족의 유희를 위한 사유지였다.[2] 이후 정치적으로 민주적인 사회의 토대가 마련되면서 지금의 공원이라는 공간이 등장하였는데 이러한 의미에서 최초의 공원은 1847년 영국에 만들어진 '버컨헤드파크 (Birkenhead park)' 라고 한다. 그리고 1851년 미국에서는 뉴욕 주에서 '공원법령(First Pa rk Act)'이 통과되어 이 법안을 토대로 현대적 의미의 공원의 전형인 '센트럴 파크'가 탄생하였다.

사진1 뉴욕의 센트럴파크

2)김영민, "공원을 읽다_나쁜공원 놀이공원", 나무도시, 2010, p.100.

우리나라에서 도시공원은 '국토의 계획 및 이용에 관한 법률' 제2조 규정에 의한 공원으로서 '도시지역 안에서 도시자연경관의 보호와 시민의 건강·휴양 및 정서생활의 향상에 기여하기 위하여 동법 제30조의 규정에 의한 도시관리계획으로 결정된 것을 말한다(제2조 제3호)'. 또한 2005년 3월 31일 법률 제7476호로 전문 개정된 '도시공원 및 녹지 등에 관한 법률'에 '도시공원은 그 기능 및 주제에 의하여 생활권공원, 주제공원으로 분류하고, 다시 생활권공원을 소공원, 어린이공원, 근린공원으로 세분한다(제15조). 생활권공원은 도시 생활권의 기반공원 성격으로 설치·관리되는 공원으로서 소공원, 어린이공원, 근린공원을 말하고, 주제공원은 생활권공원 외에 다양한 목적으로 설치되는 역사공원, 문화공원, 수변공원, 묘지공원, 체육공원, 그 밖에 특별시·광역시 또는 도의 조례가 정하는 공원을 말한다' 고 정의하고 있다.

또한 이어령은 비어 있는 공간으로 공원의 성격에 주목하면서 '옴파로스(대지의 배꼽)'에 비유하여 공원을 정의하였다. "도시라는 것이 아무리 잘 만들어졌어도 유기적 통합성이 없으면 빈민촌 입니다. 도시는 우리의 제 2의 신체입니다. 그 신체 기능이 서로 어울려야 되는데, 어울리기 위해서는 반드시 비어 있는 공간이 있어야 합니다. 그것이 배꼽입니다. 옴파로스입니다. 어떤 도시든지 가장 쓸모없고 불필요한, 공허한 공간이 있어야 합니다. 그것이 빈 공간입니다.

비어있기 때문에 사는 것이지요. 우리 배꼽하고 똑같습니다. 우리 신체 중에 모두 일을 하는데, 제일 일 안하고 아무 쓸데없는 것이 배꼽인데, 그것이 중앙에 있습니다. 이 중심의 공간인 옴파로스가 세계 어딜 가든 있습니다. 그것이 공원입니다."[3]

이러한 도시공원의 어원적 의미, 제도적 정의나 분류를 떠나 도시에서의 공원은 단순한 휴식공간을 넘어 도시의 대표적인 문화공간으로 도시의 여백이자 녹색 허파로서 새로운 멀티태스킹의 공간으로 인식되고 있다.

사진2 미드타운 정원

〈사진2〉 미드타운 정원 : 옛 일본방위청을 재개발하여 고밀복합건물과 전체 면적 40%의 녹지를 조성하여 '일상의 여유'를 즐기도록 배려하였다.

3)김영민, "공원을 읽다_나쁜공원 놀이공원", 나무도시, 2010, p.100.

3. 일본의 도시공원들

최근에 여러 선진도시에서 창의적으로 도시공원을 만든 사례들의 전략은 충분히 시사하는 바가 많으나, 여기에서는 저자가 일본 유학시절 자주 휴식과 사색, 문화적 향유를 누렸던 사용자적 관점에서 동경의 대표적 도시공원 몇 군데를 소개하고자 한다. 일본의 도시공원이 세계적으로 우수하다거나 우리에게 시사하는 것이 풍부하여 직접적 벤치마킹의 대상지로서가 아닌 일상의 생활 속에서 경험했던 다양한 공원의 활용에 대한 소고를 정리한다는 관점에서 소개하고자 한다. 동경도의 중심지에 인접한 공원 두 개소와 외곽 주거지역에 위치한 공원 두 개소를 살펴보도록 한다.

사진3 이노카시라 연못

① 이노카시라공원(井の頭公園)

이노카시라공원은 1917년에 조성된 공원으로 샤쿠지이공원(石神井公園)의 샤쿠지 연못(石神井池), 젠후쿠지공원(善福寺公園)의 젠후쿠지 연못(善福寺池)과 함께 무사시노(武蔵野) 3대 용수지(湧水池)로 손꼽히는 이노카시라 연못(井の頭池)이 공원의 중심을 이룬다.

공원 면적은 약 383,773㎡로 무사시노시(武蔵野市)의 남부와 미타카시(三鷹市)의 북부에 접하고 있다. 이노카시라 연못에서 발원한 칸다강(神田川)이 공원의 동남쪽을 따라 흘러간다. 연못의 남쪽에는 왕벚나무를 비롯한 다양한 잡목림이 무성하게 조성되어 있고, 잡목림 남쪽 방향으로 미카타노모리 지브리미술관(三鷹の森ジブリ美術館)이 있으며, 공원의 남북부는 이노카시라 자연문화원으로 지정되어 동물원, 기타무라세이보조각관(北村西望彫刻館), 일본식 정원 등으로 조성되어 있다.

사진4 지브리미술관 사진5 지브리미술관

<사진4,5> 지브리미술관 : 완전 예약제로 운영(하루 4차례 입장)되며, 애니메이션 작업실을 콘셉트로 하여 다양한 캐릭터 모형을 전시하여 가족단위 방문객이 많이 찾고 있다.

봄에는 벚꽃이 만발하여 많은 상춘객이 찾고, 매년 4월에는 기치조지음악제·공원콘서트(吉祥寺音楽祭·公園コンサート)등의 이벤트가 개최되며, 여름철에는 숲에서 휴식을 즐기는 사람들로 붐빈다. 특히 일본 애니메이션의 거장인 미야자키하야오(宮崎駿) 감독이 직접 설계하여 이 공원의 랜드마크로 자리매김한 지브리미술관은 기존의 정숙하고 엄숙한 미술관의 개념을 완전히 버리고 아이들 중심의 체험형 미술관으로 항상 많은 관광객으로 붐빈다.

② 고가네이공원(小金井公園)

정식명칭은 도쿄도립 고가네이공원(東京都立小金井公園)으로 1954년 1월에 개원하였다. 공원 면적은 790,624㎡로 도쿄도립 공원 중 최대 규모이다. 대부분이 고가네이시(小金井市)에 속해 있으나 일부가 코다이라시(小平市), 니시토쿄시(西東京市), 무사시노시(武蔵野市)에 접해 있다.

주요시설로는 도쿄 역사박물관인 에도동경 건축정원(江戸東京たてもの園), 고가네이시종합체육관(小金井市総合体育館), 야구장, 테니스코트, 사이클링코스, 벚나무정원(桜の園), 철쭉광장(つつじ山広場) 등이 있다. 동경에도 건축정원은 에도시대부터 쇼와시대의 건축물 27개를 복원한 곳으로 미야자키하야오(宮崎駿) 감독의 애니메이션 <센과 치히로의 행방불명(千と千尋の神隠し)>의 모티브가 된 곳 중의 하나이다.

공원 내의 휴게광장(いこいの広場)에서는 정기적으로 프리마켓(free market)이 열려 지역주민들의 소통의 공간으로도 활용되고 있다. 매년 4월초 고가네이 벚꽃축제(小金井桜まつり)가 열릴 때에는 만발한 벚꽃과 축제를 즐기는 사람들로 공원의 절정을 이룬다.

사진6 동경에도건축정원 사진7 고가네이공원 프리마켓

<사진6> 동경에도건축정원 : 에도(江戸)에서 쇼와(昭和)시대의 건축물 27동을 복원하여 전시하고 있다.
<사진7> 고가네이공원 프리마켓 : 지역주민이 공원관리협회에 자유롭게 등록하여 생활 중고소품(주로 아동의류, 장난감, 생활소품)을 가족들이 함께 판매한다.

③ 요요기공원(代々木公園)

요요기공원은 도쿄 23구내의 도시공원 가운데 4번째로 넓은 공원으로(540,529m²) 1967년 10월 20일에 개원되었으며, 시부야(渋谷)의 하라주쿠역(原宿駅)과 메이지신궁(明治神宮)과 인접한 곳에 위치한 공원이다. 1909년 7월 1일 육군성이 28만평의 요요기연병장을 신설한 이후 1945년에 미군에 접수되어 미군숙소인 워싱턴 하이츠가 되었고, 1964년에는 도쿄올림픽 선수촌으로 사용되었다.

이 공원에는 오다미키오(織田幹雄)의 실적을 칭한 '오다필드(육상 경기장)' 가 있고, 그 주변에는 NHK방송센터, NHK홀, 시부야 머슬극장, 국립요요기경기장, 메이지신궁 등이 있다.

요요기공원은 동경의 주요 번화가 가운데 하나인 하라주쿠역, 요요기공원역, 메이지신궁앞역, 요요기하치만역과 인접하여 접근 성이 뛰어나 하라주쿠, 오모테산도, 시부야로부터 많은 사람들이 모이는 장소이기도 하다. 이 공원은, 이노카시라 거리(井の頭通り)를 끼고 분수가 있는 북측의 A지구와 스포츠시설과 이벤트홀 등이 있는 남쪽의 B지구로 나뉘어 있다. 공원을 둘러싸고 단게겐조(丹下健三)가 설계한 독특한 올림픽 건물이 주변에 있다. 공원 내에는 재해용 급수조(유효수량 1,500m³)가 준비되어 있어 지진 등 재해 때에는 수돗물을 무상으로 급수 할 수 있는 방재적 설비를 갖추고 있다.

공원 중앙에 위치한 분수광장과 휴게광장에는 악기나 연극, 콩트, 스케이트보드, 댄스연습 등을 하는 사람들이 많으며, 공원내 자전거도로를 중심으로 순환도로는 조깅과 사이클링 등을 즐기는 사람도 많다.

④ 우에노공원(上野恩賜公園)

우에노공원은 일본에서 최초로 지정된 공원 5곳 중 하나로 동경 도심 한가운데 위치한다. 요요기공원과 함께 도쿄를 대표하는 도심공원으로 칸에이지 사찰 부지를 1924년에 공원으로 조성하였다. 62만㎡ 부지의 공원 안에는 도쿄문화회관, 일본예술원, 도쿄도미술관, 도쿄 국립박물관, 국립과학박물관, 국립서양미술관 등 문화시설들이 산재해 있어 그 자체로도 문화공간의 기능을 충분히 수행한다.

특히, 팬더가 있는 우에노동물원은 시민들로부터 많은 사랑을 받고 있다. 또 시노바즈 연못(不忍池) 주위는 경치가 좋아 많은 연인들로 늘 붐비는 곳이다.

우에노공원은 봄이 되면 활짝 핀 벚꽃을 보기 위해 많은 인파들로 붐비는데 근처 직장인들이나 소모임 단체객들이 좋은 자리를 잡기 위해 며칠씩 텐트를 쳐놓고 기다리기도 한다. 또한 지방 중·고등학교의 수학여행지의 한 곳이기도 해 많은 학생들의 행렬을 자주 목격할 수 있다.

사진8 메이지신궁

사진9 요요기공원 분수

4. 도시공원에 대한 소고(小考)

세계의 많은 도시들이 무한 경쟁 체제 속에서 저마다 최고의 도시를 만들고자 노력하고 있고, 다수의 정치가나 정책 입안자, 시민들은 공원과 같은 공공 공간을 조성하는 것이 도시의 매력을 증진시키는 효과적인 수단이라는 사실에 공감하고 있다. 공공 공간은 지역의 이미지를 제고하는데 큰 기여를 하고 잠재적인 투자자를 유인하기 위해 지역의 매력을 증진시키는 재생전략에 유용하다. 도시재생에는 여러 유형의 공원이나 오픈스페이스(Open space)가 중요한 영역을 차지한다. 도시공원은 도시에서 자연을 접하고, 휴식과 여가를 보내는 것만으로도 존재가치가 높지만 현대사회에서는 더욱 다양한 목적에 의하여 활용되어 새로운 도시문화를 선도하는 공공 공간으로 발전하고 있다. 그러나 사람들의 목소리가 사라지는 공원은 공공의 개념이 경직되는 상황을 상징한다. 공원의 필요성에 대한 재인[4]식은 새로운 공공에 대한 생각을 바꾸는 계기가 된다.

사진10 국립박물관

사진11 우에노공원

4)馬場正尊, "RePUBLIC", 学芸出版社, 2013, p.22.

도시공원은 여러 가지의 제도와 복잡한 이해관계에 의해 생겨나지만 그 공원을 활용하는 사람들의 가치에 따라 변화하고 발전되기도 하고 그냥 도시의 빈 공간으로 전락하기도 한다. 위에서 예시한 동경의 공원들은 외관적 이미지는 비슷하나 이용객의 활동은 사뭇 다르다. 공원이 위치하고 있는 장소가 사용자의 활용 패턴에 많은 영향을 주고 있지만, 공원 내의 시설과 관리주체에 따라서도 활용도는 많은 차이가 있다. 단적인 예로 자판기, 매점, 커피숍 등의 편의시설의 존재와 관리방법(주체)에 따라 공원의 활용도는 달라져 보인다. 간단한 음료를 제공할 목적으로 설치된 간이매점과 자동판매기는 구매를 목적으로 활용되지만, 공원 내의 오픈 카페(찻집)는 인근의 잔디광장과 함께 휴게 공간으로 충분히 활용됨을 쉽게 관찰할 수 있다. 따라서 사용자의 욕구가 다양한 도시공원은 관리계획에 대한 고민을 통해 좋은 공원으로 발전시켜 나가야 할 것이다.

사진12 우에노공원 찻집 사진13 고가네이공원

〈사진12〉 우에노공원 찻집 : 오픈 카페의 설치는 동경도가 하고 공모에 의해 지정된 민간
(지정관리 : 스타벅스)이 운영하고 있다.

이제 우리 부산도 많은 분들의 노력과 인고의 세월이 지나 세계적인
명품공원이 될 시민공원을 맞이하게 될 것이다. 그리고 시민공원과
인접하여 송상현광장도 위용을 드러내리라. 이 두 명소가 앞으로 부
산의 옴파로스가 될 것임에는 의심의 여지가 없다. 자녀들이 태어나
장성하기를 바라는 부모님의 심정으로 이제 막 시작하는 부산 시민
공원도 세월이 지나 세계적인 여느 공원 못지않게 잘 성장하기를 바
라본다.

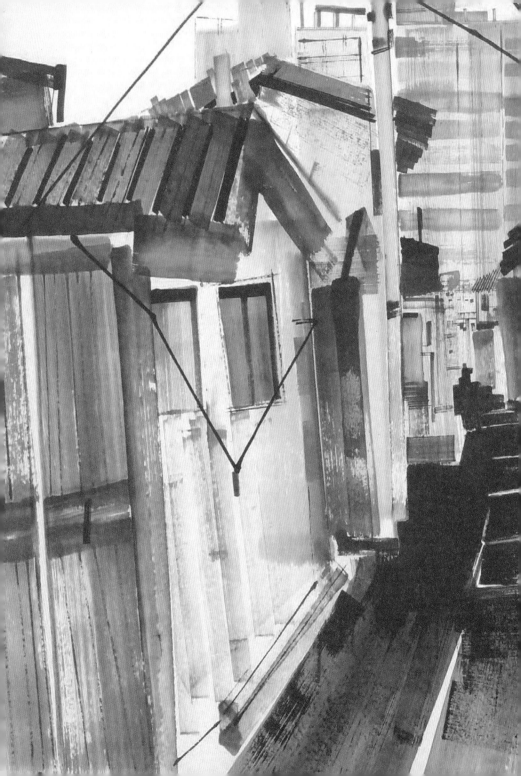

도 시 꽃 를 입 히 다.

제5장

골목길 ALLEY

 길과 길손

김수태

저서『마침법 씨끝의 융합과 그한계』외 2권 발간했으며,
현재는 신라대학교 사범대학 국어교육과 교수로 재임 중이다.

'길'은 우리의 삶 속에서 없어서는 안 되는 공공공간이며, 사람들은 끊임없이 새로운 길을 만들거나 고치며 살아왔고 앞으로도 그렇게 할 것이다. 길은 공간적인 실체를 뜻하는 낱말로만 사용되는 것은 아니다. 길은 출발점과 도착점을 끊임없이 이어줄 뿐만 아니라 길을 가는 동안 온갖 일이 일어날 수 있다. 이러한 특징 때문에 우리의 세상 살이를 비유적으로 표현할 때에도 '길'이란 낱말을 쓴다.

새로운 길은 시대나 사회의 필요에 의해 만들어지기 때문에 모양이나 크기가 다양하고 기능도 서로 다르다. 아이가 태어나면 이름을 지어 부르듯이 길이 만들어지면 길이름을 지어 부르기 때문에 길을 나타 내는 낱말도 많다.[1] 길이름은 크기나 모양 및 기능 등을 고려해서 지어지기 때문에 길이름은 나름대로의 체계를 갖는다.

길이름은 우리의 문화적 특수성 때문에 고유어로 된 것과 한자어로 된 것도 있지만 고유어와 한자어를 혼용해서 지은 것도 있다. 그리고 길이름을 지은 주체에 따라서 하나의 길을 '국밥골목'이라 부르기도 하고 '12번길'이라 부르기도 한다. 그러므로 길이름은 고유어로 된 낱말의 체계가 있고, 한자어로 된 체계도 있지만 고유어와 한자어가 혼합된 체계도 있어서 복잡할 뿐만 아니라 서로 관련성을 맺기도 어렵다.

1) '길이름'이나 '도로명'은 사전의 올림말이 아니다. 국가기관에서는 '도로명'이란 낱말을 주로 사용하지만, 사람들은 '길이름'이란 낱말을 더 많이 사용한다. 그러므로 이 글에서는 '길이름'이라고 쓴다.

1. 내 발자취를 안고 있는 길

길을 나타내는 낱말은 규모나 양태를 구분하기 위한 것도 있고, 용도나 교통수단을 구분하기 위해서 만들어진 것도 있다. 뿐만 아니라 위치를 구분하기 위해서 만들어진 것도 있다. 그리고 구분하는 낱말은 고유어로 된 것도 있고, 한자어 '도(道), 로(路), 두(頭)'를 사용하기도 하며, '도(道)'와 '로(路)'를 합성해서 '도로'를 쓰기도 한다.

규모의 차이를 나타내는 낱말은 고유어로 된 것도 있고, 한자어로 된 것도 있다. 고유어로 된 것은 '한길, 큰길, 골목(길), 고샅(길), 샛골목, 곁골목, 샛길' 등이 있으며, 한자어로 된 것은 '대도(大道), 대로(大路), 소로(小路)' 등이 있다. '한길, 큰길'은 사람이나 차가 많이 다니는 크고 넓은 길을 나타내며, '골목'은 큰길에서 동네 안으로 난 길로 이리저리 통하는 길이다.

부산 오륜동의 고부랑

'고샅'은 '골목'과 같은 뜻을 나타내지만 지금은 잘 쓰이지 않다. '색샛골목'은 큰 골목들 사이에 난 작은 골목이고, '곁골목'은 원래의 길에서 갈라져 나간 골목이다. '샛길'은 큰길에서 갈라져 나간 작은 길인데 규모면에서 보면 골목과 같다. 그러나 '골목'은 집과 집 사이에 난 길만을 나타내는데 비해서 '샛길'은 집과 집 사이라는 제약이 없다. 그러므로 '샛길'은 '종로 오가 쪽으로 빠지는 샛길로 나가다 보면'처럼 '골목'을 대치해서 쓸 수 있지만, '과수원 샛길을 지나면…'에서는 '셋길'을 '골목'으로 대치할 수는 없다. 그리고 한자어 '대도(大道), 대로(大路)'는 '큰길'과 대응되고 '소로(小路)'는 '골목'으로 볼 수 있지만 일 대 일로 대응되는 것은 아니다.

길의 양태를 나타내는 낱말 가운데 고유어는 '오솔길, 자갈길, 비탈길, 언덕길, 진창길, 고부랑길' 등이 있고, 한자어는 '신작로, 경사로' 등이 있다. '오솔길'은 폭이 좁은 호젓한 길이며, '자갈길'은 자갈이 깔려 있는 길이다. '비탈길'은 비탈진 언덕의 길이며, '언덕길'은 언덕에 걸치어 난 조금 비탈진 길이다. 그리고 '진창길'은 땅이 질어서 질퍽질퍽한 길이며, '고부랑길'은 고부라진 길이다. '신작로'는 새로 만든 길이며, '경사로'는 경사진 통로를 나타내며 비탈길과 같은 뜻이다.

용도를 나타내는 낱말 가운데 고유어는 '지름길' 등이 있으며, 한
자어는 '첩경(捷徑), 인도(人道), 문로(門路), 통로(通路)' 등이 있다.
그리고 고유어와 한자어의 합성어 '차도, 기찻길, 철길, 마찻길, 열
찻길'이 쓰인다. 지름길과 첩경은 고유어와 한자어라는 차이만 있을
뿐 개념은 같다. '문로'는 임금의 수레가 드나드는 대궐 정문의
길이다. 그리고 교통수단과 관련해서 만들어진 낱말 가운데 고유
어로 된 것은 '땅길, 찻길, 뱃길, 물길, 하늘길' 등이 있고, 한자어로 된
것은 '수로(水路), 해로(海路), 항로(航路), 철도(鐵道), 철로(鐵路)' 등이
있다.

부산 괘법동 고샅길

길이 있는 위치에 따라서 '앞길, 뒷길, 뒷골목, 산길, 들길, 숲길, 논두렁길, 밭머릿길' 등이 만들어져 쓰인다. 한자어는 '가로(街路), 가두(街頭)'가 사전의 표제어에 실려 있지만 길을 나타내는 말로는 잘 쓰이지 않고 '가로수, 가두시위'처럼 합성어를 이루는 경우에만 확인된다. 행정기관에서는 관리 주체에 따라서 '국도, 지방도, 사도' 등의 낱말을 쓴다. 국도는 나라에서 직접 관리하는 도로로 '고속 국도'와 '일반 국도'가 있으며, 지방도는 도지사가 관리하는 것으로 지방과 지방을 이어주는 역할을 한다. '사도'는 사사로이 내어 쓰는 길이다.

신도로명 주소의 경우 '특별시도, 광역시도'의 여러 갈래 길을 구분할 때 규모에 따라서 큰 찻길은 '중앙대로, 백양대로'처럼 '~대로'를 붙이고, 상대적으로 작은 찻길은 '온천로, 부곡로, 사상로'처럼 '~로'를 붙였다. '국밥 골목, 성당 골목, 우체국 골목'처럼 특징에 따라서 불리던 골목은 규모에 따라서 큰 골목은 '까치길, 이바구길, 곰달래길'처럼 '길'을 붙이고, 작은 골목은 '3번길, 5번길'처럼 아라비아 숫자에 '번길'을 붙였다. '도(道), 로(路)'는 한자어로 길의 규모에 따라서 달리 쓰이는 단위성 명사이고, '길'은 고유어로 '한길, 큰길, 골목(길), 고샅(길), 샛골목, 곁골목, 샛길' 등을 포괄하는 상위어이다. 〈주례(周禮)〉에 의하면 '도(道)'는 승거(乘車) 한두 대를 수용하고, '로(路)'는 승거(乘車) 세 대를 수용한다고 되어 있다. 그런데 우리나라는 조선 시대에도 '도성내 도로'처럼 '도로'라 하다가 '대로, 소로'처럼 일정한 기준 없이 '로'를 써 왔다. 신도로명 주소도 일정한 기준 없이 '도(道)'와 '로(路)'를 쓰고 있을 뿐만 아니라 고유어인 '길'을 한자어와 혼합해서 규모의 차이를 나타내고 있으므로 언어적인 체계에 따른 길이름으로 보기는 어렵다.

2. 소통의 길

길에 대한 뜻매김은 여러 가지 각도에서 이루어질 수 있다. 형태에 초점을 맞추어 뜻매김을 할 수 있고, 기능에 초점을 맞추어 뜻매김을 할 수도 있다. '한 곳에서 다른 곳으로 갈 수 있도록 길게 나 있는 공간'이란 사전의 뜻매김은 형태에 초점을 맞춘 것이다. 기능적인 측면에서 길이 갖는 의미는 '연결, 소통' 등의 공간으로 볼 수 있다. 새로운 길을 내는 표면적인 목적은 연결을 위한 것이지만, 내면적인 목적은 소통이다. 길이 없다고 소통이 안 되는 것은 아니지만 소통의 수월성은 길이 있고 없음에 따라서 사뭇 다르다.

소통은 삶을 공유하기 위한 기본 전제이고, 갈등이나 불만족은 소통을 통해 해소할 수 있다. 마음의 갈등이나 불만족은 언어나 비언어적인 소통행위를 통해 해소될 수 있지만 삶을 공유한 다고 보기는 어렵다. 사람들은 마음뿐만 아니라 물질적인 소통이 이루어질 때 온전한 삶의 공유를 느낀다. 그러므로 가까운 거리에 살면서 이야기를 주고받는다고 모두 '이웃사촌'으로 생각하지는 않는다. 마음과 물질의 소통을 통해 삶을 공유할 때 이웃사촌으로 생각한다. 같은 아파트에 살면서 서로 얼굴만 아는 이웃을 '이웃사촌'이라고 할 수는 없다. 작은 음식이라도 나누면서 마음을 주고받을 수 있을 때 비로소 '이웃사촌'이라고 할 수 있을 것이다.

철학자 〈쇼펜하우어〉는 사람들은 '연계성의 욕구'를 가진다고 했다. 연계성은 소통을 통해서 충족될 있을 뿐 다른 방도는 없다. 문명이 발달한 사회일수록 통신수단이나 교통수단이 발전되기 때문에 소통의 방법은 더 다양화 된다. 그러나 통신은 마음을 주고받을 수 있을 뿐 물질의 소통은 불가능하며, 연계관계를 넓히기도 어렵고 신뢰성도 떨어진다. 다만 신속성 측면에서는 교통수단을 통한 소통보다 앞선다. 반면에 교통수단을 이용한 소통은 얼굴을 직접 마주 보면서 서로 마음을 주고받기 때문에 신뢰할 수 있으며, 물질의 소통도 이루어질 수 있다. 그러므로 정보통신 수단이 발전되더라도 교통수단의 발달은 끊임없이 계속된다.

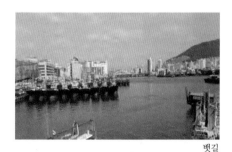

뱃길

하늘길

교통수단을 이용한 소통은 길을 통해 이루어진다. 그러므로 새로운 교통수단이 생겨나면 그것에 맞는 길도 만들어졌다. 배가 만들어 지면서 '뱃길'이 생겨나고, 비행기가 만들어지면서 '하늘길'이 생겼으며, '땅길'은 자동차가 만들어지면서 자동차 전용도로가 생겼다.

바쁘게 살아가는 현대인들은 소통의 신속성과 편리성을 갈망한다. 그러므로 핸드폰을 생산하는 기업은 정보검색 기능의 편리함과 속도의 빠름에 초점을 맞추어 경쟁을 펼치고, 통신사들은 통신망(network)의 확보 경쟁을 펼치고 있다. 교통수단을 이용한 소통의 신속성과 편리성은 경제적 경쟁력과 밀접한 관련이 있기 때문에 기업만의 문제로 인식하지 않는다. 국가는 경쟁력을 확보하기 위해서 재원을 쏟아부어 새로운 길을 만들고 관리한다.

땅길

길을 이용한 소통의 신속성과 편리성은 도시인의 경제적 경쟁력에 많은 영향을 끼친다. 그러므로 도시에 사는 사람들은 길을 잘 이용할 수 있는 곳에 삶의 터를 마련하려고 한다. 특히 살가운 마음 나누기보다 경제적 경쟁력을 우선시하는 도시의 경우는 그 정도가 더 심하다. 도시에 사는 사람들은 삶의 터가 길을 잘 이용할 수 있느냐 그렇지 않느냐에 따라서 경제적 경쟁력이 달라진다. 그러므로 길을 잘 이용할 수 없는 사람들은 경쟁력에서 밀리기 때문에 상대적 박탈감이나 소외감을 느끼기도 한다. 경제적 경쟁력의 차이는 개인의 차원에 머무르는 것은 아니다. 삶의 터가 어디에 있느냐에 따라서 경쟁력이 달라질 수 있기 때문에 구조적인 문제로 보아야 할 것이다. 길이 잘 정비된 도시 지역은 부촌을 이루지만, 길이 잘 정비되지 않은 도시 지역은 점차적으로 경쟁력을 잃고 빈민가로 전락하는 경우가 많다. 빈민가의 문제는 사회적 문제를 야기할 수 있기 때문에 도시 전체의 문제이며 나아가 나라의 문제가 될 수 있다.

시골에 사는 사람들은 경제적 경쟁이 상대적으로 덜 하다. 그러므로 길을 이용한 소통의 신속성과 편리성을 우선시하지 않는다. 도시인들은 신속성을 위해 교통수단을 이용하는 경우가 많지만 시골사람들의 일상생활은 걸어서 이동하는 경우가 대부분이다. 걸으면서 만나는 사람과 살가운 마음을 주고받기 때문에 시골사람들에게 길은 소통의 공간이며 어울마당이다.

경제적 경쟁력을 우선시하는 도시인들은 늘 시간에 쫓기면서 살아간다. 여러 가지 요인에 의해 도시인들이 시간에 쫓기겠지만 잘 만들어진 길이 제공하는 신속성도 한 몫을 한다. 길을 고치거나 새로 닦아서 최대한 빨리 이동하려고 하지만 이동하는 것도 경쟁이 치열해서 늘 꽉 막힌 길 위에서 스트레스를 받는다. 스트레스는 정신건강뿐만 아니라 육체적인 건강에도 악영향을 끼친다는 것은 잘 알려진 사실이다.

길은 '마음의 치유(healing)'를 할 수 있는 공간이기도 하다. 시간에 쫓기지 않고, 마음의 여유를 가지고 걷는다면 지나는 길에서 만나는 풀 한 포기 돌 하나도 새롭고 따뜻하게 느껴질 것이다. 사람들이 '갈맷길, 둘렛길, 올레길'처럼 풍광이 좋은 길이나 도시 재생 사업을 통해 잘 가꾸어진 길을 찾는 것은 걷는 즐거움을 통해 마음을 치유하고 삶의 여유를 만끽 하기 위함일 것이다.

3. 길과 길손

길은 소통을 위해 두 지역을 연결하는 공공공간이지만 길을 가는 사람의 목적은 제각각 다르고 느끼는 감정도 다르며, 가는 방법도 다를 수 있다. 길을 통해 소통하기 위해서는 출발점에서 시작해서 도착점에 이르는 과정을 거쳐야 한다. 이러한 특징 때문에 동양에서는 사람들의 삶과 관련지어 출생은 길의 출발점으로, 도착점은 죽음으로, 삶의 여정은 길을 가는 과정에 비유해서 표현했다. 그런데 대체적으로 출생과 죽음은 육체적인 삶에 초점을 맞추어 비유하고, 길을 가는 행위는 정신적인 삶의 과정으로 비유했다. 그러므로 살아가는 것은 길을 걷는 것이며, 살아가고 있는 사람은 먼 길을 걷고 있는'길손'이다. 이러한 인식을 바탕으로 삶의 올바른 자세나 삶의 기쁨과 애환을 길을 가는 과정에 빗대어 여러 가지 문화 양식으로 표현했다.

속담으로 전해오는 것들을 살펴보면 '길이 아니거든 가지 말고, 말이 아니거든 듣지 말라', '극락길 버리고 지옥 길 간다.', '저승길도 벗이 있어야 좋다', '급한 길은 에워가라', '열 길 물속은 알아도 한 길 사람의 속은 모른다.', '아는 길도 물어 가랬다', '날은 저물어 가고 갈 길은 멀다'와 같은 것들이 있다. 관용구로 쓰이는 것은 '가시밭길을 가다', '갈 길이 멀다', '길을 뚫다', '길(을) 쓸다', '길(이) 닿다', '길이 바쁘다', ' 먼 길 떠나다' 등이다.

부산 당감동

고시조로는 "고인도 날 못 보고 나도 고인을 못 뵈/고인을 못 뵈와도 예던 길 앞에 있네/예던 길 앞에 있거니 아니 예고 어이리."(이황)가 있으며, 윤동주는 〈길〉이라는 시에서 "잃어버렸습니다./무얼 어디다 잃었는지 몰라//두 손이 주머니를 더듬다/길에 나아갑니다.//돌과 돌과 돌이 끝없이 연달아/길은 돌담을 끼고 돌아갑니다.//담은 쇠문을 굳게 닫아/길 우에 긴 그림자를 드리우고//길은 아침에서 저녁으로/저녁에서 아침으로 통했습니다.//돌담을 더듬어 눈물짓다/쳐다보면 하늘은 부끄럽게 푸릅니다.//풀 한 포기 없는 이 길을 걷는 것은/담 저쪽에 내가 있는 까닭이고//내가 사는 것은 다만/잃은 길을 찾는 까닭입니다."라고 읊고 있다.

〈돌아가는 삼각지〉라는 배호의 노래 "삼각지 로타리[2]에 궂은비는 오는데/잃어버린 그 사랑을 아쉬워하며/비에 젖어 한숨짓는 외로운 사나이가/서글피 찾아 왔다 울고 가는 삼각지"는 입체교차로에서 연인을 만나러 왔다가 만나지 못하고 돌아간다는 애절한 마음을 길의 갈림으로 노래하고 있으며, 〈길을 막지 마〉라는 다이나믹 듀오의 노래 "……내 앞 길을 막 길을 막 길을 막/길을 막 길을 막 길을 막지 마……"에서는 삶의 여정에서 부딪치는 갈등을 노래하고 있다. 〈가리워진 길〉이라는 유재하의 노래 "……외로움만이 나를 감쌀 때/ 그대여 힘이 되어주오./나에게 주어진 길 찾을 수 있도록 그대여 길을 터 주오./가리워진 나의 길"에서는 삶의 여정인 길에서 느끼는 외로움과 삶의 목표를 정하지 못해서 방황하는 마음을 노래한 것 이다.

2) '로타리'는 외래어 표기법에 어긋난다. '로터리(rotary)'가 맞는 표기이지만 창작물이기 때문에 그대로 두었다.

〈길〉이라는 god의 노래 "내가 가는 이 길이 어디로 가는지 어디로 날/데려가는지 그 곳은 어딘지 알 수 없지만/…오늘도 난 걸어가고 있네.//사람들은 길이 다 정해져 있는지/아니면 자기가 자신의 길을 만들어 가는지/…/이렇게 또 걸어가고 있네.//나는 왜 이 길에 서있나, 이게 정말 나의 길인가/이 길의 끝에서 내 꿈은 이뤄질까//무엇이 내게 정말 기쁨을 주는지 돈인지 명옌지/아니면 내가 사랑하는 사람들인지 알고 싶지만/…아직도 답을 내릴 수 없네.//자신 있게 나의 길이라고 말하고 싶고 그렇게/믿고 돌아보지 않고 후회도 하지 않고 걷고/싶지만 …아직도 나는/자신이 없네.//나는 왜 이 길에 서 있나,/이게 정말 나의 길인가."는 삶의 목표와 방향을 정하지 못한 정신적 방황을 노래하고 있다.

god〈길〉 뮤직

우리는 어떤 길을 걸어가야 하는가? 정치가들은 '군자대로(君子大路)'를 외치고, 언론인들이 걸어야 할 길은 '정도(正道)'라고 한다. 그러나 삶의 여정은 한 길만을 갈 수 있는 것은 아니다. 각자의 형편과 삶의 목표에 따라서 여러 갈래의 길을 함께 걸어가야 한다. 가정에서는 아빠의 길이나 엄마의 길처럼 역할에 따른 길을 걸어가야 하고, 직장에서는 주어진 책무의 길을 걸어가야 하며, 사회에서는 구성원으로서의 길을 걸어가야 한다.

삶의 목표를 부자가 되거나 사회적인 성공으로 잡은 사람들은 한 길만을 가는 사람이다. 부자가 되는 것을 삶의 목표로 잡은 사람은 수단과 방법을 가리지 않고 돈 모으기에 여념이 없고, 사회적인 지위나 계급을 목표로 출세하려는 사람들은 '탄탄대로'를 달려 남보다 먼저 도달점에 이르려고 한다. 이런 사람들은 삶의 길을 뒤돌아보거나 주변을 살피지 못할 뿐만 아니라 삶의 여유도 없다. 그러므로 자기가 가는 길이 남의 눈을 피해서 자기만의 이익을 얻기 위해 더나드는 '개구멍'인지 알지 못한다. 돈 모으기에 여념이 없는 사람은 부자가 되어 쌓인 돈에서 나는 썩은 곰팡이 냄새에 계속 집착해서 썩은 냄새를 풀풀 날리거나, 곰팡이 냄새밖에 없는 돈에 매달린 자신의 삶이 허망함을 느끼기도 한다. 출세만을 위해 탄탄대로를 빠른 속도로 달려가는 사람들은 과속이 얼마나 위험한지 알지 못하고, 자기가 도착할 곳이 황량한 사막임을 모르기 때문에 끝없는 나락으로 떨어지기도 한다.

부산시 기장군

시인 장순하는 〈지쳐 누운 길아〉에서 "어디에나 길은 있고/어디에도 길은 없나니/노루며 까막까치/제 길을 열고 가듯/우리는 우리의 길을 헤쳐가야 하느니/…"라고 읊고 있다. '어디에나 길은 있고'는 삶의 여정은 앞선 사람들이 걸었던 길만 있는 것이 아니라 걷는 사람에서 열려 있다는 것이며, '어디에도 길은 없다'는 공공 공간으로서의 길은 정해져 있어서 지도를 펴거나 길안내 앱만 켜면 찾아갈 수 있지만 삶의 여정은 지도나 앱이 없어서 한 치 앞을 내다볼 수 없다는 것이다. 선인들의 발자취를 쫓아가거나 책 속에 길이 있다고 하지만, 삶의 가치는 시대와 사회에 따라서 다르게 평가되고, 개인마다 다르기 때문에 따라가는 것은 올바른 길이 아니다. 그러므로 자기만의 길을 헤쳐 나가야 한다는 것이다.

사람답게 사는 것은 마음 나눌 사람과 함께 길손이 되어 삶의 향기를 느끼며 걷는 것은 아닐까!

골목, 놋주발보다 더 쨍쨍 울리는 추억

최학림

현재는 부산일보 논설위원으로 재임 중이며, 저서로는『문학을 탐하다.』 등이 있다.

1. 유년의 뜰 보수동 옛 골목

1970년대 초, 여덟아홉 살 무렵의 나는 보수천이 흐르고 검정다리가 있던 보수동에서 살았다. 한자를 제대로 알기 전에 보수동은 보수적인 사람이 사는 곳이었던가, 참 이름이 이상야릇하다고 생각했다. 나중에야 보물 같은 물이 흐르는 곳, **寶水洞**이라는 것을 알게 됐으니 말이다. 실제 나는 보수동에서 내 삶의 보물 같은 것들을 얻었으니 그것은 내 유년의 뜰인 보수동 골목에 찍혔던 숱한 발자국으로 인해서다.

우리 식구가 살던 셋집은 그 일대에서 유일한 초가집이었는데 그런 초가집에 산다는 알량한 자존감마저 있었다. 게다가 서너 가구가 함께 사는 그 집 마당에는 마치 오누이를 살렸을 법한 동아줄(?)이 달린 두레 박으로 물을 긷던 우물까지 있었다. 이를테면 아득한 시절을 살았던 것이다.

부산 보수동

하루는 네 살짜리 여동생이 울면서 집에 들어왔다. 집 앞 골목에서 동네 아이들에게 "우리 엄마 금반지 있다"며 자랑을 일삼다가 웬 낯선 청년에게 '엄마의 유일한 패물'인 금반지를 빼앗겼던 것이다. 금반지를 빼앗은 청년은 우리가 숨바꼭질을 하곤 했던 그 골목 속으로 거짓말처럼 사라지고 없었다. 검붉은 페인트가 칠해진 그 집의 나무 대문 앞으로 나 있던, 여동생이 금반지를 잃어버린 그 좁은 골목길이 지금도 생생하게 기억난다. 골목은 집의 확장이자 연장이라고 하는데 그때 나는 그 골목을 통해 바로 대문 앞에 전혀 다른 낯선 세계가 있다는 것을 처음 알았으며 그 만큼 훌쩍 커버린 것 같았다.

사실, 보수동 2가 일대의 골목은 내 유년의 뜰이다. 계급장 따먹기를
하다가 계급장을 잃고 화가 난 동네 형의 발에 걷어차여 팔뼈를 부숴
먹으면서 세상은 이해에 따라 시비와 폭력이 야기된다는 '뼈아픈' 사실도
알았다. 지금 보면 주택가 이면도로에 불과하지만 당시 어린 눈높이로
볼 때 '그 넓은 대로(大路)'에서 우리는 다망구 짬뽕 시마치기 숨바꼭질,
또 '무궁화 꽃이 피었습니다'에 이르기까지 유년 시절의 거의 모든
놀이를 즐겼는데 한 번은 이 골목에 내 발자국이 안 찍힌 곳은 하나도
없겠다는 고상한(?) 생각을 하기도 했다. 우리는 '골목의 아이들'이었다.
시간 가는 줄 모르고 골목에서 놀다 보면 엄마가 저녁 먹으러 오라고
소리를 쳤다. 우리가 밥 먹으러 들어갈 때 저쪽 골목 어귀에서 깡통을 든
꾀죄죄한 거지가 남의 집 부엌문을 두드리며 밥 동냥을 하고 있었다.
깡통 속으로 들어가던 밥과, 거지가 웃을 때 드러난 이가 해거름의 뻘건
빛 속에서 희고 선명했다. 나는 그 골목에서 또래들과 땀 뻘뻘 흘리며,
놀고 다투며 아직 물렁물렁한 뇌와 종아리 살을 여물게 하면서 세계의
낯선 요소인 도둑과 거지까지를 경험했다. 그 골목은 내 몸으로 이
세계와 본격적으로 접촉한 첫 장소였다. 보수동 골목은 내 몸과 내
기억이 부산 사람으로서 태어난 장소였다.

2. 책방골목, 산복도로와 만나다.

부산 보수동 책방골목

우리의 지평은 이 골목에서 저 골목으로 점차 확장돼 갔다. 보수 초등
학교 뒷문 쪽에 있는 친구 집을 갔는데 계속 이어지는 골목은 헌책들을
파는 책방골목이었다. 일본 사람들이 패전한 뒤 물러가면서 서정(西町)
일대의 민가를 불태워 버린 자리에 국제시장이 자리 잡았다. 거기에서
헌책을 팔던 이들이 길 건너의 이 골목으로 옮겨왔고, 한국전쟁 이후
에 본격적으로 헌책 장사들이 몰려들어 형성된, 부산 현대사의 많은
내력이 깃든 보수동 책방골목을 우리는 그 흔한 골목 중의 하나
이겠거니 아무렇지도 않게 처음 접했다. 그 내력을 미처 알 리 없었고,
단지 장소만을 우리 방식대로 놀면서 익혔다. 하지만 그 어긋남은
언젠가 서로 접속할 수 있을 것이었다.

학교 뒤쪽의 보수산 꼭대기 부근에는 당시 보기 드문, 지은 지 얼마 되
지 않은 아파트가 있었다. 우리는 가파른 골목길을 치고 올라가 근사한
6층의 '고층'아파트를 부러운 눈으로 쳐다보았다.

보수동 시영 아파트

그 아파트는 판잣집 철거민들을 수용한 '보수동 시영(市營)아파트'였는데, 가파른 골목길 주변에 다닥다닥 붙은 집들의 풍경은 한국전쟁 피난민들이 팍팍한 삶을 송곳처럼 비탈에 꽂았던 애옥살이의 흔적이었다. 바로 이 일대가 국어사전에 없으나 부산에 있는 '산복도로'동네였다. 그 동네의 낡고 좁고 불편한 골목과 집들은 그 자체로 '도시 부산'이 치러낸 현대사의 증표요, 그 속에 담긴 가슴 아픈 스토리야말로 부산 사람들의 골수 깊은, 헐벗은 역사와 문화 라는걸 우리들이 어찌 알 수 있었으랴.

사람이 몸에 새겨진 체험적이고 감각적인 사실을 바탕으로 세계를
체계화시켜 나가는 것이라면 그것이 가능했던 것은 애초 골목에서
세계의 낱낱을 깨알같이 붙들면서 제대로 놀았기 때문이다. 우리는
골목에 놀면서 숱한 시간이 누적된 부산의 '장소'에 저절로 이르렀던
것이다. 보수동 검정다리는 우리가 군대놀이를 하던 당시, 철제 난간이
있는 회색 시멘트 다리였다. 이름처럼 검지 않은데, 라고 우리는 고개를
갸웃거렸다. 한참 뒤에야 검정다리가 일제강점기 때 대신동형무소로
끌려가던 애국지사들의 검붉은 한이 서린 다리라는 것을 알게 되면서
잠시 숭고해지기도 했다.

검정다리 추억비

시인 김수영의 노래가 그 숭고한 순간을 포착한다. '나에게 놋주발보다도 더 쨍쨍 울리는 추억이 있는 한 인간은 영원하고 사랑도 그렇다'. 골목에서 뛰놀았던 일은 사람과 사랑을 생각하게 하는, 놋주발보다도 더 쨍쨍 울리는 추억! 그리하여 그것은 '(한강)제3인도교의 물속에 박은 철근 기둥'마저 '좀벌레의 솜털' 정도로 여길 수 있는, '내가 내 땅에 박는 거대한 뿌리'같은 것! 좁은 골목길을 누비면서 우리는 부산 땅에 거대한 뿌리를 박았으니, 이는 대단한 역설이 아닐 수 없다.

대학을 가기 위해 부산을 잠시 떠날 무렵, 나는 어린 시절의 보수동 옛 골목을 찾아 이곳저곳을 다시 걸어본 적이 있는데 왠지 그래야 될 것 같았다. 1977년 인기리에 방영된 미국 드라마 '뿌리'에 이런 말이 나왔다. '자기가 어디에서 왔는지 안다면 어디로 가야할지 알 것이다.

3. 부민동, 서대신동 골목골목을 걷다

부민동 '대통령 관사'(지금 임시수도기념관) 앞의 화강암 돌계단을 나는 잊을 수 없다. 뭘 잘못 먹었는지 그날 학교가 파한 뒤 집으로 오는 중 열 살짜리의 배는 몹시도 아팠다. 참고 참으면서 오다가 드디어 관사 앞 돌계단을 오르는 중 아랫도리가 그만 시원하고 뜨뜻해지다가 묵직해지고 말았다. 그 난감한 일이란! 눈앞이 노래진 나는 치질 수술을 받은 환자처럼 엉금엉금 어기적거리며 겨우 집으로 갔다. 몇 년 전 이곳에 세워진 이승만 초대 대통령 동상이 붉은 페인트를 뒤집어쓰려고 그랬나. 아니 뒤집어쓴 게 이유가 있다고 했다. 희한하게 내게도 이 골목은 황당하고 진한 추억의 구린내가 나는 곳이다.

우리 집은 보수동에 살다가, 내가 열 살 때부터 부민동 3가 대통령 관사 옆으로, 그리고 서대신동 2가의 대터터널 아래쪽과 위쪽으로 이사해 삼년간 살았다. 보수초등학교를 계속 다니던 그 삼 년간 나는 부민동에서 20분, 서대신동에서 40~50분을 걸어서 학교를 오갔다. 바지에 똥을 싼 사건도 그때 일어난 것이다. 그때는 내가 학교와 집을 잇던, 보수동 ~부민동, 보수동~부민동~서대신동의 골목골목을 매일 반복해서 그야말로 뻔질나게 '걷던' 시절이었다.

임시수도기념관

특히 서대신동에 살 때 학교를 지루하게 오가면서 각각 다른 풍경을 지닌 동네 몇 개와 이 골목 저 골목을 지나다녔다. 두 살 아래 동생의 책가방을 가끔 들어주는 형 노릇도 했는데 부민초등학교 옆 골목길 길에서 가방을 팽개치고 장난치다가 리어카 또는 누가 밟고 지나갔는지 책가방 속 알루미늄 도시락이 납작하게 돼 있기도 했다. 한 번은 하굣길의 서대신동 좁은 비탈 골목길에서 웅성거리는 동네 사람들 사이로 연탄가스에 중독돼 실신한 사람을 보기도 했다. 연탄가스 중독에 특효약이라며 "빨리 김칫국을 먹여라"는 누군가의 말이 아직도 귀에 쟁쟁하다.

다람쥐가 쳇바퀴를 돌리다가 엉뚱한 생각이 들 때도 있었다. 겨울에는 햇볕을 찾아 걷고 여름에는 그늘을 찾아 걸으면서 어쩌다가 사람 마음의 간사함 같은 것을 느끼고는, 여름에도 햇볕 속을 일부러 걷기도 했다. 뭐, 지루하게 걷다 보면 자연히 이런저런 생각이 드는 것이었다. 양지와 음지의 그 선명한 '색상'구분이 또렷하게 기억나는 것 같다. 우산을 안 가지고 간 날, 비에 흠뻑 젖어 어쩔 수 없을 때 '비야, 나를 씻어 내려라'라고 마음속에서 외치니 짐짓 비가 시원해지기도 했다.

부산 서대신동

'걷기가 잃어버린 풍경, 생각, 감각, 떨림을 되찾아준다'는 요즘 말이 어느 정도 신빙성 있다면 어린 시절 나의 골목 걷기는 실(失)이 아니라 득(得)이 훨씬 더 많았을 거라는 건 물어보나 마나다. 그리하여 칸트의 극명한 예처럼 서구 문명이 산책에서 탄생했다는 둥, 걷기는 매우 섬세한 영적인 행위라는 둥의 말뜻을 알은 체 해보는 것이다.

내가 살았던 보수동 부민동 서대신동의 주소는 동(洞)이 아니라 가(街)로 매겨져 있는 점이 특이했다. 일제강점기 일본인들의 신도시로서 시가가 구획된 곳이기 때문이다. 역사는 땅 위에 실제의 흔적과, 이름이나 기록으로 다 새겨져 있다. 열세 살 때 금정구 서동으로 이사 가기 전까지 그 흔적과 이름, 기록 사이로 난 골목을 나는 뻔질나게 걸었다. 생각건대 그것은 부산 근현대사의 공간을 나도 모르는 새 관 통했던 게 아니었나 싶다. 지금도 그 동네들 근처를 지나면 내 가슴은 뭉클해진다. 내 어린 날의 발걸음과 조그마한 생각들을 참으로 편하게도 품어주었지 하면서. 아, 저 골목골목들!

4. 다시 골목길로!

나에게 도시의 골목을 걷는 전범 같은 작품은 소설가 제임스 조이스의 저 유명한 장편 '율리시즈'다. 조이스가 "만일 더블린이 지상에서 사라지는 날, 작품의 서술에 따라 그것을 재건할 수 있을 것"이라고 말한 것처럼 '율리시즈'는 지금까지 쓰인 소설 중 가장 세밀한 사진 소설이라고 한다. 소설은 단 하루 동안의 일을 그렸을 뿐인데 더블린은 문학의 성지가 되었다. 숱한 관광객들이 소설 인물처럼 돼지콩팥 요리를 먹으면서 1년 내내 더블린의 골목골목을 걷고 있다.

이를 모델 삼은 것이 1934년 서울 종로 일대의 하루 여정을 그린 박태원의 중편 '소설가 구보 씨의 일일'이다. 나는 그것보다 더 농후한 작품으로서 부산 판(版) '율리시즈'가 나오기를 고대한다. 미술도 마찬가지다. 부산 지역 작가 김종식, 박윤성, 박병제, 최소영의 작품처럼 직접 우리 당대 부산의 곳곳, 부산의 골목을 작품화한 더 많은 작품이 나왔으면 한다. 그리하여 작품 속에서 부산과 우리 삶이 더욱 더 기념비적으로 되었으면 하는 것이다. 거기에는 고단하고 아릿한 우리의 가감 없는 삶이 있을 터이다.

부산 감천동 계단

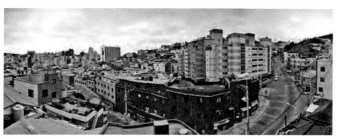

부산의 산복도로

점심을 먹고 부산일보 뒤쪽의 수정동 산복도로 동네 골목을 산보하는데 아래윗집 아줌마 둘이 '십원짜리 욕'을 날리면서 겁나게 싸움을 해댄다. '사라지는 우리의 소리'시리즈에 들법하다. 아웅다웅하는 것이 사람 사는 세상의 비릿한 일인지라 골목길에서 마주한 그 싸움 장면이 괜히 반가웠다.

그런데 나는 산복도로 계단 골목길에서도 '사람의 미학'을 느끼고는 한다. 산복도로 동네는 한 번에 곧장 치고 올라가기에 힘들 정도로 가파르다. 이 가파른 기울기를 오밀조밀한 사선의 비탈길과 계단이 부드럽게 소화시키고 있다. 대개 골목길 계단은 한꺼번에 3~5단을 넘지 않는다. 딱 힘들지 않을 만큼 있다. 그것은 골목길에 구현된, 계획하지 않은 계획의 '인체 공학'이다. 그래서 골목길에 우리가 잃어가고 있는 '사람'이 있다고 눙쳐보는 것이다. 아파트에서 현관문 밖은 절벽이다. 10층에 산다면 10층 절벽 위에 사는 셈이다. 계단은 비상용 출구에 불과하다.

부드러운 곡선의 골목은 어디로 갔고 살가운 이웃은 어디로 사라졌나.
우리는 그 절벽을 엘리베이터로 오르내리며 아슬아슬하게 매달려 있다.
골목길이 문예부흥을 이끈 적도 있다. 감성 혁신을 통해 문예부흥을 일군
조선 후기 위항문학은 골목길에서 나왔다. 위항(委巷)은 '마을 가운데
꼬불꼬불한 작은 길', 즉 골목길이다. 골목길에는 울고 웃는 맵짜한 당대
시속의 삶과 사람이 살아서 펄떡거린다. 사람의 실상이 저 좁은 골목길에
알알이 박혀 있는 것이다. 그래서 좁은 골목길은 깊고 넓으며, 세밀하다.

이탈리아 베네치아의 골목

내가 외국에서 경험한 최고의 골목길은 이탈리아 베네치아에서였다. 베네치아를 떠나던 그날 새벽, 우리는 걸어서 역으로 나갔는데 마주 오는 사람과 어깨가 부딪힐 듯한 미로 같은 미세한 골목길, 아 그것은 도시의 모세혈관이었다. 너무 가늘어 경계 없이 혈관과 조직을 서로 통하게 하는 모세혈관처럼 골목은 집 안팎의 구분을 지워 너와 나를 통하게 하는 세밀한 경계의 장소이자 길이다. 시인 폴 발레리는 "가장 깊은 것은 피부다"라고 말했다. 피부에서 느끼는 감각이 존재의 깊은 곳에 닿아 정신을 형성한다는 말이다. 느낌과 감각은 골목길의 미세한 통로를 통해 정신을 이루는 것이다. 골목길이 문예부흥을 이끌었다는 건 그 말이다. 우리가 지금 잃어버린 삶의 감각과 느낌은 세계를 낱낱으로 붙들 수 있는 골목길에 있다.

시인 폴 발레리 식으로 말하자면 가장 깊은 것은 골목길이다. 엄마가 우리를 부르며 소리친다. "그만 놀고 저녁 먹으러 오너라." 그래 밥 먹으러 가자. 대처에서 끈 떨어진 연처럼 허무하게 더는 휘날리지 말고, 맥락 없이 '그만 놀고' 잃어가는 감성과 정신의 양식을 먹으러 가자. 골목길로 가자.

 골목길 만들기와 골목 문화

조성태

부산 서구청 도시정책자문단 자문위원을 역임했으며, 현재는 도시나눔 소장으로 재임 중이다.

1. 골목길 만들기인가?

골목의 사전적 의미를 찾아보면, '큰길에서 들어가 동네 안을 이리저리 통하는 좁은 길'이라고 말하고 있다. 이처럼 동네 안에 있는 작고 좁은 길, 도시를 사람의 몸으로 치자면 모세혈관을 골목길이라 말할 수 있다. 부산에는 산의 배를 가르는 도로라는 의미로 이름 붙여진 산복도로가 있다. 이 산복도로가 지나는 여러 마을에는 '부산다움'이라는 말을 붙여도 손색이 없는 골목길을 만날 수 있다. 이는 누군가가 계획하고 설계하여 만들어진 것이 아니라, 이곳을 삶의 터전으로 삼았던 많은 사람들이 오랜 시간을 지내면서 살집을 짓고, 고치며 자연스럽게 만들어진 생활의 결과물이라 할 수 있다. 생활의 결과물이라는 것은 생활자들의 상태와 가치관을 나타내는 것이라 말할 수 있기 때문에 부산의 골목길을 '부산다움'의 결정체라 할 수 있다.

범일동 산복도로 골목에서 본 풍경

비단, 부산의 산복도로만이 아닐 것이다. 그곳에 사는 사람들의 자연
스러운 생활들이 오랜 시간 축적되고 중첩되어 고착화됨으로써
골목길은 만들어진다. 우리 집과 옆집, 집 앞의 화단, 길가의 나무와
전신주, 동네 사람들이 모여드는 정자와 구멍가게 등 골목길을 이루는
평범한 경관, 일상생활이 이루어지는 환경의 모습들 자체가 골목
길인 것이다.

생활과 시간의 흔적은 인공적으로 만들 수 없다. 인공적으로 만들어 낼
수 없다는 것에 대한 그 가치가 사람들의 마음을 끌어 도시 구석구석
골목길을 찾게 하고 그곳에 남겨진 생활과 시간의 흔적이라는 매력에
감동하게 된다.

이런 의미에서 다시 생각해 보면, 소위 전문가라고 불리는 사람들의
'골목길 만들기'라는 말에는 오류가 생긴다. 골목길은 새롭게 만드는
것이 아니다. 이미 만들어져 있는 결과물이다. 한 번에 큰 비용을 투자
해서 계획적으로 세련된 테마 골목길을 만드는 것은 일반적으로 알
고 있는 우리네 골목길에는 어울리지 않는다.

따라서 골목길이라는 새로운 장소 만들기가 아니라 골목길이라는 결
과물을 손질하고 보살피는 가꾸기가 되어야 한다.

그렇다면, '골목길 가꾸기'는 어떻게 해야 할까? 생활과 시간의 흔적
이 지금의 골목길이라면, 골목길은 과거의 결과물이다. 하지만 그
결과물에 살고 있는 사람들에게는 더 이상 과거의 것이 되어서는
안된다. 무엇보다 생활환경을 가꾸는 것이 기본이 되어야 한다.
골목길에서 이루어지는 모든 행동과 결과물은 결국 일상이 되어야
한다. 골목길 내부의 시각을 가진 사람에게도, 외부의 시각을 가진
사람에게도 내가 주체가 되어야 한다. 내가 주인이 되는 골목길이
되어야 한다.

일상생활이 어우러지는 골목길

2. 골목길 문화의 의미

도시 및 공간설계의 학자이신 서울대 황기원 교수는 "문화는 땅에 그려진 그림이자 가치를 만들고 늘이기 위하여 땅에 그림을 그리는 행위이니 도시의 문화는 곧 시민들의 가치관이고, 도시의 문화 환경은 그 가치관의 표현이다"라고 말씀하신 내용이 생각난다. 이 말을 골목길에 대입하면 "골목길의 문화는 곧 골목길에 살고 있는 주민들의 가치관이고, 골목길의 환경은 그 가치관의 표현이라고 할 수 있다. 골목길을 가꾸는 행위 또한 골목길 문화에 포함 되는 것이다"라고 할 수 있다.

우리나라의 도시와 마을은 서양의 광장문화와 달리 자연적으로 발생 된 골목길 위주의 문화가 주를 이루고 있다. 1960년대 이후 도시 계획에 의해 도시가 발전함으로써 자연발생적으로 만들어 졌던 골목길들이 점점 사라지고, 자연발생적 마을은 슬럼화 되는 현상이 일어남은 물론 토목마피아라 불리는 재개발 재건축 등이 유행하게 되었다. 하지만 2008년 이후로는 도시계획 패러다임이 개발위주에 서 재생위주로 전환되면서 전국적으로 환경개선을 통한 거주민의 생활수준 향상 등, 여러 방면에서 도시재생사업이 이루어지고 있다.

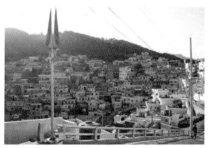

부산 감천 문화 마을

부산 초량동 이바구길

현재 우리네 골목길의 경우, 예술문화를 표현하는 벽화를 시작으로 역사자원 등으로 스토리를 만들어 테마형 골목길을 조성하여 관광객을 유치하기 위한 사업이 진행되고 있다. 부산에는 감천문화마을과 초량이바구길 등 대상 지역 유·무형의 자원과 인문학적 자원 등을 스토리텔링이라는 이름으로 골목길에 투영하여 부산을 대표하는 관광지로 조성해 가고 있다. 전국적으로 몇몇 사례들에 대한 긍정적 결과가 알려지기 시작하면서 스토리텔링이라는 용어가 유행처럼 번지고 역사, 인물 등 과거의 이야기를 문화라는 이름으로 골목길에 덧칠을 하고, 새 옷을 입히고 있다. 때때로 대상지역의 과거 이야기가 곧 문화인 것처럼 비쳐질 때도 있다. 물론, 과거의 이야기들이 부정적이라고 말할 수 없다. 하지만, 과거든 현재든 어떤 이야기를 표현해 낼 때 지금을 살아가는 사람들에게 어떠한 영향을 줄 것인지에 대한 고민이 함께 이루어져야 한다. 골목길의 문화는 앞서 언급한 것처럼, 그곳의 가치관이기도 하고, 그곳의 생활자체이기 때문이다.

관광아이템으로 꾸며진 골목길을 방문할 때면, 문득 주인공이 빠져 있는 영화를 보는 것 같을 때가 있다. 너도 나도 과거의 것을 새롭게 복원하고, 새로운 문화 이미지를 강조하고, 외부방문객을 유치하면 그 공간에 살아가는 사람들은 당연히 혜택을 받을 것이라는 긍정적 막연함을 가지게 된다. 낙후된 공간을 문화적 공간으로 전환시킬 수 있는 가능성은 크다. 하지만 그게 생각처럼 쉬운 일인가?

도시(都市)도 골목길도 우리 몸의 세포들처럼 생과 사가 반복되는 생명력을 가진 유기체이다. 골목길을 꾸민다고 얼굴에 화장하듯 일회 성 문화를 그리는 것이 아니라, 부러진 팔에 깁스를 하듯 골격을 잡아 주고, 깁스를 풀었을 때, 스스로 움직일 수 있도록 일상적 생활 문화를 지켜줘야 한다.

결국 골목길 문화를 발전시켜 나갈 수 있는 방법은 그곳에 필요한 좋은 질문과 좋은 답을 찾아 일상에 녹아들 수 있도록 만드는 일이다. 어떤 훌륭한 문화라도 일상생활을 벗어나면 좋은 문화라고 할 수 없기 때문이다.

3. 골목길 가꾸기

"나는 왜 골목길에 가려 하는가?", "나는 골목길에서 무엇을 하고 싶은가?", "나는 골목길의 어떤 것이 좋은가?" 골목길을 찾는 사람들은, 왜 골목길에 매료되었을까? 어떤 사람은 김애란의 "달려라 아비"소설 속에 등장했던 옥탑위에서 15kg 역기를 드는 모습의 모델 같은 풍경을 골목길에서 발견하고 너무나 기뻤다고 한다. 어떤 사람은 비오는 날 골목길을 갔는데, 친구 놈의 이사를 돕던 날, 비가 왔었던 기억에 웃음이 났다고 한다. 어떤 사람은 낡고 헤진 담장과 건물이 운치 있어 보여서 좋았다고 한다. 또 어떤 사람은 이웃간의 정에 사람 사는 냄새가 나는 것 같아 떠나기가 싫었다고 하고, 또 어떤 이는 과거 시간이 정지해버린 것 같은 풍경이 좋다고 한다. 꼬부라지고 가파른 길이 꼭 우리네 삶과 닮았다고 하고 천천히 걸으면서 볼 수 있는 일상의 소소한 즐거움을 느낄 수 있어서 좋았다고 한다.

부산 초량동 옥탑위의 역기

골목길을 찾는 사람들은, 왜 골목길에 매료되었을까? 어떤 사람은 김 애란의 "달려라 아비"소설 속에 등장했던 옥탑위에서 15kg 역기를 드는 모습의 모델 같은 풍경을 골목길에서 발견하고 너무나 기뻤다 고 한다. 어떤 사람은 비오는 날 골목길을 갔는데, 친구 놈의 이사를 돕던 날, 비가 왔었던 기억에 웃음이 났었다고 한다. 어떤 사람은 낡 고 헤진 담장과 건물이 운치 있어 보여서 좋았다고 한다. 또 어떤 사 람은 이웃간의 정에 사람 사는 냄새가 나는 것 같아 떠나기가 싫었 다고 하고, 또 어떤 이는 과거 시간이 정지해버린 것 같은 풍경이 좋다 고 한다. 꼬부라지고 가파른 길이 꼭 우리네 삶과 닮았다고 하고 천천 히 걸으면서 볼 수 있는 일상의 소소한 즐거움을 느낄 수 있어서 좋 았다고 한다.

부산 초량 주민들이 운영하는 게스트하우스

누구도 새롭게 정비하고 깔끔해서 좋았다고 애기하는 사람은 찾아보기 어렵다, 물론 이것이 전부는 아닐 것이다. 다만, 많은 사람들의 이야기에서 알 수 있듯이 골목길의 매력은 골목길에서 찾은 기억의 조각들이 개개인의 사람들에게 공감을줄 수 있어야 한다는 것이다. 위와 같은 골목길 가꾸기를 위한 3가지 전제조건은 아래와 같다.

첫째, 이야기를 발견하고 담아내야 한다. 대상지의 물적·비물적 자원을 조사하여 지역의 이야기를 도출하고 일상생활과 연계하여 삶의 한 양식으로서 문화를 유지하고 발전시킬 수 있는 이야기의 포인트를 찾는다. '저게 머지?' '저기에 먼가 있구나.' '한번 가봐야겠다' 하는 호기심을 불러 일으키는 포인트 지점을 구상하여 새로운 추억을 만들어 낼 수 있는 골목길 공간으로 가꾸어야 한다.

부산 영주동 오름길 모노레일

둘째, 일상적인 공간이 되어야 한다. 외부사람으로서 골목길을 가꾼다는 것은 생각보다 어렵다. 현장은 생각보다 단순하지 않다. 그래서 할 일이 많다. 그래서 가장 필요한 것은 주민들의 시선이다. 그들의 이야기를 듣지 않고 계획자의 시선으로 골목길 가꾸기를 진행한다면 주인공이 없는 영화 같은 골목길이 된다. 골목길 외부에서 방문하는 사람들은 재미를 찾기 위해 스쳐지나가는 새로운 장소이지만 골목길 내부에 거주하는 사람들은 일상을 영유하는 생활의 공간이다. 이 골목길을 유지하고 있는 실질적인 주인이기 때문이다. 골목길을 방문하는 사람들에게 이 사실을 잊게 해서는 안된다. 물론, 방문자의 인식만으로 지켜내기 힘든 것이 있다. 그렇기 때문에 공공공간과 개인공간에 대한 정확한 영역성을 제시하고 골목길을 이용하는 모든 사람들의 심리적 불편함을 최소화 하여 일상적인 공간이 될 수 있도록 해야 한다.

셋째, 주민들의 삶의 터전이 되어야 한다. 골목길 가꾸기는 낙후된 환경을 문화환경화 하면서 경제 활동에 도움을 주기 위한 목적 또한 내포하고 있다. 특히 부산의 골목길은 '부산다움'이라는 부산 문화의 큰 줄기를 내포하고 있는 장소로 주민들의 삶의 터전이 되는 것은 낙후된 장소가 고립되지 않고 외부와 소통하며 경제활동의 활성화와 부산을 문화도시로 나아가게 하는 동시에 골목길 문화를 미래세대로 이어주는 촉매역할을 한다.

골목길 가꾸기를 위해서는 시간적인 측면에서 2가지 시선으로 나누어 질 수 있다. 현재를 직시하는 현재의 시선과 미래를 계획하는 미래의 시선이 그것이다.

골목길 가꾸기를 위한 현재의 시선 : 골목길은 이미 만들어져 있는 결과물이다. 많은 사람들의 일상생활 공간이다. 과거의 생활과 시간의 흔적이 남아 있는 곳이다.

골목길 가꾸기를 위한 미래의 시선 : 골목길은 가꾸어야 하는 삶의 터전이다. 많은 사람들이 궁금해 하는 관광지이다. 시간의 흔적에 감동받을 수 있는 살아있는 문화유산이다.

골목길을 가꾸는 일은 현재의 시선에서 평범한 일상을 특별하게 바라볼 수 있는 새로운 시각을 하나 더하고, 미래의 시선에 새로운 이야기꺼리를 만들 수 있는 문화환경을 접목시켜 또 하나의 추억을 만들어 갈 수 있어야 한다.

옷, 美 를 입 히 다.

제6장

아파트 APT

 아파트, 그 아찔한 자존심... 그 드높은 콧대를 향하여

박규환

현재 대한건축학회 정회원, 동의과학대학교 건축과 교수로 재임 중이다.

1922년 세기의 건축가 르 꼬르뷔제는 '빛나는 도시'를 기본개념으로 하는, 약 300만 명을 수용할 수 있는 근대도시계획을 제시하였다. 익히 알려져 있듯이, 근대건축은 과학과 기술의 눈부신 발전에 따른 삶의 변화를 능동적으로 수용하고자 했던 아방가르드 건축가들에 의해 전개되었다. 자동차와 기선, 비행기 등을 비롯한 새로운 교통수단의 등장과 전화기를 비롯한 무선통신수단의 등장은 시간적으로, 공간적으로 고립된 세계에 속도라는 개념을 끌어 들이면서 그 폐쇄성을 무너뜨리고 개방적이고 동적인 세계를 열어젖혔다. 상뗄리아는 이러한 시대상의 변화를 '동시성' '개방성' '이동성' '교차성'으로 정의하였다. 가히 건축계의 모짜르트라 할 만한 르꼬르뷔제는 이러한 시대 이미지를 토대로 그 누구도 제시 하지 못했던 '근대건축의 5원칙'을 발표함으로써 이후 지금까지 토 를 달 수 없는 새로운 건축의 패러다임을 완성하였다.

그림2

르 꼬르뷔제가 '빛나는 도시'를 통해 꿈꾼 세상은 무엇이었을까?
근대화과정에서 잘살아보겠다는 일념으로 꾸역꾸역 도시로 모여
든 사람들은 그렇게 모인 도시에서 차마 말로 못할 열악한 환경에
서 생존할 수밖에 없었다. 도시 기반시설 미비, 불량한 일조 및 채광,
통풍, 위생환경 등등. 많은 건축가들이 이 문제를 해결하고자 노력
하였지만, 결정적 해답은 르 꼬르뷔제가 제시한 '근대건축의 5원칙',
즉 '자유로운 평면' '개방된 형태' '연속창' '필로티' '옥상정원'을
통해 찾게된다. 비슷한 시기의 '빛나는 도시 - 300만을 위한 도시
계획'의 드로잉을 보라. (그림1, 2) 공지가 있고, 녹지가 있으며 쭉
뻗은 도로 위를 질주하는 자동차들이 있으며, 무엇보다 하늘이 있다.

그리고 땅위를 덮은 집들이 하늘을 향해 차곡차곡 쌓여 있는 아파트. 약 100여 년 전의 아이디어가 지금 봐도 그간의 세월을 잊게 만든다. 이후 르 꼬르뷔제는 2차 세계대전이 끝나고 프랑스 임시 정부로부터 전쟁으로 폐허가 된 도시 재건을 위임받게 된다. 그는 마르세유에 그 유명한 거대 고층 아파트 '유니떼 다비따시옹'을 지었다. (그림3)당시 프랑스 문화부 장관이던 앙드레 말로는 그를 그리스의 피디아스, 르네상스의 미켈란젤로를 잇는 인류 3대 건축가로 치켜세우기도 했다. 이 프로젝트를 통해 르 꼬르뷔제는 자신이 꿈꿔왔던 유토피아를 실현해보는 기회를 얻었고, 르 꼬르뷔제는 단순한 주거를 넘어서는, 자연과 하나 되는 공동체를 만 들고자 하였다. 이랬던 아파트는 이후 기능주의라는 옷을 입고, 국제주의 양식이라는 세계화 물결을 타면서 전 세계로 파급되어갔다.

근대화에 그 어떤 나라보다 열심이었던 우리가 아파트를 몰라라 할
수 있었겠는가. '조국근대화'라는 기치 하에 그야말로 잘살아보기
위해 국경 없이 치열하게 뛰어다니기 시작했던 60년대부터 우리의
도시풍경은 그야말로 상전벽해로 거듭나기 시작했다. 그 변화의
역사를 간단히 살펴보자.

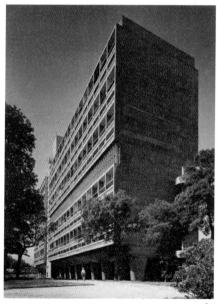

그림3

1960년대부터 1970년대 초기까지는 우리나라 아파트의 태동기로 본다. 서울의 마포아파트를 필두로 하여 한강아파트, 반포아파트 등의 새로운 주거형태가 대규모로 탄생하였다. 전통적 생활방식의 단독 주택과는 그 생김새부터 판이하게 달랐던 아파트의 개발은 새로운 주생활의 가능성을 제공하였고 이는 서구중심의 소위 '모던 라이프' 가 우리네 삶에 깊숙이 침투하는 계기가 되었다. 그러나 최근의 경향과는 달리, 이 당시 아파트 계획은 철저히 경제성의 원칙에 따라 시공 됨으로써 획일화된 격자형 배치와 형태가 주를 이루었으며, 내부 주생활에 있어서도 입식과 좌식이 혼용되는 과도기적 모습을 보여준다. 그러나 서울중심의 대도시를 기반으로 형성되기 시작한 아파트는 이후 모든 서민들이 선망하는 주거양식으로 자리잡게 된다.

1970년대 중·후기 우리나라의 아파트는 성장기에 진입한다. 이 시기를 통해 아파트는 그 규모와 공급에서 큰 발전을 이루기 시작하였으며, 고밀도 주거개발에 따라 주거단지의 단위면적당 사용효율이 높아지고 경제성장에 따른 소비증대로 단지 내부와 주변에 상가가 즐비하게 되었다. 그러나 일각에서는 아파트 개발의 성격이 지나친 이윤추구로 변질됨으로써 쾌적한 주거환경 조성에 차질을 빚는 사태가 야기되기 시작하였고, 늘어난 공급량에도 불구하고 그 막대한 잠재수요 때문에 이를 선점하여 이득을 취하려는 아파트 투기현상이 싹트기 시작함으로써, 르 꼬르뷔제가 꿈꿨던 유토피아가 서서히 디스토피아로 변질되는 전주가 되기도 하였다.

양적인 발전에 뒤이어 우리나라 아파트는 1980년대와 90년대를 거치면서 급속도로 다양화되는 경향을 보인다. 대규모 아파트단지가 지속적으로 개발됨으로써 신도시와 같은 초대규모의 주거단지가 등장하게 된 시기도 이때부터이다. 이러한 신도시 개발에는 획일 화에서 벗어나려는 시도를 통해 여러 가지 주거형태가 동시에 조성됨으로써 다양성이 증대되는 결과를 낳기도 하였다.

그림7 그림8

2000년대 이후, 우리나라의 아파트는 기존의 형태에서 완전히 탈피하여 주거공간으로서는 그 유례를 찾아볼 수 없는 초고층화된 모습으로 다시 등장한다. 기존의 신도시 개발은 아파트 초고층화와 연계하여 지역을 불문하고 드디어 그 아찔한 자존심을 세우며, 드높은 콧대를 자랑하기 시작한다. 르 꼬르뷔제가 지금의 부산 해운대 센텀과 송도 국제도시에 마구잡이로 솟아 올라있는 저 아찔한 우리의 자존 심을 봤다면, 어떤 표정을 지을지 무척 궁금하다.(그림7,8)

다시 르 꼬르뷔제의 '빛나는 도시'를 떠올려 본다. 거기에는 분명 필로티로 개방된 대지와 녹지와 바람과 하늘과 태양이 뒤섞여있다. 인간은 없지 않느냐고? 저 드로잉을, 아니 저 풍경을 바라보는 시선이 우리네 인간이라 느껴진다. 르 꼬르뷔제는 그런 도시를, 그런 아파트를 자신의 시선으로 바라보는 꿈을 꿨으리라 생각한다. 자연과 인간과 건축이 이 지구상에서 하나로 어우러지는 삶. 그런 삶을 르 꼬르뷔제는 아파트를 통해 보려 했던 것 같다. 물론 내 생각이다. 이제 우리네 아파트를 다시 보자. 파란 하늘 배경의 지평선 위로 솟아오른 오브제가 보인다. 그 오브제 사이로는 각진 길이 바둑판 줄무늬처럼 나있고 가로수가 있고 분명 사람도 있겠지만 하나로 왠지 어우러지는 맛이 없다. 모두가 따로 논다. 저 오브제 드높은 곳에는 분명 누군가가 줄줄이 비슷한 자리에서 비슷한 폼으로 우쭐한 시선을 누리고 있겠지? 그들은 스스로 값비싼 시선을 차지했다고 즐거워하겠지만, 이를 바라보는 내 시선은 참 당혹스럽다.

그림9

자연 속 한 줄기 바람이라도 스며들까 꼭꼭 닫아버린 유리덩어리 속에 갇힌 채 자폐화 되어가는 우리의 삶이 참 안쓰럽다.(그런 점에서 이 아파트 참 대단하다! (그림9)) 이게 어떻게 보면 아파트의 태생적 운명인지도 모르겠다. 좁은 지구 땅덩어리에서 x - y축으로 평수를 넓히자니 한계가 있고, 무한한 하늘 z축 저 너머로 솟아오르기는 제한이 없으니, 어찌 그리 우리네 높디높은 자존심, 콧대와 딱 맞아 떨어질까...더군다나 저 높은 곳에서는, 높으면 높을수록 시간도 천천히 간다지...좋겠다.

21세기 현대인은 싫든 좋든 유목민이다. 땅위를 떠도는 유목민이 아니라 허공을 떠도는 유목민. 다시 한 번 모짜르트 같은 건축가가 나타날 수는 없을까? 약 100여 년 전, 20세기 벽두에 르 꼬르뷔제란 건축가가 나타나 아파트를 통해 삶의 문제를 풀어봤듯이, 21세기 지금 또 다른 누군가가 나타나 우리의 유목생활을 대신하는 눈이 번쩍 뜨이는 삶의 모습을 제시할 순 없을까?

 # 외부의 시각으로 본 아파트

정달식

현재 부산일보 문화부 부장으로 재임 중이며, 저서로는 『도시, 변혁을 꿈꾸다.』 등이 있다.

기억의 저쪽 – 아파트는 닭장이었다.

참 강렬했다. 맨 처음 아파트를 보았을 때의 인상은. 그게 부산 서구 대신동에 있는 문화아파트였다. 6살 때였으니 40년이 훨씬 넘었다. 시골(하동) 꼬맹이 눈엔 아파트 끝이 보이질 않을 정도였다. "이 높은 걸 어떻게 지었지"라며 마냥 신기해했었다. 큰이모네 집이 대신동 산비탈에 있었는데, 운동장 맞은편에 떡하니 서 있던 문화아파트가 그렇게 커 보일 수가 없었다.

시골 어른들이 이런 아파트를 보고 '닭장' 닮았다고 하는 걸 나중에야 알았다. 하지만, 그땐 닭장이라는 어른들의 말에 선뜻 동의할 수 없었다. "도대체 닭장과 어디가 닮았단 말인가?"오히려 나는 아파트가 벌집과 많이 닮았다고 생각했다. 그런 아파트에 내가 살게 될 줄은 몰랐다.

초등학교 때 부산으로 전학을 와 외갓집(일반 주택이었음)에서 잠시 보냈을 때를 제외하곤, 지금까지 30년 이상을 아파트에서 살고 있으니 말이다.

도시의 회색빛 아파트 모습

아파트, 각박한 세상을 부채질하다.

고향 할머니 집에는 안마당과 바깥마당이 있었다. 안마당은 일반 가정집의 마당과 크기가 비슷했지만, 바깥마당은 안마당의 2~3배 정도의 크기였다. 일 철이면 그곳에서 타작이나 수확물을 말렸다. 그렇지 않을 때는 어린아이들의 놀이터였고 어른들의 휴식 장소였다. 어린 우리는 그곳에서 구슬치기나 자치기를 하면서 놀았고 동네 아주머니나 아저씨들도 나무 그늘에서 도란도란 이야기꽃을 피우기도 했다. 지금 돌이켜 보면 그곳은 동네 회관이나 마을 정자나무 주변처럼 또 하나의 소통 공간이었다. 가끔은 그곳에서 크고 작은 충돌이 일어나기도 했다. 하지만 평소엔 웃음꽃이 만발하던 곳이었다.

이렇게 옛 추억을 더듬는 것은 우리의 전통 건축 속엔 오래전부터 마당이라는 공간을 중심으로 자연과의 소통, 인간과의 소통이 이루어졌다는 것이다. 하지만 산업화 물결 속에 아파트가 전국을 휩쓰는 동안 이웃과의 소통 역할을 담당하던 마당은 우리 곁에서 하나둘 사라져 갔다.

그 대신 생겨난 게 헬스장, 골프연습장, 수영장과 같은 다양한 커뮤니티 시설을 갖춘 고급 아파트들이다. 아파트 분양업체가 주장하는 커뮤니티 공간은 사실 아파트 주민만의 공간이다. 도시라는 큰 테두리 속에서 보면 경계의 극명함일 뿐이다. 현대 도시는 얼음처럼 차갑다. 뚫어야 할 곳은 벽을 만들고, 열어야 할 곳은 정작 닫고 산다. 대화를 하여야 할 곳은 고요만이 흐른다. 여기에 가장 큰 공헌을 하는 게 바로 아파트이다.

아파트를 뜻하는 영어는 'apartment'이다. 'apart'는 '개별적으로'라는 뜻의 부사이다. 'ment'는 명사형을 만드는 접미사다. 둘이 합쳐서 '개별적으로 있는 것'이라는 의미를 갖는다. '아파트'라는 단어에는 어원적으로 통합이 아닌 분리라는 의미가 짙게 깔려 있다. 그러니 아파트의 속성은 소통과는 거리가 멀 수밖에 없는지 모른다.

도시, 침묵의 아파트가 넘쳐난다.

건축이 가지는 시각적인 부문은 도시의 이미지를 좌우하기에 부족함이 없다. 하지만 유감스럽게도 우리네 도시 건축은 주거공간이 대부분을 차지한다. 따라서 유독 아파트가 많은 우리나라로서는 치명적 결함이다.

아파트는 분명 도시 속의 공간이지만 인근의 지역성으로부터 의도적인 고립을 지향한다. 공간의 구성은 철저히 배타적이고 폐쇄적이다. 그곳에는 단지 특별함만이 존재할 뿐이다.

그렇다 보니 도시가 가진 여러 가지 매력들은 급속도로 파괴 또는 소멸하고 만다.

여기엔 일직선, 사각형, 성냥갑, 바둑판 등 아파트가 주는 단조로운 이미지가 일조한다. 이런 획일화된 건물들로 켜켜이 쌓여 있는 도시는 우리네 삶마저도 단조롭게 만들고 획일화 시킨다.(여기선 굳이 직선이 갖는 선의 이미지를 언급하지 않겠다)

가우디의 건축 카사밀라

홍콩이나 싱가포르에서는 비슷한 건물을 찾기가 힘들다. 하지만 유독 우리나라에서는 비슷비슷한 건물이 넘쳐난다.

프랑스의 시인 발레리는 말했다. 이 세상에 수많은 건축이 있지만, 그 중에서도 침묵의 건축, 이야기하는 건축, 노래하는 건축이 있다고. 기존의 아파트(침묵의 건축)가 정연하게 줄을 맞추듯 일직선 상으로 쌓아 올린 것이라면, 춤추는 듯 뒤틀린 아파트(노래하는 건축, 이야기하는 건축)는 가구마다 각자의 자연적 테라스를 만들어 주며 사선으로 혹은 지그재그로 쌓아 올린 아파트가 될 터이다.

유감스럽게도 우리의 도시에는 노래하는 건축은 볼 수 없고, 아파트라는 침묵의 건축만이 넘쳐난다.

아파트는 욕망 덩어리다.

아파트는 욕망의 상징이다. 내겐 그렇게 보인다. 그곳엔 도시에 대한
계획이나 건축에 대한 미학은 쉽게 찾을 수 없다. 오직 자본 논리와
경제논리, 개발 논리만이 존재하는 것 같다.
욕망의 한가운데엔 재개발 재건축도 빼놓을 수 없다. 서울 숭례문의
불탄 자리에도, 부산 연산동 재개발 비리에도 독버섯처럼 자리
잡았다.

부산 광안대교에서 바라본 아파트

부산 해운대 마천루

아파트 고층화 또한 아파트가 욕망 덩어리임을 상징한다.

요즘 아파트들은 마치 "내가 더 잘났어" 라는 듯 고층화를 향해 나아가고 있다. 그곳엔 서로에 대한 배려라곤 눈곱만큼도 찾을 수 없다. 추악한 욕망이 도사리고 있을 뿐.

처음에는 5층짜리 아파트만 지으면 될 줄 알았을 터이다. 하지만 우리의 욕심과 욕망은 10층, 30층, 50층으로 바뀌어도 끝이 없다. 갈수록 추악해져 가는 욕심은 이제는 우리 앞에 100층, 150층을 향해 나아가고 있다. 여기에 '빈자의 미학'을 들이미는 것은 무의미한 일일까?

건축가 승효상은 말했다. 돈이 있다고 마음대로 사는 게 아니라 스스로 절제하고 검박한 사람들, 집을 지을 때도 남보다 작은 집을 짓고, 남하고 나눌 수 있는 집을 지으려고 하는 게 '빈자의 미학'이라고. 아파트는 빈자의 미학을 배워야 한다. 아니 흉내라도 내어야 한다. 그래야 도시가 산다.

아파트, 대화가 필요해, 변화도 필요해

한국의 아파트는 압축적 근대화, 산업화의 상징이기도 하지만 한편으로는 산업화의 문제점을 가장 적나라하게 보여주는 표본이라고 할 수 있다. 물리적 측면만 강조한 나머지 주민 간 소통이나 문화, 사회적 측면이 중요하게 다루어지지 못했기 때문이다. 이제부터라도 바꿔보자. 이웃과 소통할 수 있는 공간, 그들과 함께하는 아파트로 말이다. 친밀함의 척도는 얼마나 서로를 보여주는가에 있다. 그것은 개방성이다. 아파트의 경우 좀 더 개방적인 공간 개념으로 계획될 때 진정한 의미의 커뮤니티에 기여하게 된다.

도시주거환경의 개발에 있어서 지역 커뮤니티에 대한 공공성은 주변과의 경계 허물기로부터 시작된다. 장소가 갖는 상징적 기억과 개발의 대립한 가치에서 공공성에 대한 배려는 개별단지의 사유화가 아닌 지역 커뮤니티의 새로운 장소성을 만들 수 있을 것이다.

수년 전이다. 경기도 안산에서 열린 '크로스 장르 건축 제안'전에 덴마크 출신의 건축가 비야케 잉겔스의 작품 '도시의 다공성'이 관객들의 눈길을 사로잡았던 적이 있다. 그의 작품은 빽빽하게 자리 잡은 안산의 아파트촌을 보고 아이디어를 얻은 것으로 각각의 집을 육면체로 분리, 분리한 육면체를 다시 쌓고 조금씩 비틀어 부드럽고 우아한 한국의 산 능선과 잘 어울리면서 아랫집의 지붕을 윗집의 정원으로 삼을 수 있는 새로운 형태의 주거공간으로 창조했다.

보통 산이 있는 곳에 아파트를 짓게 되는 경우 산을 편편하게 다져 놓고 집을 짓는다. 하지만 잉겔스는 굳이 이렇게 할 필요가 없음을 건축 설계를 통해 보여 주었다. 산의 능선도 살리고 주택의 조망도 충 분히 살리는 설계. 무엇보다 성냥갑 아파트를 변형한 새 주거공 간의 대 안으로 실제로 적용 가능한 도시 개발 청사진으로 손색이 없었다. 기존의 경직된 직선형 아파트가 곡선의 건축으로 변모하는 놀라움 이다.

결국은 자연이다.

이동범 씨가 쓴 '자연을 꿈꾸는 뒷간'(들녘, 2009년)에는 예부터 우리 조상들이 대대로 콩 세 알을 심는 이유를 이렇게 들고 있다.

우리 조상들은 콩 하나는 땅속의 벌레 몫이고 하나는 새와 짐승의 몫이고, 나머지 하나는 사람 몫이라고 생각했기 때문이란다. 조상들은 벌레와 새와 사람이 모두 자연의 주인이며, 함께 공존하며 살아야 할 동반자로 보았다. 공동체라면 사람들만의 공동체로 생각하는 우리의 좁은 생각을 부끄럽게 만든다.

이 이야기를 꺼낸 이유는 우리네 아파트가 되찾아야 할 것은 바로 '잃어버린 자연'이라는 것을 강조하고 싶었기 때문이다. 도시에 자연을 숨 쉬게 하자.

싱가포르의 한 아파트 입구 조경 모습

일찍이 스위스의 대건축가 르코르뷔지에(Le Corbusier)는 1935년 미래의 이상 도시 '빛나는 도시'를 이렇게 그리고 있다. 땅의 5%에는 고층 건물이 들어서고 또 10%에는 저층 주택이 들어선다. 그리고 나머지 85%는 녹지다. 빛나는 도시의 고층 아파트 밑에는 길 대신 구불구불한 공원이 펼쳐진다. 건축의 거장 르 코르뷔지에가 그린 꿈의 도시는 바로 자연이 살아 숨 쉬는 곳이었다. 사람들은 르 코르뷔지에의 '빛나는 도시'를 흔히 유토피아라고 한다. 꿈의 도시라는 얘기다. 하지만 녹지가 펼쳐지고 자연이 살아 숨 쉬는 빛나는 도시는 결코 꿈의 도시가 아니다.

현실의 이쪽 – 사방이 아파트 천지

도저히 이루어질 수 없는 것을 꿈꿨는가? 꿈이라면, 다시 현실이다. 프랑스의 인류학자 발레리 줄레조는 우리나라를 '아파트 공화국'이라 했다. 굳이 줄레조의 말을 빌리지 않더라도 한국의 도시는 온통 아파트 천지다. 여기엔 부산도 예외일 순 없다. 더하면 더했지, 못할 이유가 없다. 재개발 재건축은 멈추지 않고 있고, 그곳엔 어김없이 아파트 단지가 들어서고 있기 때문이다.

이런 현상을 지켜보면서 "도시에 얼마나 많은 아파트가 들어서야 아파트 짓는 게 끝이 날까"라고 되물어본 적이 있다. 그리고 스스로 내린 답은 '시민이 자각하지 않는다면, 머지않아 부산은 온통 아파트 천지가 되고 말 것이다'라는 것이었다. 부산은 지금 아파트 천지를 향해 너무도 착실히(?) 달려가고 있는 듯하다.

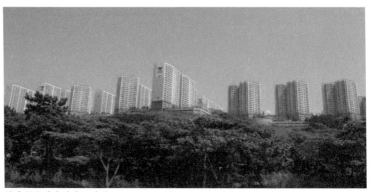

부산 몰운대의 아파트 단지

 도시의 미, 아파트 - 그 불편한 관계

조형장

현재 부산국제 건축문화제 프로그래머, 건축사사무소 메종 대표로 재임 중이다.

양극화의 공존, 아파트

도시에 아름다움을 입히는 매개로서의 아파트, 참으로 난감한 논제가
아닐 수 없다. 우선 아파트 하면 떠오르는 일상적 이미지는 무엇이
있을까? 도시인들의 편리한 보금자리, 쾌적하고 깨끗한 공동주거건
축, 재산목록1호, 겨우 이 정도가 다소 긍정적 이미지라면, 획일적, 성
냥갑, 콘크리트 숲, 무미건조, 투기의 대상 등 과거의 부정적 이미지와
더불어 마천루, 타워, 초호화 저택, 가진 자들의 닫혀진 사유공간 등
최근 아파트 이미지까지 건축적, 공간적은 물론 사회적으로 부정적인
면도 만만치 않은 실정이다.

또한 도시에는 사치로움과 검소함, 여유와 고단함, 풍족함과 모자람이
늘 함께 공존한다. 이 두 가지의 상반된 양극의 개념은 도시건축의 근
간을 이루는 주거건축에서 그 절정을 찾을 수 있다.

도시 극단의 공존

풍경을 사유하려는 건축, 아파트

가장 아름다운 건축물의 경지는 스스로의 빼어남을 자랑하는 모습이
아니라 한발 물러서 은은한 자연의 배경이 되는 건축물이라고 한다.
그러나 최근에 앞 다투어 지어지고 있는 최고급 초고층아파트들을
살펴보면 온통 주인공이 되고 싶어 하는 잘난 건축물이 대부분이다.
나의 것이 최고가 되었으면 하는 건축주들의 경쟁적인 요구와 내가
설계한 건축물이 최고이길 바라는 대부분 건축가들의 예술가적 속
성의 집착이 빚어낸 결과이리라. 아울러 그것은 보여주기 위한 건축
이 아니라 내가 나를 버리고 멀찌감치 떨어져 바라보았을 때 주변
환경 속으로 녹아드는 조연의 모습이 진정 아름다운 모습임을 간과한
결과이기도 하리라.

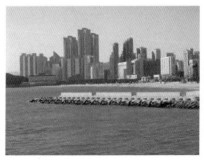

부산 해운대 마천루

거대한 병풍

또한 풍경이란, 특히 특정 경관이 고부가의 경제적 가치가 될 수 있는 도시의 풍경은 개인 또는 집단의 전유물이 될 수 없다. 반드시 함께 공유되어야 한다. 그러나 현실은 어떠한가. 그저 팍팍한 삶의 현장, 서민들의 아파트는 풍경에 대한 갈망조차 사치인가. 특히 아름다운 바다 풍경이 즐비한 부산의 바닷가는 신흥 초고층 아파트 단지로 채워지고 있다. 거대한 병풍같은 마천루들이 불특정 다수 도시민들의 시선을 가로막고, 부를 획득한 자들의 특권인양 아름다운 조망을 사유하고 있는 것이다. 아름다운 배경이 아니라 스스로의 빼어남을 한껏 뽐내는 닫혀진 마천루 속에서 함께 공유하여야 할 풍경들은 특정인들을 위한 이기적인 그림이 되어버린 공간, 장소, 건축물, 이것이 이 시대 또 다른 아파트의 모습이기도 하다.

공공성을 잃어버린 공동주택, 아파트

자칫 도시의 미가 그저 외부적으로 바라다 보이는 과장된 스카이라인 또는 화려하고 거대한 건축물의 형태미 등 시각적 요소로서의 외형과 경관적 요소에만 국한되어서는 아니 될 것이다. 진정한 도시의 아름다움은 거리에서, 골목에서, 건축물에서, 그리고 곳곳의 공간에서 품어 나오는 역사성, 정체성, 공공성과 더불어 문화예술의 향기 또는 더불어 살아가는 삶의 향기가 어우러지는 대단히 복합적인 요소들끼리의 조화로 이루어진다. 그 가운데 공공성에 대한 이야기는 다른 요소들과는 달리 접근하고 고민해야 할 부분이다. 도시의 역사와 특성은 이미 결정되어져 있는 경우에 속하지만 공공성에 대한 내용은 계획적인 배려로 만들어 가야하는 부분이기 때문이다. 공동주택, 특히 아파트 건축에 있어 공공에 대한 배려는 무엇일까?

가진 자들만이 모여 산다는 어느 바닷가 넓은 평수의 초호화 초고층 아파트의 주민들은 일반 서민들이 제 집 앞 해변에 상시 출입한다는 사실을 불쾌해 할 지도 모를일 이라는 어느 글을 읽었던 기억이 있다. 어느 아파트는 입주민 대표회의에서 이사 올 사람들의 수준을 심사 해서 결정 한다는 기막힌 규준을 가지고 있단다. 천민자본주의, 졸부 근성의 끝판이 아닌가. 심각한 일이 아닐 수 없다. 높은 담장으로 둘러쳐 극히 일부분의 구성원들을 위한 지상 천국이 만들어진들 그것을 일컬어 아름다운 도시의 한 부분으로 인정할 수 있을까? 금을 그어 내 땅, 네 땅으로 구획되어진 엄연한 현실 속에서 당장 많은 부분을 할애하여 공공에 기여하라는 기대와 주문은 지극히 비현실적임을 알고 있다.

스카이라인의 실종-1

특정인의 닫혀진 사유공간

건축법에 일정규모이상의 다중이용건축물 신축 시에는 일정비율의
공개공지를 확보해야 한다는 강제조항이 있기는 하다. 대부분 보행
로를 조금 넓혀주고 형식적인 조경공간 제공 정도에 그치기 일쑤다.
다행히 최근에 이르러 보다 적극적인 공간계획을 통하여 입주민들을
위한 보안과 프라이버시를 중시하는 가운데 지역주민과 함께하는
커뮤니티공간 및 생태공원을 조성하여 개방하는 사례도 점점 늘어가고
있다. 고무적인 일이다. 더불어 사는 삶, 공유 할 수 있는 풍경, 닫힘과
끊김이 없는 유연한 공간의 이어짐, 공공성을 회복하는 훌륭한 요
소들임에 틀림없다.

정체성(Identity)을 가진 공동주택, 아파트

도시마다 나름의 역사성과 정체성이 존재한다. 도시의 환경을 가꾸고 재생하는 방법론으로 크게 두 가지, 개발 방식과 개선 방식으로 구분하여 이해하기도 하는데, 전자의 개발 방식은 낡고 오래된 시설과 건축물들을 깡그리 밀어 버리고 새로운 시설과 건축물들을 축조하는 전면 재개발 방식을 뜻한다. 오래된 아파트단지의 재건축이나 도심의 대규모 복합시설 재개발 등이 여기에 해당된다. 반면 후자의 경우는 원형은 남겨두고 일부 낡고 오래된 시설들을 개조하고 리모델링하여 -새로운 환경을 조성하는 기법으로 현재 활발히 진행되고 있는 산복도로 르네상스사업이 여기에 해당된다. 두 가지의 방식에는 각각의 장단점이 있다. 전자의 방식은 과거, 개발에 박차를 가하던 시절, 많이 행해졌던 방식으로 요즈음에도 가장 일반적인 재생 방식에 속한다. 정말 낡고 허물어져 안전과 쾌적성에 심각한 위협을 초래하는 영역에서는 필수적인 방식이다.

S 아파트 동별 리모델링 계획-1 S 아파트 동별 리모델링 계획-1

그러나 이러한 방식은 그곳의 역사나 장소성들을 흔적도 없이 소멸시
켜 버린다. 그리고 건설업자들의 사업성 논리에 따라 정작 필요한
구역보다는 아직 멀쩡한 곳에서 철거의 먼지를 날리는 경우가 허다
하다. 최근 유행처럼 번지고 있는 두 번째 도시재생방식은 과거를
인정하는 데서부터 출발한다. 벽화 그리기에서부터 다양한 마을 만들
기 공공디자인 사업이 봇물 터지듯 이루어지고 있다. 몇몇 아주 성공
적인 사례도 있으나 정작 주민들에게 필요한 안전시설과 쾌적한 환
경 조성에는 한계가 있고 지자체별 보여주기 위한 색깔 입히기에
급급한 부작용의 사례 또한 만만치 않은 실정이다. 그러나 과거의 흔
적을 기억할 수 있고 역사와 추억을 간직한 채 그 장소만이 가지는
정체성을 살릴 수 있는 개선과 리모델링의 기법은 한 단계 수준 높은
재생방법론임이 분명하다. 과연 이러한 재생기법을 오래된 아파트
단지에서도 적용이 가능 할까?

필자의 경우 수년전에 아파트 동별 리모델링의 설계를 진행한 적이
있다. 여기서 리모델링이란 단순히 집수리하고 인테리어 개선하는
차원이 아닌 수평, 수직증축을 동반하고 지하 주차장을 신설하여
지상에 피로티와 연계한 휴게공간까지 새롭게 조성하는 신축에
버금가는 또 다른 방식의 재건축이라 할 수 있다. 물론 건축법에서
허용되는 행위이다. 전면 재건축이 유일한 방법론이었던 상황에서
하나의 동에 대한 리모델링은 실로 엄청난 관심과 반향을 불러
일으켰다. 당시 올바른 도시건축에 대한 거창한 사명감 따위의 이유
는 아니었고 그냥 단순히 조그만 사무실에서도 훌륭한 일거리가 되
겠다는 생각이 가장 솔직한 심정이었다고 기억된다. 단지, 내 판단으
론 30개동이 넘고 3000세대가 넘었던, 내가 살던 그 아파트단지는
여러 가지 이유로 인해 향후 10년 내 재건축이 힘들 것이라는 확신이
있었고, 우리집 거실 콘크리트 벽은 콘크리트 못이 부러질 정도로
단단함을 유지하고 있었다.

자원도 부족한 나라에서 아직은 멀쩡한 건물을 다 부수어 버리기엔 그 엄청난 양의 폐기물, 아무튼 무언가 맞지 않다는 생각이 깊었던 것 같다. 판상형의 다소 획일적인 아파트단지였으나 동과 동 사이 바다로 향한 슬리트 경관이 확보되고 전세대 정남향의 햇살 가득한 곳. 외부의 차량이 단지의 한복판을 마음대로 지나다닐 수 있는 개방된 도로가 있고, 온 동네 사람들이 바다를 끼고 숲속을 산책 할 수 있는 수백평의 공원을 갖고 있었으니 그만하면 공공에 대한 배려 또한 최고수준의 경지가 아닌가. 원래의 틀은 간직한 채, 재건축 할 때 하더라도 그 기간만이라도 쾌적하게 살 수 있길 바랐으나 짐작한 바대로 다수의 배타적 군중심리에 밀려 끝내 실현하지 못한 프로젝트였다.

도시의 미, 아파트

신흥도시를 제외하고 역사성을 갖춘 대부분 도시들의 경우 아파트라
는 구조물은 가장 나중에 비집고 들어서는 존재임에 틀림없다. 스
스로에게 역사성이나 정체성을 강요하기란 애초에 무리다. 그렇다면
적절한 역할은 무엇일까? 다수의 사람들이 공동으로 거주하는 공
동주택의 경우 처음부터 주변현황과의 조화를 고려하고 입지에 걸
맞은 단지의 형태, 지역성을 고려한 스케일계획을 우선 고민해야 할
것이다. 아울러 공간에서 풀어내는 커뮤니케이션의 활성화, 공공성에
대한 고민 등이 배려된다면 최소한의 소임을 다하지 않을까 싶다.

구마모토 주상복합 건축물

슬리트경관을 고려한 해변 집합주택 계획안

일본 넥서스월드 집합주택

어차피 건축행위란 자연의 일부를 훼손하고 끼어들 수 밖에 없는 태생적 이유로 완벽한 아름다움을 만들어 내기엔 한계가 있을 것이다. 도시의 아름다움에 기여 할 수 있는 아파트의 역할이란, 드러내지 않고 본연의 기능에 충실한 삶의 터전을 마련하는 길 일 터 인데, 막상 말이나 글처럼 그것을 실체화시키기란 결코 쉽지 않은 일이다. 그것은 그 어떤 건축행위 보다 개발이익에 대한 기대치가 극대화되는 현실적 이유를 무시할 수 없기 때문이기도 하다. 아파트에 대한 건축법상 정의는 참으로 단순하다 5개층 이상의 공동주택, 대형 단지나 하늘을 찌르는 초고층 건축만이 아파트가 아니라 전원주택형 타운하우스의 주거 건축물도 아파트에 속할 수 있다. 장소에 따라 아기자기한 타운 하우스와 공공성이 배려된 마천루, 도시의 정체성을 간직한 리모델링 아파트 들이 함께 어울어져 조화를 이룰때 아파트라는 건축(공간)도 도시의 아름다움을 이루는 훌륭한 매개체가 될 수 있지 않을까......

도시, 美를 입히다.

제7장

간판 SIGN

 도시에 美를 입히는 간판을 보고 싶다.

정상도

현재 국제신문 논설위원으로 재임 중이다.

1. 간판을 생각하며 떠올린 이야기 둘

"어제 타임스퀘어에서 만난 노인 이야기를 조금 해야겠군요. 그분이 부산을 알고 있었고, 부산에서 잠깐 살기도 했다고 해서 놀랐습니다. 부산이라는 데가 시드니라든지 홍콩만큼이나 외국인이 즐겨 찾는 관광지는 아닐 텐데 말이지요. 사실 저는 타임스퀘어 벤치에 어제처럼 앉아본 적이 지난 삼 년간 한 번도 없었습니다. 그저 지나만 다녔을 뿐이지요. 그런데 회사를 그만두고 오랜만에 지나가다 보니 타임 스퀘어가 보행자들의 쉼터로 바뀌어 있어서 새롭기도 했고, 무엇보다 광장을 가득 메운 이방인들 속의 한 노인이 유독 제 눈길을 끌었지요.

노인은 조그마한 노트를 손에 들고 한참 허공을 향해 눈을 감은 채 사색에 잠겨 있다가 생각난 듯이 노트에 무엇인가 쓰곤 했지요. 그가 잠깐씩 고개를 들어 음미하듯 바라보는 맞은편 고층 건물의 외벽에는 한국 굴지의 기업 '삼성'의 로고가 선명하게 찍힌 광고가 자리 잡고 있었습니다. 그리고 그 옆 빌딩에는 뒤질세라 같은 크기의 LG 광고가 타임스퀘어를 내려다보고 있었고요. 그때 저는 42번가 타임스퀘어를 지나 43번가 샘 애시 악기 거리를 가던 중이었지요. (…)

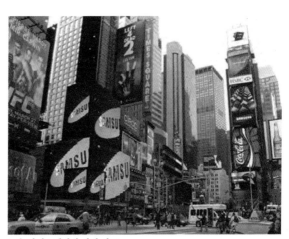

뉴욕 타임스퀘어의 삼성 광고

평소 누구에게 말을 걸고 하는 성격이 아닌데 그날을 좀 달랐습니다. 혹시 작가이십니까? 하고 제가 노인에게 말을 걸었고, 노인은 고개를 저으며 노트를 덮었습니다. 그의 눈과 입은 미소를 짓고 있어서, 내친김에 저는 거기에 무엇을 쓰느냐고 물었습니다. 노인은 말없이 맞은편 고층 건물 외벽을 장식하고 있는 삼성 광고를 가리켰습니다. 스무 살 어름의 새파랗게 젊은 시절을 저 나라에서 보냈다고요. 참전해서 죽을 고비를 여러 차례 넘겼는데, 한번은 부산이라는 남쪽 항구도시에서 병원 생활을 하며 소녀가 낳은 아기를 받은 적도 있었다고요. 육십 년 전 일인데, 가난과 비참을 눈 뜨고 볼 수 없었던 그 나라가 맨해튼의 심장을 차지하며 번쩍번쩍 광고하고 있다는 것이 도무지 믿어지지가 않는다고요. 그때 자신이 보았던 것이 혹여 꿈은 아니었나 매일매일 이곳에 나와 확인하는 거라고요."

최근 나온 함정임 소설집 '저녁 식사가 끝난 뒤'에 실린 '그는 내일이라고 말하지 않았다'에 나오는 구절이다.

미국 중산층 가정에 입양된 주인공이 뉴욕에서 직장 생활을 하다 어느 날 직장을 잃고 홀로서기 위해 동분서주 하는 과정에서 일어난 일이다. 상실과 상처를 안고 살아가는 입양아를 소재로 한 이 단편소설의 흐름과는 무관하게 이 부분을 길게 인용한 이유는 타임스퀘어의 삼성, LG 광고와 이와 관련한 미국 노인의 감상 때문이다. 특히 '가난과 비참을 눈 뜨고 볼 수 없었던 그 나라가 맨해튼의 심장을 차지하며 번쩍번쩍 광고하고 있다는 것이 도무지 믿어지지가 않는다고요' 하는 구절은 뉴욕을 찾는 한국인 관광객이라면 백이면 백 그 앞에서 사진을 찍는다는 그 심정과 크게 다를 바 없을 것 같다.

타임스퀘어 광고하면 이 이야기도 빼놓을 수 없다.

"간판장이 10년 만에 지구에서 가장 비싼 뉴욕 한복판 타임스퀘어에 간판을 달 기회가 찾아왔다. 대구 변두리에서 30만 원짜리 시장 간판을 만들던 내게 세계적으로 명성이 알려진 상품만 걸리는 그 전광판이 들어왔으니 세상이 다 내 것 같았다. 광고 단가로 치면 자그마치 10000% 상승한 대박을 친 셈이다. 꿈인지 생신지 믿을 수 없었다."

'광고천재 이제석'에 나오는 이제석의 현대자동차 광고 런칭 경험기다. 'New Thinking New Possibilities'(새로운 생각 새로운 가능성)이라는 현대자동차의 메시지를 전해야 하는 데 여건이 만만찮았다. 전광판이 걸릴 공간 시야를 브로드웨이 티켓 박스가 가로막고 있었던 것이다. 쉼터 계단에 가려 광고판의 절반도 채 보이지 않은 불리한 상황이었지만, 쉼터 계단을 발판으로 활용해 스마트폰으로 앱만 깔면 타임스퀘어 한복판에서 누구나 사상 초유의 사이즈로 레이싱 게임을 즐길 수 있도록 만들었다는 이야기다.

"멀리서 잘 안 보이는 전광판을 어떻게 눈에 띄게 할까? 온갖 촉각을 곤두세우다가 나는 생각을 뒤집었다. 왜 전광판 광고는 군이 멀리서 봐야 하지? 가까운 곳에서 잘 보이게 하면 되잖아! 가까운 곳에서 보이게 하려면 관객이 참여할 거리를 만들어야겠다 싶었다. 그러다 전광판에 레이싱 게임을 틀면 어떻겠느냐는 반짝이는 아이디어가 나왔다. 자동차를 만드는 회사이니 전광판을 게임기로 삼아 행인들이 직접 게임을 하면서 차를 몰아보게 하자는 것이다. 전광판을 게임 디스플레이로 만들면 사람들이 전광판 앞의 계단을 발판 삼아 게임을 하러 올라올 것이다. 우리를 괴롭히던 장애물이 새로운 발판으로 다시 태어나는 것이다. 그 순간 눈엣가시 같던 장애물이 그토록 예뻐 보일 수가 없었다."

이제석은 클라이언트에게 이렇게 제안한다. "멀리서 볼 수 없다면, 가까이서 승부를 봐야 합니다! 우리 빌보드를 가로막는 장애물을 발판으로 삼아 사람들이 난생처음 경험하는 가장 큰 스케일의 레이싱 게임을 선보일 생각입니다! 빌보드를 게임기로 바꾸는 발상. 그것이 바로 현대자동차의 새로운 생각이고 가능성입니다."

처음 진행하는 작업이다 보니 설치 작업도 말썽이었고, 프로그램에선 버그가 속출했고, 아이폰과 전광판을 연결하는 기술도 복잡했지만, 결과는 대성공이었다. 장애 요소를 기회 요소로 바꾼 아이디어라며 극찬을 받았다. 이제석은 "쓸모없다고 여겨지는 것들도 관점을 바꾸면 새로운 의미나 가치가 보인다. 그게 광고의 힘"이라고 강조했다.

2. 부산 간판 이야기… 2% 부족한

이제 눈을 부산으로 돌려보자.

부산 대표 번화가인 부산진구 서면 메디컬스트리트. 롯데호텔 맞은편 가야로 변은 간판 정비 시범 거리다. 각종 병원이나 의원을 비롯해 음식점이나 휴대전화 대리점 등의 간판이 경쟁하듯 붙어 있다. 옥상 간판, 벽면 간판, 돌출 간판, 입간판 등 그 설치 장소나 모양이 각양 각색이다. 부산진구청은 메디컬스트리트의 이미지를 높이기 위해 간판 정비가 필요하다고 판단했다. 간판의 통일성을 높이기 위해 업소마다 간판 개수를 전면 1개, 세로 1개로 정하고 이를 지킬 것을 권고하고 있다. 벌써 4~5년이 흘렀다.

부산진구에는 간판 정비 시범 거리가 또 있다. 바로 옛 경남공고와 중 앙중으로 이어지는 동천로 일부이다. 이곳은 커다란 판에 크고 화려한 글자들로 상호를 알려주는 간판이 아니라 간판에서 배경을 없애고 글자만으로 상호를 알리는 쪽으로 업소를 설득하고 있다. 부산진구청 옥외광고물관리법이나 자체 조례 등을 근거로 간판의 크기나 색상

기준을 크기나 색상 기준을 두고 업소들이 이를 따르도록 유도하고 있다. 색의 종류는 3색이나 4색 이상은 안 된다거나 건물 전면의 일부 등으로 크기나 높이를 제한한다. 대부분 시민은 이전에 비해 깔끔하다는 반응이지만, 어딘지 모르게 아쉬운 점이 있다.

밤이 되면 간판은 또 다른 모습으로 다가온다.

부산 연제구 도시철도 연산역 인근은 부산의 대표적인 유흥가 가운데 하나이다. 이 일대에선 밤이면 요란한 불빛의 간판이 고객의 발길을 유혹한다. LED 광원에 합성수지 덮개를 씌운 간판, 번쩍번쩍 단속적으로 불빛을 발산하는 간판, 시대를 거스르는 듯한 네온사인 간판, 조명이 없는 간판…. 색상과 규격 제한으로 그나마 정리된 듯한 낮의 간판 이미지와 다른 불야성이다.

부산 진구 동천로 간판 개선 사업 후

TV 드라마나 영화에서 볼 수 있는 주막 간판이 오히려 그리울 정도다. 주막 출입문 추녀 끝에 등롱(燈籠)을 매달고 거기에 '酒'자를 써넣은 그 모습 말이다. 일제강점기에 유리 제품이 만들어지면서 주막 앞에 기둥을 세워 그 위에 네모꼴 남포등을 고정한 장명등(長明燈)을 설치해 거기에 '酒'자나 옥호를 써넣고, 밤이면 불을 켜서 영업용 간판으로 삼았다고도 한다.

결국, 밤의 유흥가는 상업 경쟁의 끝, 인간 욕망의 끝을 상징하듯 관리나 지도, 권고의 바깥에 있는 듯하다. 간판의 범람, 밤의 간판은 많은 개선 여지를 남겨놓고 있다.

전체적으로 볼 때 부산의 간판은 디자인 요소가 많이 가미되면서 간판 자체에 미적 감각을 접목하려는 시도가 눈에 띈다. '간판은 도시의 얼굴'이라는 공공디자인 개념의 확산으로 기초자치단체가 경쟁적으로 간판 정비에 나섰기 때문이다. 간판 정비를 도시 품격을 높이는 한 방안으로 여기고 아이디어 공모, 간판 정비 시범 거리 조성 사업이 일상적으로 이뤄지고 있다.

이에 따라 적절한 크기와 차분한 조명 등 거리가 한결 밝아졌다는 이야기가 나오고 있다. 큰 간판들이 건물 외벽을 전부 가리거나 유난히 튀는 색상과 조명을 쓰는 사례가 줄고 있어서다. 간판의 디자인이나 형태에서 일반 간판과 차이가 나는 대기업이나 특수 기관 단체의 간판을 벤치마킹한 것도 이유로 꼽힌다. 하지만 여전히 2% 부족하다. 그 원인은 무엇일까.

3. 간판, 욕망을 누르고 건물과 조화를 꿈꾸다.

우선 사람의 욕심이다.

기초자치단체 간판 정비 담당 공무원은 "법규에 따라 색상이나 규격을 지도하고 이를 어길 경우 이행강제금을 부과할 수 있다. 하지만 간판 정비는 시민 정서를 고려하지 않을 수 없다. 업주 입장에서 간판은 크고 잘 보이는 것이 우선이다. 많은 업주가 서민이다. 광고물 제작자들을 위한 교육도 하지만, 이들도 업주의 요구사항에 맞출 수밖에 없다. 이 때문에 간판이 난립한다는 느낌이 들 수 있다"고 설명했다.

또 하나는 건물과 간판의 관계다.

사전적 의미로 상점·회사·영업소·기관 등에서 그 이름·판매상품·영업 종목 등을 써서 사람 눈에 잘 띄도록 걸거나 붙이는 표지인 간판이 건물을 가리는 판(板)이 돼 건물의 이미지를 제대로 살리지 못하고 있다. 건축학적으로 볼 때 부산의 간판은 중구난방이다. 건물도 살리고 간판 본래 목적도 살리는 방법을 찾아야 한다.

이제 앞서 소개했던 두 가지 이야기에서 다시 한 번 간판의 현재와 과제를 짚어보자.

'광고천재 이제석'에서 이제석은 뉴욕으로 광고를 배우러 떠나게 된 이유를 이렇게 설명한다. 그는 대학교를 수석 졸업하고도 변변한 일거리를 찾지 못하고 동네 간판 디자인을 하며 지냈다. 그때 동네 아저씨로부터 "그기 무신 30만 원짜리고, 나한테 10만 원만 주면 훨씬 잘해주겠구먼"이라는 핀잔을 받았다. 간판은 누구나 할 수 있는 싸구려는 느낌을 지울 수 없다. 아마 대부분 간판에 대한 이미지가 여기에서 크게 벗어나지 않을 것 같다. 그러니 간판은 도시의 품격이나 그 자체의 미적 디자인과 무관하게 상호만 제대로 알려주면 그만인 상품으로 전락한다. 그 바탕에는 이를 통해 돈만 벌려 그만이라는 얕지만 당연한 생각이 깔려 있다.

하지만 간판은 그 이상의 무엇을 갖고 있다. 함정임의 단편소설 '그는 내일이라고 말하지 않았다'에서 확인할 수 있는 상징성, 그리고 이제 석이 현대자동차 광고를 통해 확인했던 '관점을 바꾸면 새로운 의미나 가치를 보여줄 수 있다'는 그것이다. 이 때문에 통일성을 갖춘 대기업 계열 간판과 금융기관 간판이 진화하고 있고, 독특한 디자인의 개별 업소나 기관의 간판이 눈길을 끈다. 그리고 이런 사례가 늘면서 일반 업소의 간판이 한 걸음씩 진화하고 있다.

이제 남은 문제는 건물과 간판의 상호 조응이다. 무작스럽게 건물을 가리는 간판이 아니라 건물과 간판이 함께 살 수 있는 간판이 많아 질수록 거리가 밝아지고 도시의 품격도 높아질 것이다.

이것이 '도시에 美를 입히'는 간판의 역할이고 간판이 해결해야 할 과제다.

 아름다운 경관의 조건 "간판"

이영우

현재 (사)한국콘텐츠학회 학회지편집이사, 동명대학교 미디어공학과 조교수로 재임 중이다.

프롤로그

아름다운 간판은 아름다운 경관을 만들기 위한 기본적인 단위이자 가장 큰 비중을 차지하는 디자인요소이다. 이는 그 지역의 도시경관에 대한 인상을 결정하는 핵심적인 요소이기도 하다. 그러나 무질서한 간판이 거리이미지를 해치는 주범으로 지목되어 도시경관에서 시각적 공해로 전락해버렸다. 이는 이웃한 간판들과의 경쟁에서 이기기 위해 보다 잘 보이도록 과도한 크기와 자극적인 색채사용을 하고 있기 때문이다.

간판의 목적은 정보를 전달하는 것과 도시미관을 형성하는 역할을 포함하고 있다. 이러한 관점에서 정보의 수용자인 보행자를 배려하는 간판의 시각적인 요소와 간판과 건축물과의 조화가 잘 이루어질 수 있는지 살펴보아야 할 것이다. 현재 우리나라 지자체에서는 간판 정비 사업의 일환으로 '아름다운 간판 만들기 사업'이 진행되고 있다. 이를 통해 아름다운 도시경관과 지역적 정체성의 획일화를 통해 지역적 특색과 문화 사회적 배경이 조화를 이루어 도시민들이 다시 찾고 싶은 명소로 거듭나고 있다.

이에 본고는 아름다운 경관조성을 위한 방편의 일환으로 간판에 대한 시각적 압박감 감소를 위해 점유율 및 색채조절효과에 관해서 알아 보고자 한다. 또한 간판을 접하는 도시민 입장에서 느끼는 시각적 압박감을 근거로 컨트롤방법에 관한 연구사례를 소개하고자한다.

1. 간판의 통제는 선택이 아닌 필수

도시경관에는 간판, 가로등, 전봇대, 벤치, 쓰레기통, 배전판 등의 다양한 스트리트 퍼니처(Street Furniture)들로 구성되어져 있는데, 여기서 가장 손쉽게 경관의 질적 향상을 꾀할 수 있는 것은 간판일 것이다. 그러나 광고주인 점주들의 개인적인 욕구로 인해 아래의 지역 상점가 사진들처럼 간판들은 서로의 경쟁으로 정보전달 능력이 떨어지는 것은 물론이고 도시경관을 해치는 주범으로 전략해 버렸다. 이제는 간판의 통제가 선택이 아니라 필수로 해야 할 것이며 점주들의 개인적인 차원에서 생각할 것이 아니라 도시 전체의 큰 그림에서 논의가 되어 공공적인 가치를 향상시키는 수단으로 만들어야 한다.

지역 상점가1

지역 상점가2

아름다운 도시를 만들기 위해서는 계획적 간판디자인의 발전이 시급하다. 이는 간판이 도시의 주요경관인 건물과 인간과의 사이에서 소통성을 증가시키는 중요한 커뮤니티를 형성하는 주요요소이며 도시민의 시각 등에 대한 자극을 증대시켜 지역 주민들에게 좀 더 친근감 있고 역동적인 문화를 파생시킬 수 있기 때문이다. 그러나 간판에 관한 규제나 규정이 없을 경우 점주들 간의 상호간 경쟁으로 서로가 더 눈에 잘 띌 수 있기 위한 방편으로 크기, 색채, 표현력 등의 과격성만을 강조하여 도시민과 그 지역을 방문하는 시민들에게 시각적 압박감을 주게 될 것은 자명한 일이다. 이에 간판의 점유율, 색채, 범위, 형태, 효과, 안전성, 관리방법 등의 지침을 만드는 것이 지역의 특성을 강화시키고 아름다운 도시로 견인하기 위한 좋은 방법일 것이다. 이는 도시이미지 창출에 의한 질적 향상을 꾀하여 해당 지역의 상권을 방문하는 시민들에게 좋은 인상을 남길 수 있을 것이다. 이러한 것은 도시경관의 조화를 이루고 조형성을 극대화시켜 간판을 도시와 인간의 감정을 소통시키는 중요매체로 인지시켜 아름다운 경관, 보기만 해도 행복해지는 경관, 다시 방문하고 싶은 경관이 연출 될 것이다.

2. 간판에 대한 시각적 압박감

도시민들의 삶의 질 향상으로 도시경관에 대한 질적 향상이 요구되고 있으나 아직 대부분의 번화가에서는 정비되지 않은 간판들로 제각각 강한 인상을 남길 수 있도록 화려한 붉은색 등으로 건물의 외벽은 물론이고 창문마저 뒤덮고 있는 경우가 많다. 건물에 부착된 간판디자인은 문자와 색채, 그림 등을 통해 수용자들에게 정보를 가장 쉽고 빠르게 전달할 수 있는 하나의 수단이다. 그러나 무분별한 색채사용, 자극적인 문구, 건물에 비해 과도한 크기로 부착된 간판크기 및 홍보문구 등은 도시민들에게 직접적인 영향을 끼쳐 시각적인 압박감을 상승시켜 심리적인 불쾌감을 초래할 수 있다. 이에 일부 지자체에서는 쾌적한 도시경관을 만들기 위해 난잡하게 들어서 있는 간판들에 대한 정비사업 및 자율정비지원금을 지원하여 업주들에게 자진정비를 유도하고 있다. 이는 건축물의 정체성 표현은 물론 수용자들에 대한 시인지성을 높일 수 있을 것이다.

인간의 눈은 정보를 받아들일 수 있는 여러 감각 중에 가장 높은 비중을 차지하고 있는 것으로 알려져 있다. 이는 정보제공의 복잡성이 높은 환경일수록 시지각의 가치는 높아지는 반면 그것을 인지하여 필요한 정보를 걸러내는 우리의 뇌는 강한 시각 심리적 압박감을 받고 있는 것이다. 이에 도시민들이 번화가에서 필요한 정보를 시각적 압박감이 없이 편안한 마음으로 수용할 수 있도록 배려한 디자인 선정과 설치장소를 고려하여 계획하여야 한다. 이는 도시민들이 그 곳에 있는 이상은 간판을 보고 안보고의 선택사양이 아니고 지속적으로 봐야 하는 상황이기 때문에 더욱 쾌적한 환경을 만들 필요가 있는 것이다.

3. 시각적 압박감을 근거로 한 간판의 점유율 조절

건물에 대한 간판의 점유율은 옥외광고물 등 관리조례에 구체적으로 적시되어 있지만 도시환경은 지역에 따라 다양한 형태의 건축물과 가로경관을 형성하는 구성요소들로 형형색색 이루어져 있어 천편일률적으로 적용하는 것은 무리가 따른다. 또한 간판의 정보를 수용하고 살아가는 도시민들은 무질서 하고 난립한 간판의 점유율에 의해 시각적 압박감 받을 수 있다. 이에 간판에 대한 수용자의 시각적 압박감을 정량적으로 측정하여 적정한 양에 대한 기준을 설정해야 한다. 적절한 기준을 정하지 못했을 경우의 예상되어지는 부작용을 살펴보면 다음과 같이 예를 제시할 수 있다. 첫째, 건물 실내에 부착된 창문이 간판의 광고물로 뒤덮여 유입되는 빛을 차단시키고, 간판이 눈에 띄는 정도를 측정할 수 있는 가독성 및 가시성의 과도한 극대화로 시각적 공해를 유발시킬 수 있다. 둘째, 건물의 크기에 비해 과도한 크기의 간판이 부착될 경우에도 주변경관과의 조화가 깨어지고 시각적 어지러움을 통해 전달되는 심리적 압박감의 증가로 간판의 기본기능인 시각에 호소하여 정보를 전달하는 고유의 기능을 상실하고 불쾌감만이 증가한다. 이에 시각적 압박감이 유발되지 않도록 적절한 점유율에 대한 기준마련을 통해 간판으로 인해 발생할 수 있는 정보전달 기능상실, 시각적 압박감 및 공해 등에 대한 적절한 규제로 경관의 쾌적성과 간판의 공공가치를 한층 더 업그레이드 시킬 수 있을 것으로 판단된다.

4. 간판의 색채 조절

도시경관의 색채를 구성하는 요소는 건물에 설치된 간판, 건물고유의 페인트 단면, 건물에 부착된 LED, 도로면에 심어져 있는 가로수 등이 있다. 이러한 부착물 중 임의로 색채변경 및 크기 조절이 가장 손쉬운 매체가 각 건물의 홍보수단으로 설치된 간판들이며 수용자들이 재방문 등을 위해 손쉽게 기억 할 수 있는 매체이다. 따라서 간판의 색채는 도시경관에서 지배적인 요소로서 도시 이미지에 큰 영향을 미치고 있으며 도시민들에게는 시각적으로 안락함을 줄 수 있는 수단이다. 이에 간판의 색채는 임의로 혹은 전례에 따라 방향을 정하는 것이 아니라 지역특성에 어울리는 근거를 제시하고 보편타당한 색채를 활용하여야 한다. 그러나 주변의 간판들을 살펴보면 가시성 및 가독성을 높이기 위하여 빨간색 바탕에 흰색문자, 노란색 바탕에 빨간색문자 등의 1차원적으로 디자인한 색채를 자주 볼 수 있는데 이는 도시의 시각공해 및 수용자들의 시각적 압박감을 가중시켜 대표적으로 지양해야 하는 요소로 판단된다.

빨간색 바탕에 흰색문자 간판

아름다운 간판을 만들기 위해서는 계획적으로 조화로운 색상을 만들어야 한다. 색상의 조화를 이루게 되면 전체적인 통일성이 확보되고 수용자에게 안정감을 줄 수 있다. 또한 다양한 색상을 사용하면서도 조화로움을 얻고 싶다면 명도를 일정범위 내로 한정지어서 사용하고 채도를 조절하면 된다. 더불어 조화로움 속에서 포인트 색상을 사용하면 수용자에게 강한 인상을 남길 수 있다. 포인트 색상은 계획적으로 의도한 색상으로서 크지 않는 범위 내에서 사용하여야 하나 너무 과도하게 사용하지 않도록 주의해야한다. 또한 붉은 색 계열은 포인트 색으로 사용하는 것은 좋으나 간판의 바탕색이나 문자 색으로 선정하는 것은 피하는 것이 좋다.

색상을 선정할 때는 각 지역마다 대표할 수 있는 이미지 색이 있을 것이다. 이러한 이미지 색을 잘 활용하는 것도 좋은 방법일 것이다. 예를 들면 그 지역의 역사적인 사실이나 특산물, 지역축제 등을 잘 관찰하여 그에 따른 색상을 지정하여 활용하는 것도 하나의 방법이며 이렇게 선정된 색은 사람들에게 오래 동안 기억 속에 남아 있을 것이다.

노란색 바탕에 빨간색문자 간판

5. 연구사례[1]

□ 반구형입체영상제시장치를 활용한 간판의 인상평가 실증연구

본 연구사례는 필자가 일본의 큐슈대학 대학원에서 집필한 박사논문(2008년) 일부를 추출한 내용이다.

본 연구는 도시경관을 넓은 시야각으로 재현할 수 있는 반구형입체영상제시장치를 활용하여 도시경관 및 간판에 관한 인상평가실험을 통해 압박감을 근거로 간판의 조절에 관한 가능성을 검토하였다.

○ 반구형입체영상제시장치

반구형입체영상제시장치는 일본의 마쓰시타전공(Panasonic)에서 2004년 개발된 CyberDome 1800[그림1]이며 양안시차를 활용하고 넓은 시야각의 확보를 통한 실질적인 현장감을 느낄 수 있다. [그림2]과 [그림3]와 같이 빔프로젝트의 영상이 평면거울에 반사되어 반구돔형 스크린에 투영된다.

[그림1] 반구형입체영상장치 [그림2] 반구형입체영상장치(옆) [그림3] 반구형입체영상장치(위)

1)이영우, 「圧迫感を根據にした屋外広告物のコントロール方法に関する研究」, 큐슈대학 박사논문, 2008.

[표1] 반구형입체영상제시장치의 사양

항목	사양
반구돔형 스크린	·직경1800mm의 반구형 형상 ·정면 투사(投射)식 ·내면에는 실버스크린으로 도료
빔 프로젝트	·입체영상을 위해 2대사용(오른쪽용, 왼쪽용) ·영상입력신호 : SXGA ·입체영상용 편광필터 사용 ·밝기 : 1500ANSI 1m이상
평면거울	·w940XH730 (mm)
pc	·메인컴퓨터 1대, 화상투영 컴퓨터2대(오른쪽용, 왼쪽용) ·os : windows
소프트웨어	·자사에서 개발한 뒤틀림보정 기술프로그램 탑재 ·3대의 컴퓨터가 연동 및 제어
시야각	·수평110°, 수직86.4°
사이즈	·w1950mm x H2390mm x D2290mm
중량(kg)	·약250kg

○ 반구형입체영상제시장치를 활용한 도시경관의 간판에서 느끼는 시각적 압박감에 대한 인상평가실험

본 실험은 도시경관의 간판을 대상으로 시각 심리적 [압박감]을 근거로 가이드라인 제안을 위해 수행하였다. 간판의 인상평가 실험은 반구형 입체영상제시장치를 활용하여 시각심리적인 압박감을 정량적으로 측정하였다.

실험을 위한 도시경관의 샘플은 [그림4]와 같이 후쿠오카 가로 경관을 디지털 카메라(Nikon D100)로 촬영하였다. 촬영방법은 삼각대를 고정시키고 카메라 높이를 130cm[2]로 수평과 수직을 맞추었으며 도로를 중심으로 주변 상황이 잘 나타날 수 있도록 촬영하였다. 가로형 간판 사진 15장, 돌출간판 사진 6장, 옥상간판 사진 6장을 포함하여 총 27장을 선정하여 시점(視点)에서 옥외광고물까지의 거리, 점유율, 개수, 실험방법은 20대~40대 101명을 대상으로 성별, 직업, 거주지역, 학력 등의 인구통계학적 자료를 확인하였고 실험하기 전에 피험자에게 실험, 목적, 내용, 주의사항 등을 설명하고 각각 한 명씩 실험하였다. 한 경관 당 평가 시간은 제한 없이 하였으며 27개의 경관을 비순차적으로 제시하고 한명 당 실험에 임한 시간은 개인차는 있었지만 평균적으로 약 50분정도 소요되었다. 척도는 -3(상당히), -2(많이), -1(조금), 0(어느쪽 0(어느쪽도 아니다), 1(조금), 2(많이), 3(상당히)의 7단계로 점수를 분배하였다.

2)반구형입체영상제시장치의 시점(視点)이 지면에서 130cm이므로 카메라 높이를 130cm로 맞춤

가로형 간판 15장

옥상 간판 6장

돌출 간판 6장

[그림4] 실험을 위한 경관샘플

인상평가 실험에서 얻은 데이터를 토대로 인자 분석하여 3종류의 인자 (평가, 역량, 활동)로 분류하였다. 각 인자와 압박감과의 상관관계는 다음과 같다.

압박감	평가인	역량인자	활동인자
	-0.736 **	0.562 **	0.302

**상관계수는 1%수준으로 유의

[그림5] 압박감과 평가인자와의 상관관계 [그림6] 압박감과 역량인자와의 상관관계

옥외광고물에 대한 시각심리적 압박감은 평가인자의 값이 증가하면 할수록 압박감은 감소하고 값이 감소하면 할수록 압박감은 증가하는 것으로 나타났다. 또한 역량인자의 값이 증가하면 할수록 압박감은 증가하고 값이 감소하면 할수록 압박감은 감소하는 것으로 나타났다.

점유율과 압박감과의 상관관계는 다음과 같다.

[표3] 점유율과 압박

점유율	가로형 간판의 압박감	옥상간판의 압박감	돌출간판의 압박감
	0.435	0.961 **	0.616

**상관계수는 1%수준으로 유의감의 상관계수

[그림7] 가로형 간판 점유율과 압박감과의 관계

[그림8] 옥상간판 점유율과 압박감과의 관계

[그림9] 돌출간판 점유율과 압박감과의 관계

옥외광고물에 대한 시각심리적 압박감은 점유율이 높으면 높을수록 압박감은 증가하고 낮으면 낮을수록 압박감은 감소하는 것으로 나타났다. 그러나 도시경관에는 많은 인공물들이 존재하므로 각각의 인공물과의 상관관계도 향후 연구과제로 추진 할 필요가 있을 것이다.

○ 압박감을 근거로 한 옥외광고물의 가이드라인 제안

위의 실험결과를 통해 압박감을 근거로 한 옥외광고물 가이드라인의 가능성을 제안하였다.

◎시점에서 건물의 정면을 향할 경우 시야에 들어오는 가로형 간판의 총 면적을 4%이하로 한다.

- 4%이상이 되면 압박감은 증가하고 쾌적성은 감소하게 된다.

◎시점에서 건물의 정면을 향할 경우 시야에 들어오는 옥상간판의 총 면적을 3%이하로 한다.

- 3%이상이 되면 압박감은 증가하고 쾌적성은 감소하게 된다.

◎시점에서 좌우 돌출간판이 있는 건물들 사이를 향할 경우 시야에 들어오는 돌출간판의 총 면적을 3%이하로 한다.

- 3%이상이 되면 압박감은 증가하고 쾌적성은 감소하게 된다.

 # 간판 만들기에 관한 제언

조성태

부산 서구청 도시정책자문단 자문위원을 역임했으며, 현재는 도시나눔 소장으로 재임 중이다.

가로경관과 조화되는 간판디자인 : 일본 교토

도시경관관리측면에서 본 간판문화?

우리 도시들은 급속도로 다양화, 복합화 되면서 생겨나는 간판과 관련된 경관상의 문제가 빈번히 발생하고 있다. 이는 기존의 단편적인 정책(옥외 광고물 규제 위주)만으로는 해결할 수 없을 것이며, 이의 해결은 그동안의 접근이 미처 관심을 갖지 못하거나 손을 댈 수 없었던 부분, 즉 "도시경관 차원에서의 체계적인 통합화 관리"에 달려 있다고 할 수 있다. 그러므로 간판 관리의 성공 여부는 각 개체 단위 또는 건축물 단위로 형성되는 독자적인 간판들을 도시의 집합경관의 구성 인자로 파악하고, 이를 도시 전체 경관의 한 부분으로 유도할 수 있느냐에 달려있다고 볼 수 있다.

따라서 간판의 관리는 도시의 외형적 성장에 따라 표출되는 무질서한 도시경관의 개선을 위한 적극적인 유도 프로그램이 되어야 하며, 올바른 도시경관의 미(美)를 지향하는 경관정책의 창조적 프로그램 이라고 정의가 가능하겠다. 또한 간판의 관리는 도시라는 거대하고 융·복합적인 외적환경에 대해 다양한 컨트롤 수법을 통해, 총체적으로 올바른 경관을 창출하고 유지하기 위한 하나의 "도시가로경관의 문화적 재생"이라고 할 수 있다.

이러한 관점에서 부산의 바람직한 간판문화의 정착을 위해 선결적으로 생각해봐야 하는 몇 가지의 생각들을 필자의 주관적인 시각으로 정리해 보기로 한다.

생각1 : "너"의 문제에서 "우리"의 문제로의 인식 전환

통상적으로 도시에 존치하는 간판의 질적 수준은 그 도시의 가치와 문화적 수준을 직·간접적으로 표현하는 것이라 할 수 있다. 따라서 간판의 관리는 짧은 기간, 특히 단일 주체 주도의 획일적인 단발성 정책으로는 절대적으로 효율적인 성과를 거두기가 힘든 것은 분명한 사실이며, 중, 장기적 차원에서의 도시경관 및 문화적 수준 향상이 병행되어야 해결할 수 있는 사안이라 할 수 있다.

이는 우리 도시의 간판 수준과 문화적 수준에 대한 냉철한 평가를 요구하는 것이다. 이는 우리에게 꼭 맞는 광고문화 및 프로그램이 구축되어 있지 않다는 것이 근원적 문제로 야기되며, 특히 부산의 경우 입지적 특성, 지리적 여건(산악 및 해양환경)의 독특한 특성과 고유한 도시 정체성이 간판 관리 정책에 투영되지 못하고 있기 때문이다. 또한 이와 관련한 현실적 니즈와 미래지향적 니즈에 대한 올바른 가치관(공공과 민간의 조화)이 형성되어 있지 못한 것도 주요 원인으로 생각해 볼 수 있다.

우리의 문제로 인식되어 정주공간과 결합된 간판디자인
: 일본 요코하마 모토마치거리

이는 우리 도시의 간판 수준과 문화적 수준에 대한 냉철한 평가를 요구하는 것이다. 이는 우리에게 꼭 맞는 광고문화 및 프로그램이 구축되어 있지 않다는 것이 근원적 문제로 야기되며, 특히 부산의 경우 입지적 특성, 지리적 여건(산악 및 해양환경)의 독특한 특성과 고유한 도시 정체성이 간판 관리정책에 투영되지 못하고 있기 때문이다. 또한 이와 관련한 현실적 니즈와 미래지향적 니즈에 대한 올바른 가치관 (공공과 민간의 조화)이 형성되어 있지 못한 것도 주요 원인으로 생각해 볼 수 있다.

장기적으로 보았을 때 도시문화적 수준이 향상된다면 현재 간판의 문제 및 관리의 문제는 다소 해결 될 수 있을 것으로 생각되나, 현재는 중, 단기적 차원에서의 보편타당한 대응방안 마련이 필요하다고 볼 수 있다. 이를 위해서는 선결적으로 간판 관리의 문제를 너(건물주와 업주)의 문제로 만 보는 시각에서 벗어나 우리가 사는 도시의 문제, 내가 일상적으로 걷고 느끼는 거리의 문제, 내가 정주하는 환경의 문제로 끌어들이는 시각의 전환이 필요하다. 이를 위해서는 선도적 디자인에 대한 체험과 답습, 교육 등 좋은 사례들을 볼 수 있는 기회를 제공하고 사후 파생되는 효과에 대해시각적으로 인식할 수 있는 작업을 추진 해야 한다. 이의 중점 대상은 공공부문(시, 구)과 민간부문(건물주, 업주, 일반시민)이 될 것이다.

이 일은 합리적인 간판문화 정착을 위해 가장 먼저 장기적인 차원에서 추진되어야 하는 첫 단계가 되어야 한다.

경남 양산시 덕계동 부산 동구 좌천 1동 고관로

생각2 : 법제적인 획일적 규제에서 유도와 자율적 호응으로

현재까지 간판의 관리는 주로 법적 및 행정지침상의 비합리적 규제
위주의 정택으로 추진되어 왔다. 이로 인해 간판 관리는 도시경관
이라는 큰 틀 속에서 바라보지 못한 채, 단일 건물과 개체 단위의
간판 자체에 대한 정량적 법적기준에만 맞추어 온 것이 사실이다.
이러한 획일적인 접근은 간판에 대한 민간부문의 현실적 니즈에
대응하지 못하게 되었고, 더 나아가서는 자신이 속한 지역경관에 대한
애착과 애향심이 결여됨은 물론결과적으로 도시경관관리에 대한
불안정한 시각을 갖게 될 수 밖에 없게 된다.

부산 광복로 간판 시범거리사업

이 생각은 간판에 대한 다양한 유도형과 호응형 사업들의 시행을 통해 가로구역별 또는 지역별로 쉽게 적용할 수 있는 간판의 저변 확대가 필요하다는 의미이며, 이는 즉 부산에 꼭 맞는 부산다운 간판의 새로운 모델 개발(부산형 광고문화시스템 구축)이 이루어져야 한다는 것이다. 이를 위해서는 시범지구, 시범가로, 시범야간간판정비가로 등 선도지구 지정과 이의 체계적인 관리시스템 구축이 이루어져야 한다. 또한 이러한 간판 관리를 위한 선도사업들이 타 경관 및 재생사업과 유기적으로 통합, 추진된다면 선도지역은 물론 연접지역의 정주 환경과 경관까지도 점진적으로 변화를 이룰 수 있는 광배효과(光背效果) 까지 얻어낼 수 있을 것으로 생각된다. 결국 이러한 일련의 작업은 세계적으로 장소성이 뛰어난 명소가 많은 부산만의 관광마케팅의 일환으로 전환될 수 있을 것으로 판단한다.

부산 동구 차이나타운 간판정비사업을 통한 중국풍 간판들

생각3 : 단일 개체 대상에서 종합적 대상으로의 관리개념 전환

옥외광고물의 관리대상을 단일 개체 대상에서 종합적 대상으로의 관리 개념을 전환시키자는 것은 앞으로 간판 관리는 도시경관관리 차원에서 다루어져야 한다는 것이다. 여기에서 도시경관관리란? 일 일반적으로 1)도시경관의 개선을 위한 시민과 공동 목표 형성, 2)각종 공공 및 민간사업의 경관, 조정적 의미에서 시스템 개발, 3)중심적 경관모델사업의 제안, 4)중장기적 계획의 근간이 되는 경관지침의 제안등 내용으로 구성된다.

이처럼 간판 관리와 도시경관의 관리시스템이 단일화 된 시스템 하에서 통합되어야 한다는 것은 개별 간판들은 우리 도시공간 속에서 집합경관화 되어 우리에게 인식된다는 가장 근본적인 사실에서 출발한다. 즉, 매력적인 도시경관은 시각적으로 아름다운 간판 없이는 만들어질 수 없으며, 반대로 시각적으로 아름다운 간판들도 매력적인 도시경관 속에 놓여지지 않는다면 그 가치를 발현할 수 없게 될 것이다.

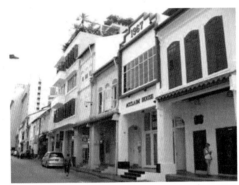

집합경관과 통합화되는 간판디자인
- 싱가포르 탄종파가 거리

간판 관리가 종합적 관리대상으로 전환되어야 하는 또 다른 이유는 우리 도시경관 속에는 개별단위의 경관에서 도시 단위의 전체 경관을 연계하여 주는 중간단위의 완충적 경관 단위가 없다는 것이다. 이로 인해 개별 간판들이 아무리 매력적으로 디자인된다 하더라도 간판의 집합으로 인식되는 도시경관은 오히려 혼란스럽고 무질서하게 인식되는 경우가 많기 때문이다.

종합

본 원고에서는 필자가 주관적으로 생각하는 도시공간에서의 간판문화에 대한 시각을 세 가지의 짧은 생각으로 정리해보았다. 언급된 세 가지의 짧은 생각들은 기존의 간판 관리정책과는 달리 시민과 전문가, 그리고 공공이 다함께 고민하고 참여해야 한다는 것을 주요 전제로 한다.

이러한 측면에서 본 내용은 부산을 위한, 부산만의 간판문화를 재창조하기 위한 기초자료가 될 수 것으로 판단되며, 또한 도시경관의 재생과 부산다움의 매력을 발견하기 위한 또 하나의 계기를 마련할 수 있는 기회라 생각한다.

도시, 美를 입히다.
© 2017, 티엘엔지니어링·티엘갤러리

초판 1쇄 발행 2017년 1월 20일
　　2쇄 발행 2017년 9월 10일
엮은이　　　티엘엔지니어링·티엘갤러리
발행인　　　김태훈 티엘엔지니어링 대표, 구본호 티엔갤러리 관장
편집디자인　최정윤 티엔갤러리 큐레이터
발행처　　　티엘엔지니어링·티엘갤러리
　　　　　　부산광역시 수영구 민락본동로 29-1 티엘아트센터
　　　　　　T. +82 (0)51-623-3339
　　　　　　F. +82 (0)51-623-4222
　　　　　　www.tlengineering.com
제작총괄　　도서출판 호밀밭
　　　　　　부산 수영구 수영로 668 화목O/T 808호
　　　　　　T. +82 (0)70-8692-9561
　　　　　　F. +82 (0)505-510-4675
　　　　　　homilbooks@naver.com
　　　　　　www.homilbooks.com
등록　　　　2008년 11월 12일 (제338-2008-6호)

ISBN 978-89-98937-51-5